FANTASY & SCI-FI DIGITAL ART
ImagineFX
PRESENTS

HOW TO DRAW AND PAINT

數位動漫藝術

Welcome...

我們邀請了多位全球頂尖的漫畫家為你講解數位動漫的繪製技巧，幫你提昇創作獨特漫畫的質感。從第 46 頁起的「創作漫畫人物」章節中，繪製《守護者》（Watchmen）的戴維·吉本斯（Dave Gibbons）、DC 漫畫公司首席插畫師亞當·休斯（Adam Hughes）及創作《鋼鐵人》（Iron Man）的阿迪·格拉諾夫（Adi Granov）等插畫師將現身說法，分享他們是如何構思出世上最優秀的漫畫角色。

從第 32 頁起，曾為 Marvel 公司、DC 公司和 2000AD 漫畫公司創作過的藝術家們，將分別在不同的課程中，逐步詳解漫畫創作的基本要點。在第 76 頁的「掌握核心繪圖技巧」章節中，則對描繪線稿的重要技巧、廣告海報的創作指南，以及漫畫藝術的黃金法則等方面，進行了詳細的闡述。

在第 12 頁的「吸睛奪目的封面設計」章節中，四位頂級藝術家示範了他們創作每幅漫畫的一個關鍵賣點——封面。此外，你還可以從第 92 頁起，學到日式漫畫的創作新技法。

好了，我也不多說了。請翻開書頁，從漫畫界的高手那裡尋找建議和真知灼見，並獲取創作的靈感，好好享受吧！

Claire

編輯 Claire Howlett
claire@imaginefx.com

From the makers of
FANTASY & SCI-FI DIGITAL ART
ImagineFX

ImagineFX 是唯一的科幻數位藝術專用雜誌。本刊的宗旨是幫助藝術家提高傳統繪畫和數位繪畫的技能，
登錄 www. imaginefx.com
驚喜更多！

FANTASY & SCI-FI DIGITAL ART
ImagineFX 目錄
Contents

全球頂尖藝術家為你提供最佳指導，分享繪圖技法，提供創作靈感。

創作示範

專業藝術家透過簡單易行的逐
步指導提供實用的建議

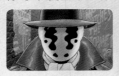

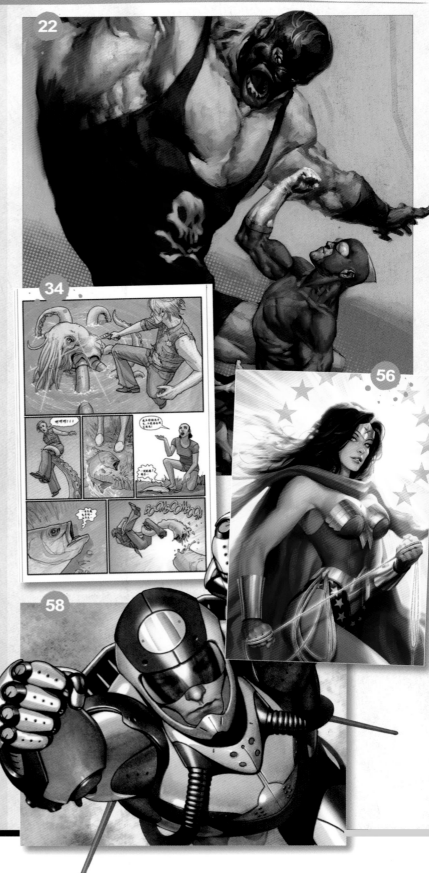

The Gallery
藝術畫廊

 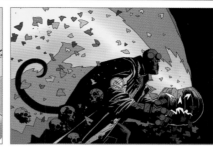

4　視覺盛宴！
來自全球頂尖漫畫藝術家的精彩作品，如《守護者》、《地獄男孩》、《鋼鐵人》……

106　藝術家問 & 答

遵循下列步驟，創作優秀的日式漫畫作品

吳世珍
與 ImagineFX 有過長期合作，來自 VDON 公司的藝術家吳世珍，將展現專業漫畫家是如何創建和使用人物卡，以確保漫畫主角外型從各種角度看來一致。

艾瑞克・維德
維德分享了他為線稿正確上色的秘訣，及如何使漫畫的畫格混合搭配的妙招。

艾瑪・維耶切利
你曾疑惑過如何僅用黑白兩色，保持日式漫畫的動感嗎？艾瑪將為你現場示範。

查斯特・奧坎坡
查斯特將告訴你一些簡單可行的方法，來繪製日式漫畫風格男／女性人物的臉部特徵。

臼田寬子
Hiro 的速成課，將教你如何使用繪圖軟體 SAI 提昇你的日式漫畫作品。

克理斯・吳
曾任職於新加坡 Imaginary Friends 工作室的克理斯，是講解如何創作可愛日式漫畫寵物的不二人選。

李娜娜
有劍橋大學留學背景的英國插畫師和漫畫藝術家娜娜，在此分享她關於如何繪製衣物皺褶的技巧。

附贈超值光碟

創作草圖與示範影片將幫助你的學習……

創作示範影片
觀看專業漫畫藝術家的創作過程，學習一些關鍵技法。提供示範影片的傑出藝術家包括戴維・吉本斯 (Dave Gibbons)、阿爾文・李 (Alvin Lee)、根澤曼 (Genzoman)、尼克・克萊恩 (Nic Klein) 等。

檔案資源
充分利用畫家贈送的包含圖層的高解析度 PSD 檔案，來尋找自己的創作靈感吧。

自訂筆刷
利用畫家贈送的自訂筆刷，來提高你的繪畫技法。

包含4小時示範影片、含圖層檔案和自訂筆刷

藝術畫廊

讓創造漫畫藝術中最具代表性圖像的
傳奇藝術家，激發你的靈感。

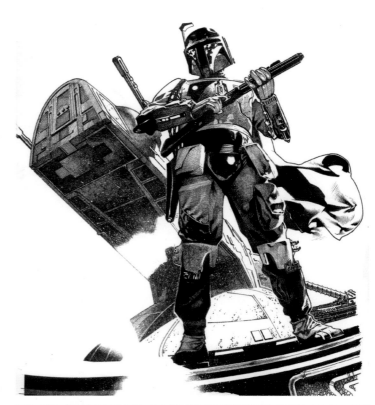

Adam Hughes

亞 當‧休斯（Adam Hughes）
已經在漫畫界工作了20餘
年，是藝術家中的老手了。
在那期間，他因自己高超的繪畫技藝
而獲得了令人稱羨的名望，最著名的
就是繪製迷人的女孩。這些女孩被賦
予了多種形態，時而傲慢、性感，時
而時髦、無禮，因而成為了許多異性
的夢中情人。他自己對於這一點引以
為傲，並且總是毫不含糊地承認，「我
喜歡畫那種漂亮得讓人難受的女人，
那種你看了會覺得不敢再看，而且想
要轉開視線的女人。」他笑著說道，
「那才是一種屬害的成就」。

他對神力女超人（Wonder Woman）
有著一種特別的喜愛，這些年來，他
已經在漫畫中畫過和寫過很多次神力
女超人。「粉絲們值得我為他們奉送
上最完美的神力女超人。」他說，
「她往往被描繪成一個尖酸刻薄的惡
女，而在我看來，這只能說明，作家
們除了將神力女超人描寫得具有侵略

性之外，並不知道如何來描寫一個強
大的女人。我並不是說我對戴安娜
（Diana）的描繪就要比別人好，我只
是覺得我所呈現的是另一個角度的神
力女超人。」

不過，亞當最近的一項創作，在某種
程度上來說，稍微偏離了他原來的喜
好。他最近一直在從事關於《守護者
前傳》的製作，這是 DC 漫畫公司的
作品，其中再次訪問了《守護者》
（Watchmen）中那個新奇的宇宙。
他負責繪製四期曼哈頓博士（Doctor
Manhattan）迷你系列的所有圖稿。
正如他所說的那樣，讓他來負責這個
工作可能是個不尋常的選擇，但當時
的他躍躍欲試，且為這個作品的電
影版本的相關設計工作了一小段時
間（很自然地，他設計了身著緊身
衣而且身段優美的「絲綢幽靈（Silk
Spectre）」的模樣）。
www.justsayah.com

經驗之談

「加入一些社群網站，如 ImagineFX.com 或
deviantART 等，這些社群網站能為你提供
非常有價值的社交關係。能夠從觀眾那兒
獲得回饋，進而抓準觀眾的口味，這非常
重要。能夠知道別人在創作什麼，對自己
的工作來說也助益良多。」

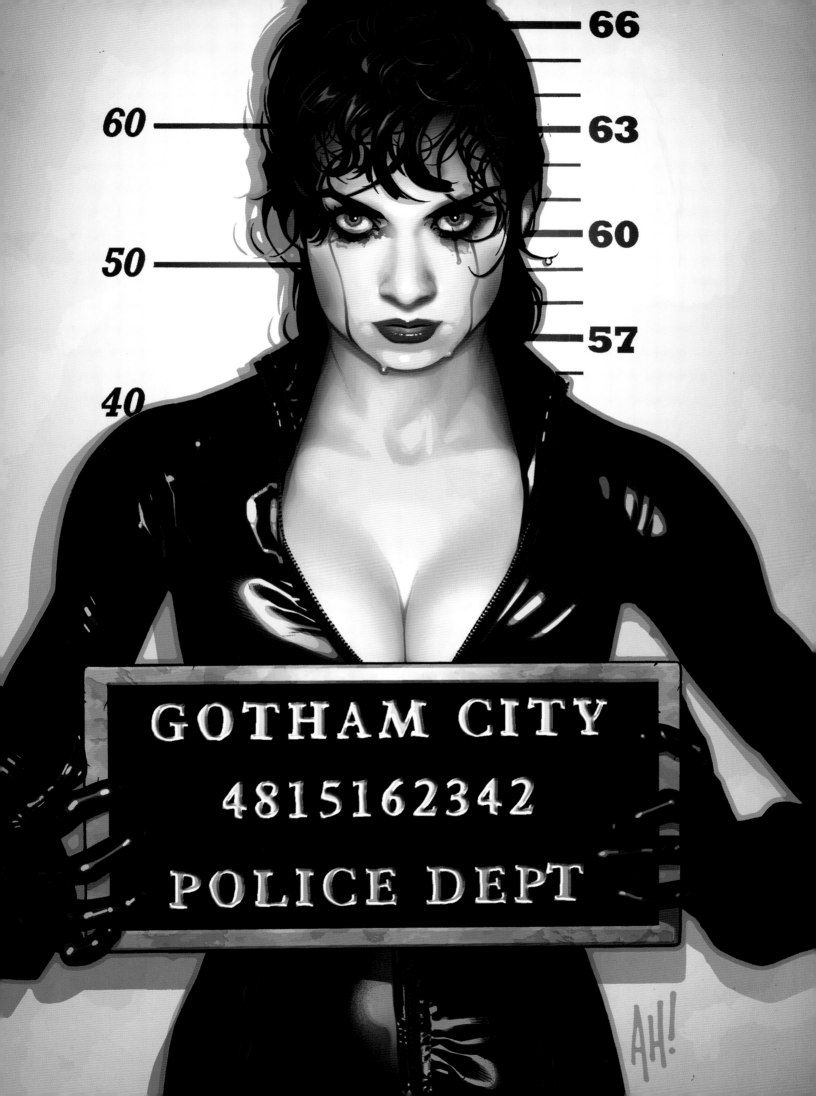

Adi Granov

不管他喜不喜歡一當然我們也沒有理由說他不喜歡一阿迪·格拉諾夫（Adi Granov）都將永遠是鋼鐵人（Iron Man）成功的幕後功臣。雖然他並不是鋼鐵人這個 Marvel 公司極具代表性的英雄角色的創造者，但是他透過自己的藝術創作，在沃倫·埃利斯（Warren Ellis）編劇撰寫的《鋼鐵人：終極改造》（Iron Man: Extremis）系列中，重新定義了這個角色的模樣並沿用至今。用主流觀點的話來說，也許他更具有影響力的地方在於，他同時是兩部膾炙人口的鋼鐵人電影的概念設計師和圖像製作人。

作為一名與 Marvel 公司簽訂獨家合約的藝術家，阿迪在過去幾年裡，還同時為多個系列創作了封面圖像，也創作了若干內部的短篇故事。「我現在正在做的事情，正是我以前一直夢想著要做的。」他笑著說。

www.adigranov.net

『鋼鐵人本質上並不是一個標準的超級英雄。他只是一個普通人，只不過製造了可以穿在身上的武器。』

經驗之談

「從事電影工作的感覺非常棒，因為所做的項目和一起工作的人都很棒。但整體來說，漫畫工作的約束要少一些，因此更為有趣。」

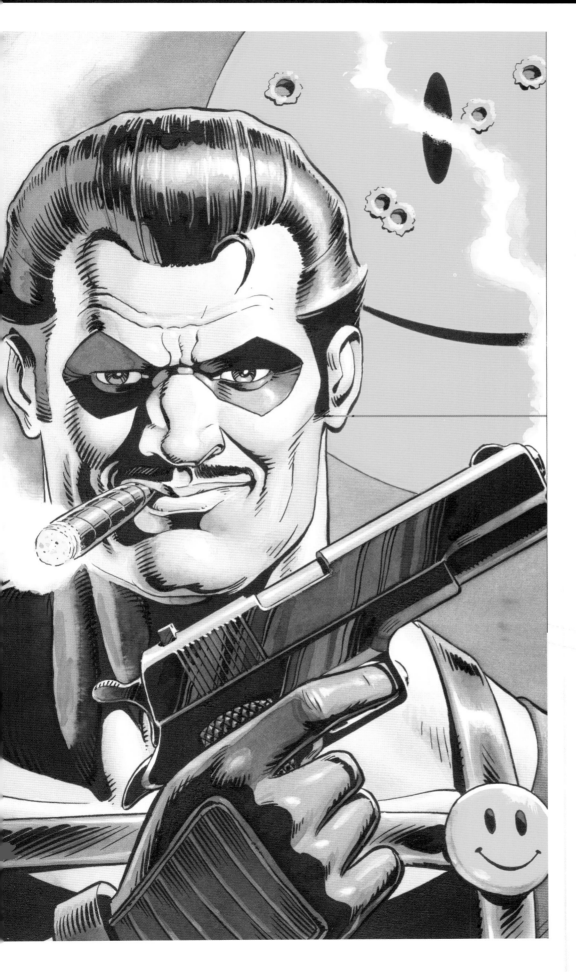

Dave Gibbons

對於大多數藝術家來說，如果能作為《守護者》這一電影的共同創造者，那麼這一身份已經足以讓他感覺到極大的自豪一但是戴維·吉本斯（Dave Gibbons）還有其他引以為傲的成就。例如在 20 世紀 70 年代晚期到 80 年代早期，漫畫《公元 2000 年》（2000 AD）處於其最具影響力和開創性的全盛時期，而戴維當時就是這部漫畫的首席藝術設計師。他和弗蘭克·米勒（Frank Miller）一起為各個瑪莎·華盛頓（Martha Washington）的專案計畫工作。同時，他也為《蝙蝠俠大戰鐵血戰士》（Batman Versus Predator）和他自己的系列漫畫《起源》（The Originals）撰寫劇本。此外，他還是第一個真正接受數位媒材的漫畫書籍藝術家。

「一直以來，我唯一想做的就只有漫畫」他承認道，「不是一般的插圖製作或藝術創作，而是透過圖像來敘述故事。」戴維為漫畫和其他媒體的編劇和繪圖工作還在繼續一讓我們期待他後續的作品會更加精彩。

www.davegibbons.net

經驗之談

「我之所以鍾愛漫畫，是因為它結合了說故事和戲劇這兩個元素。漫畫超越了簡單的圖畫，其中包括了故事的敘述，使你彷彿身歷其境，各式各樣的情節在你眼前展開，無論是一個笑話還是一個故事。」

『我一直最想做的就是要畫得夠好，使故事更加生動，讓讀者相信故事中所發生的一切。』

Mike Mignola

毫無意外地，漫畫中的那個指標性的反派角色「地獄怪客（Hellboy）」的創造者是喜歡怪物的一更愛畫他們。事實上，在開始時經歷了一段黯淡無光的職業生涯之後，這個創造者正是被這份熱愛所驅使，開始以怪物相關的創作維生，並為那個紅皮膚的角色發展出他自己的世界和故事。

「以前，我知道自己的第一次創作靈感，將是創造一個符合常規的、正常的普通人角色，他會是一個神秘的偵探。但同時我也知道，如果一直描繪普通角色，我也會感到厭煩。」對於他最為著名的作品，他這麼解釋。「所以，我回到我的第一個怪物畫作品，然後思索，如果我創作一個看起來像魔鬼一樣，同時又是一個神秘偵探的普通人，而不是一個正常人，那將會怎麼樣呢？」他還說，「地獄怪客」這個名字是即興創造的，後來便一直沿用下來了。

那兩部耗費鉅資的「地獄怪客」電影，將這個角色推上了銀幕的主流地位。這段時間以來，邁克·米格諾拉（Mike Mignola）以這個怪物所處世界中的其他角色為依據，繼續以漫畫的方式探索著那個奇異世界。同時，他還為製作封面插畫、出席會議，以及其他的各種工作忙碌著。他曾說他只是想畫怪物。「我想接下來我會將它變成怪物和老舊的房屋」他說，「它們全都不會是明亮的、晴朗的或是快樂的房屋，而會是黑暗的、令人毛骨悚然並帶著腐爛木頭的東西……」

www.artofmikemignola.com

經驗之談

「在沒有仔細分析一個事物，擬定故事的敘述方式，以及與其他事物的關係，就著手進行繪畫創作，對於我來說非常困難，那幾乎像是一道複雜難解的數學題目。」

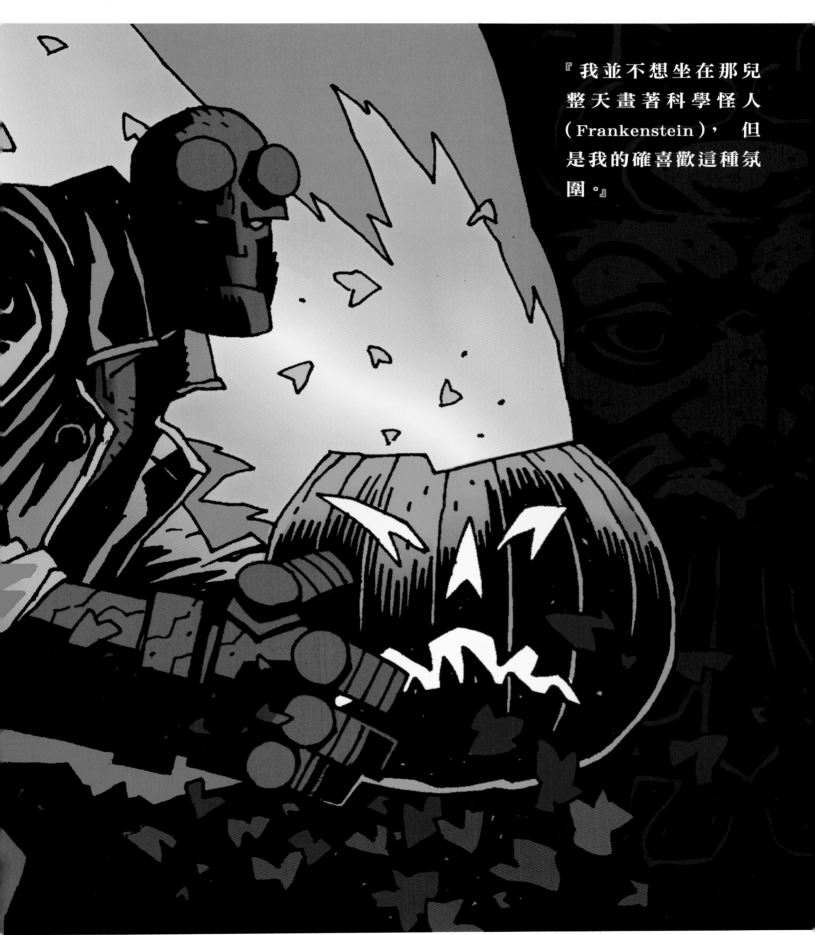

『我並不想坐在那兒整天畫著科學怪人（Frankenstein），但是我的確喜歡這種氛圍。』

Bill Sienkiewicz

比爾·顯克維支（Bill Sienkiewicz）常被稱為「現代繪畫小說之父」。在改變人們對漫畫書籍的看法方面，比爾確實很有影響力。漫畫書籍以往常被視為兒童讀物，欠缺細緻感而且非常花俏，現在則更被視為老少咸宜的讀物，內容複雜而充滿人情世故。比爾對於這項改變的影響，在作品《幻影殺手 Elektra》（Elektra: Assassin）中有明顯的展現。該作品誕生於 1986 年，是由比爾和當時頗具先鋒性的劇作家弗蘭克 · 米勒一同創作的。

「當它上映之後，我們發現在一週至兩週之內，人們對它根本沒有任何文字方面的回應，」他回憶道，「他們不知道該對我們的作品作何評價，不知能從中獲得什麼。這時，我們感覺自己所做的事完全沒有奏效。但是，我們當時並不應該對很多人不理解我們的作品而感到驚訝，因為其實我們自己也沒有真正理解。我們知道的只是去嘗試一些不一樣的東西。」

兩年後，比爾創作並繪製了自己的繪畫小說《麵包機殺人狂》（Stray Toasters），而現在他又回到了這一作品。他將和傑夫·蘭弗洛（Jeff Renfroe）一起，共同擔任這個作品的電影版本的製片、編劇和導演。比爾同時還負責其他工作，包括創作《白鯨》（Moby Dick）的連環畫版本，製作電影海報、雜誌和專輯的封面等。此外，他為 Marvel 公司和 DC 漫畫公司所進行的工作量也大得驚人。

身為一個訓練有素的畫家，比爾對傳統媒材仍有著強烈的感情。「我現在在數位媒體方面所做的工作，比以前多得多，甚至有一段時間裡，我除了數位媒材的工作以外，就沒做別的了－但是我還是必須以我從實際媒材中學到的豐富內容為基礎，來推展這些工作。」他說。

www.billsienkiewiczart.com

經驗之談

「我已經回歸到將漫畫視為一種藝術形式並且熱愛的那個點上。我認為漫畫在很多方面都是很獨樹一格，它們不必是戲劇、電影和其他東西的姐妹、兄弟或親戚。」

『在創作艾麗卡（Elektra）期間，很多時候我們簡直笑得死去活來。那段時間過得真是愉快，同時也產生了很多關於艾麗卡的靈感。』

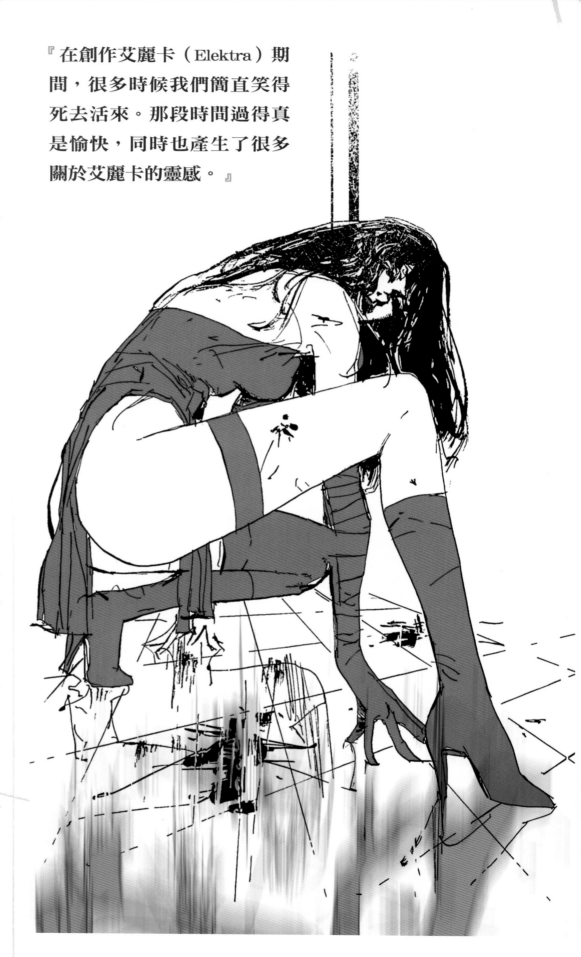

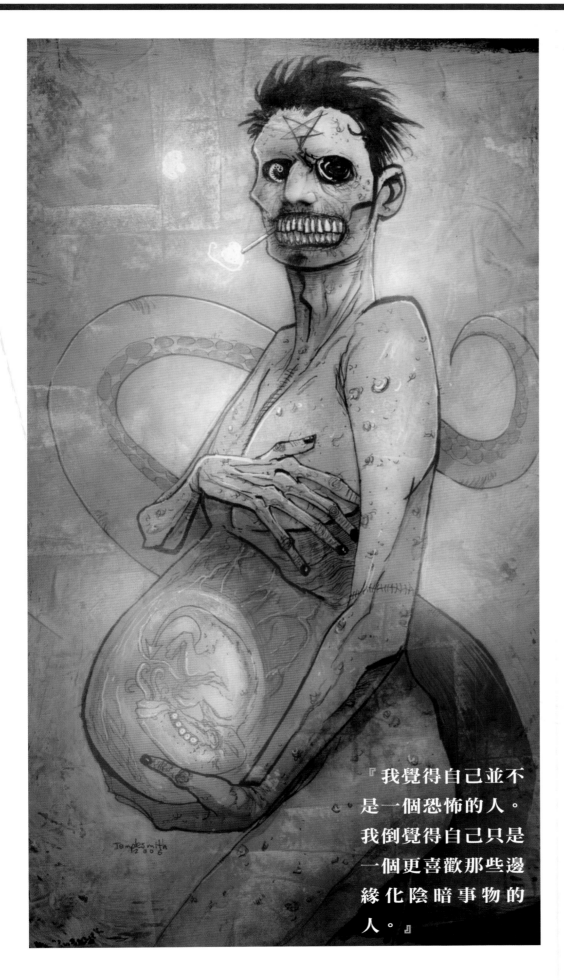

『我覺得自己並不是一個恐怖的人。我倒覺得自己只是一個更喜歡那些邊緣化陰暗事物的人。』

Ben Templesmith

本·坦普爾史密斯（Ben Templesmith）為人所知的並不全是他那快樂而明亮的世界觀，而是他那特有的不動聲色的幽默。他開玩笑地說道：「對快樂的人要多加提防。他們是十足的神經病，因為他們使快樂成為了他們性格的一部分。」這種幽默幾乎是他所有作品的典型特徵。

雖然從過去到現在，本所繪製的都是些怪異的、可怕的或是神秘的東西，但這位澳大利亞藝術家實際上卻有著一顆快樂的心靈，且以描畫瘋狂的形象為樂。這一點在他為繪畫小說《惡夜30》（30 Days of Night）創作的作品中體現得尤其明顯。這也是他取得的第一個重大成功。這部作品最終被製作成了一部大製作電影。本所做的其他項目還包括怪異系列《小黃：紳士衰屍》（Wormwood: Gentleman Corpse）一「主角小黃（Wormwood）是一位來自地獄的僵屍，他有英國口音，愛喝啤酒」一以及《歡迎來到霍克斯福特》（Welcome to Hoxford）和《奇異7》（Singularity 7）。他同時還是整個《奇異7》的編劇。除了這些工作以外，本還為《星際大戰》（Star Wars）、《超時空博士》（Doctor Who）、《沉默之丘》（Silent Hill）和《魔法奇兵》（Buffy The Vampire Slayer）等電影工作過。

www.templesmith.com

經驗之談

「很多人以為我是用電腦來完成所有工作的。有這種想法很奇怪。我的意思是，難道他們看不到其中繪畫的痕跡嗎？數位筆刷是變得越來越好用，但是如果某些東西是用傳統的方法來完成的，我還是能區別出來的。」

吸睛奪目的
封面設計

從經典的恐怖風格，重新塑造漫畫
的英雄角色

尼克·克萊恩

自由插畫家,任職於娛樂和漫畫行業。尼克·克萊恩的客戶包括DC漫畫公司、Image漫畫公司、Marvel漫畫公司、Wizards Of The Coast公司、Panini漫畫公司等。尼克和他的女友,以及他們所鍾愛的寵物魚兒們,在德國一起快樂地生活著。

創作一幅有力量感和動態感十足的獨創漫畫封面。
請翻閱第22頁

> 你必須讓封面精彩絕倫、出類拔萃,這樣才能更為引人入勝。
>
> 尼克·克萊恩(Nic Klein),第22頁

創作
示範檔案
參閱光碟

創作示範

如何繪製精彩的漫畫封面

讓你的漫畫英雄更加引人入勝,第18頁

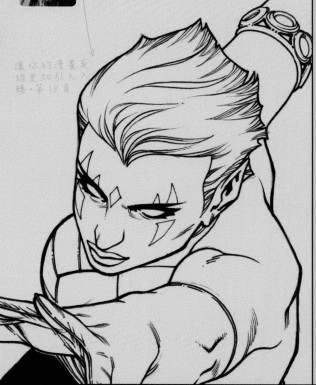

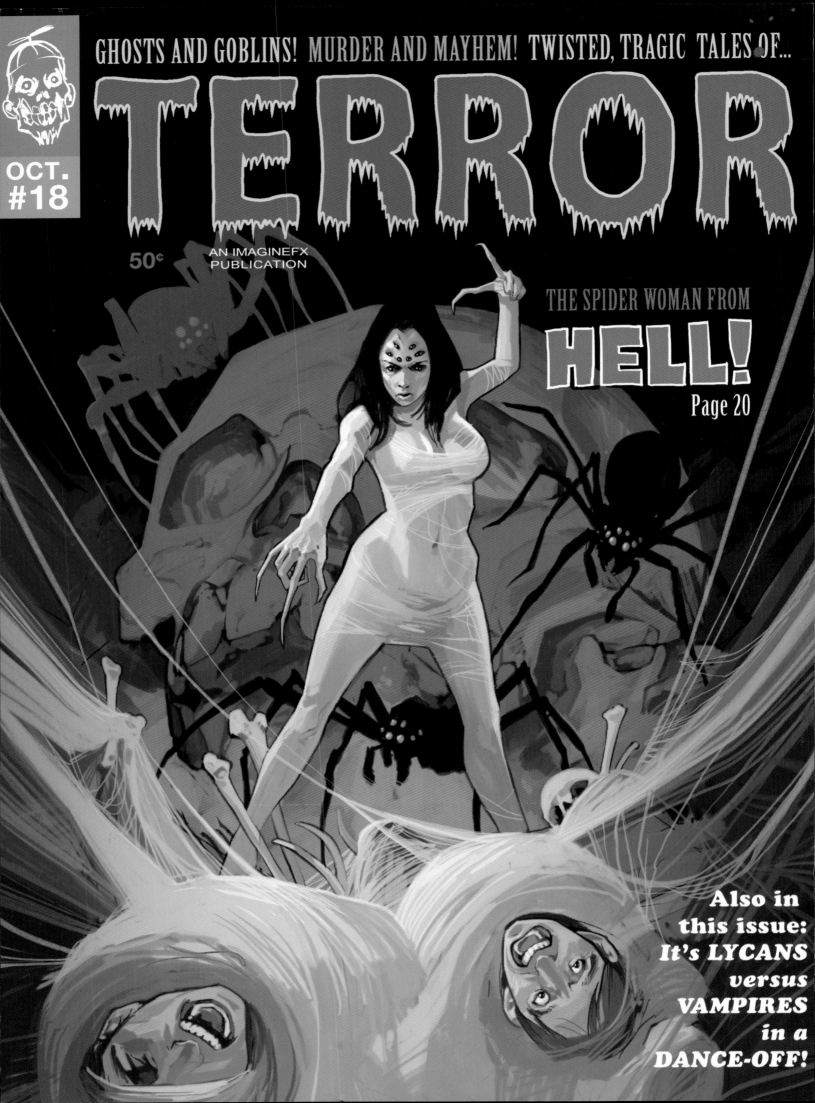

繪製恐怖的漫畫封面

藝術家簡介

菲奧娜·斯泰普斯
（Fiona Staples）
國籍：加拿大

自2006年以來，菲奧娜就一直是一名漫畫藝術家。她一直為像Marvel漫畫公司和WildStorm漫畫公司這樣的公司工作。

fstaples.blogspot.com

光碟資料

 參閱光碟中的菲奧娜·斯泰普斯檔案夾。

跟恐怖漫畫藝術家，同時也是粉絲的 ~~菲奧娜·斯泰普斯~~ 學習用成熟經典的風格，創作一幅具有鬼魅感而又有趣的封面。

你 是經典美式恐怖漫畫——例如 EC 公司的名為《地穴傳說》（Tales from the Crypt）和《怪異科學》（Weird Science）漫畫的粉絲嗎？如果你是的話，你看過它們在 20 世紀 70 年代的後繼作品《Creepy》、《Eerie》和《Vampirella》（譯者註：Warren 出版公司出版的三本恐怖漫畫雜誌）嗎？若你一直沒有機會去看這些作品，那麼現在就正好可以去找找它們重新發行的合訂本，或者至少也可以到網上去膜拜一下那些封面作品。

為這些雜誌製作封面的超級明星藝術家陣容龐大得驚人，這些藝術家往往貢獻了他們職業生涯中最具有紀念價值的作品，可以說他們也從描畫那些食屍鬼和狼人的過程中，獲得了很多樂趣！

下面這個教程中，將從那些經典封面中獲取靈感來繪製一幅有趣的封面並向它們致敬。在這幅封面中，加入了很多典型的恐怖元素：令人毛骨悚然的東西、骷髏頭顱、大難臨頭的人和一個穿緊身衣的女人。無論你的主題是什麼，都可將其放到深黑色的背景中，再使用一種互補色的組合，這樣就可以使創作出來的恐怖角色，彷彿從漫畫雜誌的貨架上飄然而出。

① 創作概念

你的圖像應該隱含著一個故事，就好像是來自一個恐怖電影裡最佳片段中的一幀定格。讀者不必知道發生了什麼故事，但是封面應該要能激起他們拿起漫畫書來翻翻看到底是什麼故事的興趣。要製造懸疑，最可靠的辦法就是畫一些面臨危險的人—不管這些人是否注意到自己已經面臨危險。基於這種想法，我在封面中包括了那些成熟的備用恐怖元素、蜘蛛（真的有人喜歡它們嗎？），還有一個明顯以某種方式涉入這個故事中，險惡而又十分性感的女俠。

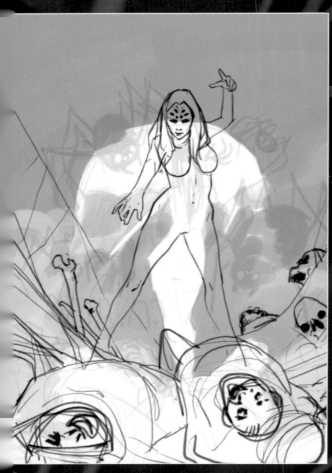

④ 替主要圖像著色

我想把蜘蛛女的顏色塗得比背景色更淡，這樣她就可以被有效地突顯出來，以支配整個中央視野。在她的身體上不能有深色的陰影，不然會導致她沒入陰暗的背景中。如果要檢查你的色彩數值，可以退後遠離你的螢幕，越遠越好，或者瞇著眼來觀察，看看是否仍然容易看得出主要圖像。為了真正突出主要圖像，我在蜘蛛女的上半身加了一些明亮的反光一這些將是整幅圖像中最明亮的焦點。

⑥ 背景

大家都喜歡骷髏頭，所以我在背景中放入了一個很大的石頭骷髏頭。不要認為應該像渲染主要圖像那樣精確地渲染其他所有東西—其實在處理背景時我比較隨意。將畫面想像成一幅照片，其中的主體對象是焦點，而距離稍遠的東西就依稀地有點模模糊糊的這是引導讀者注意力的另一種方法。我希望那個骷髏頭看起來好像是被超自然的烈火從內部點燃的，所以我為其底部和眼眶部分添加了紅色的光，再將其外表的那些平面塗成昏暗的綠色。

② 描繪草圖

我並不擔心這個步驟的線條，因為經過最終著色之後，這些線條只會有少部分被留下。只有主要圖像的輪廓是需要仔細描繪的，而蜘蛛網包裹的那部分，我則只是用鉛筆隨興地勾勒而已。

技法解密
檢查設定值

我喜歡讓色調／飽和度調整面板浮在圖層面板的上方，這樣後續都有一個飽和度的調整滑軌可供操作。在繪製過程中，只要打開或關閉這個圖層，就很容易地在黑色和白色中來檢視你的圖像。如果所有東西都是水晶般清澈，那麼即使沒有色彩，你也知道在你的圖像中，已經具有足夠的對比度。

③ 調整色彩

運用處於色環上相對位置的互補色，可增加對比度，看起來更令人毛骨悚然。我選擇的是紅色和綠色的調色板，這樣背景中的骷髏頭就可以和地獄之火一起發出紅光，而前景中的圖像上則泛出黃綠色的光芒。這裡我仔細地挑選顏色，因為後續的繪製過程中我會沿用這個設定好的調色板。

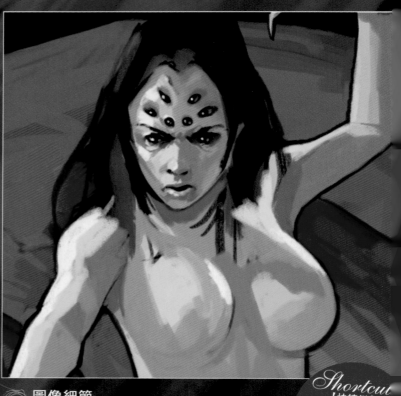

⑤ 圖像細節

我將圖像拉近放大，以便對臉龐和手部進行處理。這些部位很重要，因為它們有很多細節需要調整，如果處理得不對，讀者很容易就能看出來。我想你一定無法發現這張有八隻眼的臉，和一雙帶有爪子的手，有什麼不符合解剖學的地方吧。

Shortcut
【快捷鍵】
快速取樣
Alt（PC和Mac）在使用畫筆或油漆桶工具時，按住Alt鍵可切換為滴管工具，以查看圖像的一個樣本。

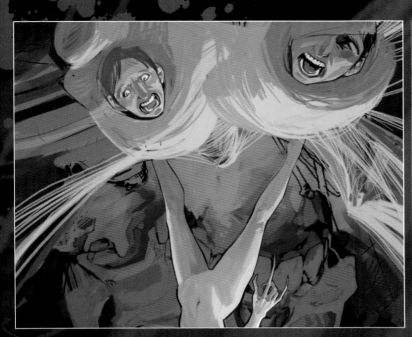

Shortcuts
【快捷鍵】
前景色/背景色
X（PC和Mac）

按下X鍵，可以方便地在前景
色和背景色之間切換。

光碟

示範筆刷
介紹

PHOTOSHOP：

自訂筆刷：DRAWING

我使用不同大小的這支筆
刷，完成了這幅封面的大部
分內容。這支筆刷在繪製線
條時很像鉛筆，在著色時則
很像蠟筆。

WOPPER

很好用的 Wopper 筆刷。這
是一支粗而軟的筆刷，可用
它來薄塗水彩圖層。

10 最終微調
要完成最終的封面，我還需要對畫面做
一些調整。在邊緣部分，我增加更多的空間以
便添加文字。在色彩增殖圖層上，我選用放射
狀漸變工具，採用 25% 不透明度，在邊緣附
近添加了一些陰影，以呈現出立體效果。然後
在色彩圖層上同樣使用放射狀漸變工具，在圖
像的中央部分增加了更多的紅光。如此一來，
整體畫面變得更有熱度，各種色彩都被巧妙地
聯繫在一起。

7 前景
在畫前景中那兩個仰面朝天的傢伙
時，我將圖像旋轉了 180°。這兩個傢伙被蜘
蛛網牢牢地裹住了。我將裹成一團的蜘蛛網
處理成好像是若干色塊的形狀，而沒有用極
細的筆刷來精密地塗抹。當蜘蛛網過多時，
我這種畫法可使它不會只是一些白色的蜘
蛛絲，而是可以顯示出質量，有反光和陰影，
就像場景中其他的所有東西一樣。

8 蜘蛛
如果你像我一樣害怕蜘蛛，那麼當你
為了參考蜘蛛的外型而去 Google 一下的時
候，可能會感覺有點不舒服。但是不要害怕，
讓我們繼續吧。這些生物只是些扁平的形狀，
可以說只有一個黑色輪廓。我有點擔心背
景看起來已經有點太擁擠了，所以在對蜘蛛
進行渲染的時候，我決定不再加入任何新的
色彩或想像元素，一個紡錘形狀加上一串發
亮的眼睛就夠了。有時當你已經投入繪畫的
時候，就有點難以控制自己去發揮，但是還
是要盡量避免自己對那些不太重要的東西過
度渲染。

9 描繪更多細節
我將蜘蛛女的頭髮和衣服留到最後來
處理，但你也可以在任何你覺得合適的時候，
來描繪這兩個部分。我透過延展或拖移她身
上已有的顏色，繪製她身上若隱若現的蜘蛛
網衣服。這件衣服實際上就是一些反光處理。
此外，我還增加了一些前景中的細節，例如
更多的蜘蛛絲，還有一些散落各處的骨頭。

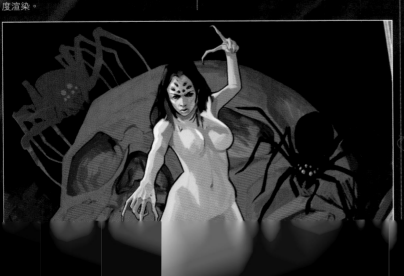

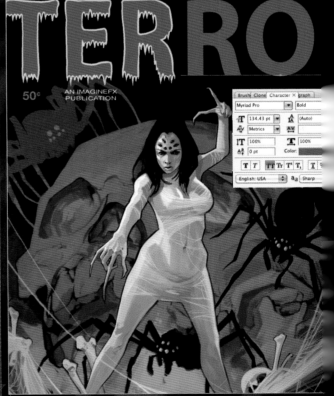

11 添加文字
這部分最簡單，只要去找找像是 40 年前使用的那種字體，例如像
www.blambot.com 網站 就提供下載許多免費的經典字體。在繪製「TERROR」時
我先打出這個單詞，然後使用帶融化效果的線條，徒手描繪單詞的輪廓。

繪製 X 戰警封面及著色

Photoshop

約格‧莫利納‧曼贊爾羅 將解釋他如何重塑 X 戰警角色的形象，以吸引讀者的目光。

在 我成為藝術家的初期，一直是傳統繪畫的忠實粉絲。我拒絕採用數位技術作畫，因為我覺得真正的藝術家不需要電腦的幫助。然而，隨著我在這個行業待得越久，我對電腦的感覺越輕鬆，因為電腦可以讓我的繪畫過程變得更快。現在，我的作品中有超過一半，都是用數位技術來完成的。在傳統藝術方面，我已經有

了充分的作品，讓我無須再向自己證明自己的能力。最後我還需要找到可以製作高質量圖片的最快的方法。技術演化意味著藝術家手邊可以有更多的選擇，去填補傳統藝術和數位藝術之間的空隙。下面我將在這個工作室中，解釋我在過去這些年裡形成的繪製過程。有很多方法可以達到同樣的效果，但我覺得自己採用的這種方法是最適合我的。

當然，沒有什麼東西是一成不變的。如果在其中的某個步驟，你可以用不同的方法來完成，那麼完全可以採用你自己的方法。這個課程的目的，是幫助讀者在繪製過程中融入新的元素，讓大家成為更棒的藝術家，而不是一味地跟隨別人的指令繪圖。

藝術家簡介

約格‧莫利納‧曼贊爾羅
（Jorge Molina Manzanero）
國籍：墨西哥

約格的工作包括影片遊戲、漫畫和產品設計等。他最近和 Marvel 公司簽了一個繪圖合約。
www.zurdom.com

光碟資料
所需的檔案請參閱光碟中的檔案夾。

1 繪製草圖

我使用 Molina-sketch 筆刷，很快繪製了 X 戰警人物布林克（Blink）的兩幅草圖，我採取 100% 不透明度和 100% 流量。這支筆刷並不適合於描繪細節，這樣就迫使你在畫草圖時，要保持一個寬廣的視野。在畫草圖的時候，我總是從整體到局部，先描繪大略的形狀，再畫小的細節。我的重點是要刻畫出角色的動態姿勢，保持一種簡單且具有平衡感的畫面組合。在草圖完成後，我在網路上找到一幅爆炸的圖作為背景，這樣可以讓編輯知道整幅圖的一個完整構圖。

2 鉛筆描繪

在草圖獲得認可之後，我開始使用數位鉛筆來進行描繪。我設定一個 11 英寸 ×17 英寸、300 dpi 解析度的畫布，並選擇 Molina-hard edge 筆刷，為筆刷設定了 100% 不透明度和 50% 流量。我先載入草圖，然後將圖層不透明度減小到 30%，並在草圖的圖層之上，新建一個圖層，將草圖的輪廓描摹得更為清楚，我把重點主要放在角色的比例、解剖學構造和畫面結構等上。我使用鉛筆時相對不那麼精確，我並未特別注意線條的質量和描邊的清晰度，因為我會在後續的著色處理步驟中，進行線條的修整和潤飾。

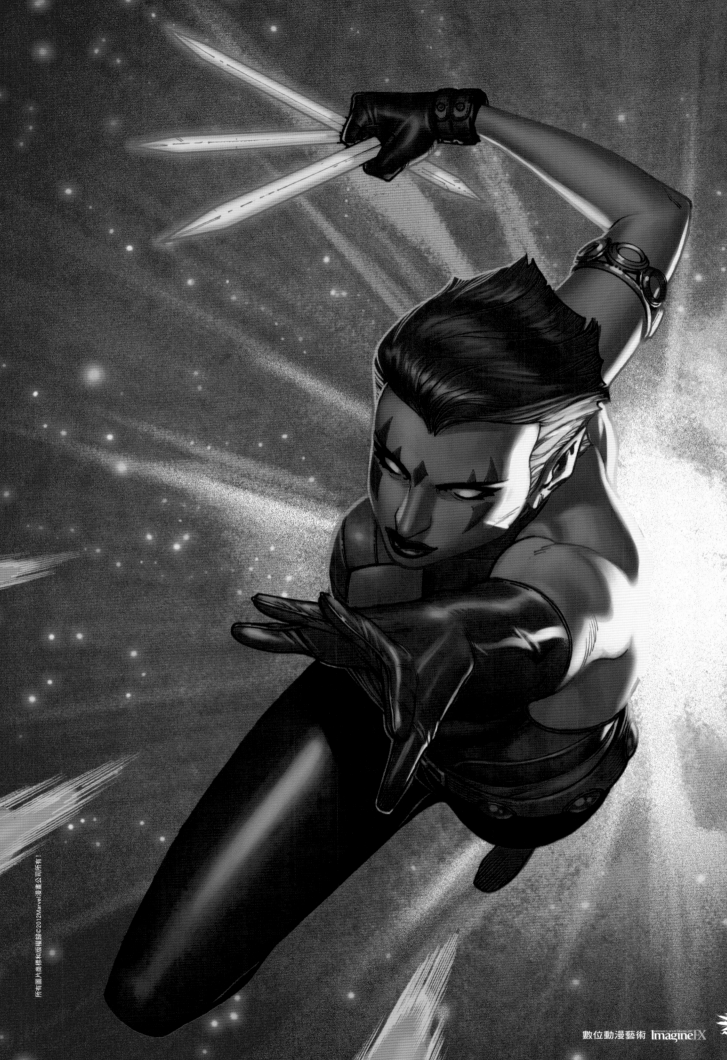

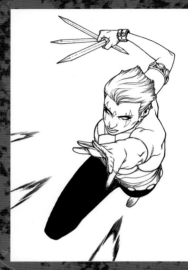

光碟

示範筆刷介紹

PHOTOSHOP

自訂筆刷：
MOLINA-SKETCH筆刷

這是我最喜歡的一支筆刷，我會在畫草圖或某些快速繪圖時用到它。這支筆刷很適合用來繪製一些形狀塊面和色調，用途很廣泛。但是我不建議用這只筆刷來繪製圖像的細節。

MOLINA-SOFT EDGE筆刷

在繪製一幅圖像的最後階段，我會傾向於使用這支筆刷。我覺得這支筆刷很適合用來添加發光效果或添加光滑的平面。

SPARK筆刷

顧名思義，這支筆刷只用來繪製火花。只需要在圖層上做一些修改，就可以獲得帶發光效果的火花。

⑤ 準備著色

選擇油漆桶工具，然後選擇黑色。在空白的畫布上單擊後，整個著墨後的圖像重新顯示，不再有白色。我將這個圖層命名為 inks，在其下方新建一個圖層，並將新建的圖層填充為白色。這裡要確認一下，不能選取所有圖層模式，而要選取消除鋸齒和連續的模式。我將這個圖層命名為 BG，現在，如果我在 inks 圖層上用筆刷來繪製，那麼圖像中的線條也會被塗上所選取的色彩。

③ 上墨

用一張普通紙來列印圖像副本，貼到一個優質紙板（Bristol board）上，然後放到一個燈箱上開始上墨。我使用一支 Staedtler 鋼筆和一個很不錯的畫線引導工具來描摹列印出來的圖像。接著以 300 dpi 的灰階模式（Grayscale）對圖像進行掃描，然後將其置入到 Photoshop 中，並將第一個圖層命名為 inks，然後再對圖像進行清除處理。我確定清除的程度以排除任何差錯或刮痕。當油墨達到平衡狀態後，我就將它們轉換為 CMYK。接下來，就可以進入上色的步驟了。

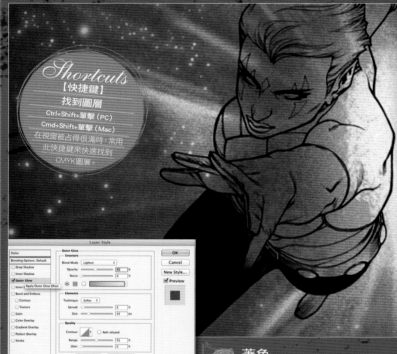

Shortcuts
【快捷鍵】
找到圖層
Ctrl+Shift+單擊（PC）
Cmd+Shift+單擊（Mac）
在視窗被占得很滿時，常用此快捷鍵來快速找到 CMYK 圖層。

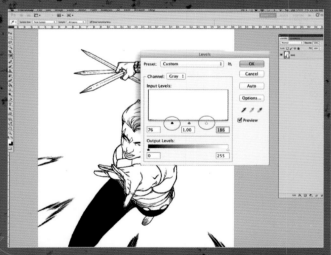

④ 線條圖稿

在為圖像上色之前，可先略施小計為墨線上色，這樣可使整幅圖像整合為一個整體。剛開始時這可能需要一點時間才能弄好，但是一旦掌握了訣竅之後，就會變得很迅速。首先轉到色版面板，這個面板通常和圖層面板並排，也可透過執行「視窗 > 色版」指令來轉到該面板。單擊 CMYK 圖層，選取所有黑色元素。在線條被選定後，再回到圖層面板，在 inks 圖層上新建一個圖層。然後新建一個圖層遮罩，使用快捷鍵 Ctrl+I 擦除墨線圖層。

技法解密

排除差錯

在用鉛筆繪製的過程中，我對圖像做了很多次水平翻轉：編輯 > 變形 > 水平翻轉。這有助於找出一般情況下看不出來的差錯。建議在繪製過程中多次這樣操作，以便在作品中保持良好圖像結構和對稱性。

⑥ 著色

選擇 BG 圖層之後，我用筆刷和粉色和藍色色調模擬出一個爆炸效果。為了繪製火花，我在 BG 圖層的上方新建一個圖層，然後使用 Spark 筆刷來覆蓋整個背景。接下來是為火花添加發光效果。打開增加圖層樣式對話框，選取外光暈，然後進入其偏好設定，將混合模式設定為變亮，並選擇一種與火花氣氛相配的色調。我在像素部分對擴展和大小的數值做了一些調整。這裡我選取背景的所有圖層——這樣可以將所有的 BG 圖層整合在一起。

⑦ 加點模糊效果

現在我針對圖像增加一點模糊效果，使其更具活力。我複製一個背景圖層，然後執行濾鏡 > 模糊 > 放射狀模糊，並在打開的對話框中，選擇縮放和最佳，然後單擊確定按鈕。對結果比較滿意後，將兩個背景圖層合併。現在只剩下兩個圖層：BG 圖層及其上方的 inks 圖層了。

描繪平面部分

現在我開始處理平面部分，這是整幅圖像的基礎。我在 BG 圖層和 inks 圖層之間新建一個圖層，命名為 FLATS，然後使用硬邊筆刷來填塗這個圖層，不透明度和流量都設為 100%。我填滿了所有區域，以分離出那些要塗成不同顏色的地方，例如皮膚、頭髮等。

9 開始處理陰影

在結束平面部分的著色後，我開始繪製陰影。繪製時我詳細考慮光線對於角色位置的影響。主要光線是位於角色背後的爆炸發出的，此外還有畫面上方的一點次要光線。我在 FLATS 圖層的上方新建一層混合模式為色彩增殖的圖層，命名為 SH，以便繪製陰影。

Shortcuts
【快捷鍵】
色階
Ctrl+L (PC) Cmd+L (Mac)
同樣，若視窗很擁擠，可使用此快捷鍵快速執行色階指令

10 完成陰影部分

為了讓繪製的陰影與角色的邊界之間沒有間隙，同時又不會影響到不須著色的區域，我在 FLATS 圖層上使用套索工具，選擇了平面部分所對應的區域，然後在那些特定部分畫上陰影。在 SH 圖層上，我開始使用 Molina-hard edge 筆刷來繪製陰影，流量設定為 25%，不透明度則設定為 70%。繪製時，我選擇了暖灰的色調，同時一直注意保持正確的光線方向。

技法解密
調整陰影

要想快速地改變陰影的色調，可以保持選取 SH 圖層，然後按下 Ctrl+U，這個快捷鍵會執行色相/飽和度選單指令。在打開的對話框中可以拖動相應的滑軌來修改色調，僅須數秒就可改變陰影的色相、飽和度和明度。

11 添加光線

我傾向於使用一些暖色調和冷色調來讓圖像呈現動感，角色背後的那些光線就會呈現出有如爆炸的效果。爆炸產生的光線是主要的光線，第二部分光線是環境光源，可採用較冷一點的偏藍色調。我在 SH 圖層和 inks 圖層之間新建一個圖層，命名為 LGT，混合模式設定為正常，然後開始使用 Molina-hard edge 筆刷來繪製光線。首先繪製主要的光線，因為這部分光線很強，所以我使用淡粉紅色調，不透明度和流量都設定為接近 100%，然後再使用同樣的筆刷來繪製第二部分光線，並使用偏冷的藍色調。

12 紋理和細節

選取 inks 圖層，開始使用 Molina-hard edge 筆刷，來為角色身上的線條畫上一些光線的色調，不透明度和流量都設定為 100%。這使得圖像變得更為精緻，但要注意僅須對那些受光線影響的線條添加這種效果。接下來我新建一個圖層，位於 inks 圖層之上，命名為 FX，混合模式選擇為亮光。然後，使用 Molina-soft edge 筆刷，不透明度（Opacity）和流量（Flow）都設定為 40%，選擇一種暖橙色的色調，以繪製主要光線區域。這樣就可在陰影和光線之間，創造一種暖色的漸層效果，使角色的皮膚看起來更自然，然後再將所有的圖層合併。

13 最終完稿

最後為圖像添加紋理。新建一個位於最頂層的圖層，不透明度設定為 22%，混合模式設定為覆蓋。然後重新合併所有的圖層，最終獲得的圖層命名為 Details。在這個圖層上，我對整體圖像的細節和陰影進行修飾。最後，我使用色彩平衡指令，進行整體的色彩修正，直到對結果滿意為止。下圖就是最終封面的完稿。

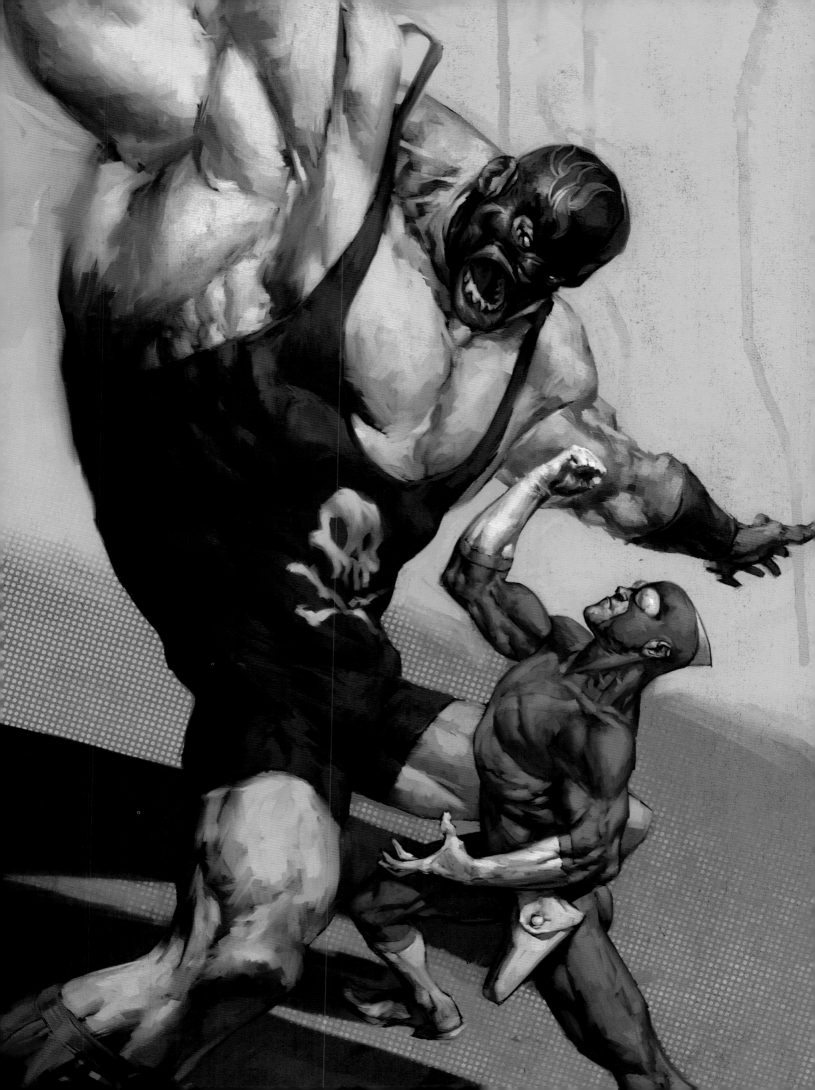

Painter & Photoshop
繪製原創漫畫封面

尼克·克萊恩將為你示範如何繪製一幅有力量感的漫畫封面，以及在整個繪製過程中如何進行即興創作—還有繪製時需要注意的事項。

藝術家簡介
尼克·克萊恩
（Nic Klein）
國籍：德國

自由插畫家，工作於娛樂和漫畫行業。尼克和他的女友還有他所喜歡的寵物魚兒們，快樂地生活在一起。
www.nic-klein.com

光碟資料
所需的檔案，參閱光克萊恩檔案夾。

有誰從來沒有在書店拿起過一本漫畫書，或者是從來沒有翻閱過一本漫畫書？如果有，請舉起手來！舉手的人不太多，這並不讓人驚訝。大多數對視覺藝術感興趣的人，即使他們自己並不擁有任何漫畫書，也至少會在書店中拿起某本漫畫書來翻看。在描繪一幅封面作品的時候，不管這個封面是用於一本漫畫、一本書還是其他任何東西，最主要的目的就是要讓看到封面的人眼中閃爍出感興趣的火

花—最理想的狀態是，興趣要大到能夠吸引他們將這樣東西買下來。要想達到這一效果，你的封面就必須夠引人注目，而且與眾不同，才可以從書架上眾多的封面中脫穎而出。而要如何才能做到這一點，那麼就取決於你自己的努力了。當然了，當我們談到超級英雄時，都會覺得某些因素比其他因素要重要些，例如角色的動作、動感或者一個很酷的姿勢。但是，這些因素並不一定要全部用上，即使要全部用上，它們的重要性的順序也要

有適當的排序。
下面我將闡述一下如何製作動感的封面圖像，並在繪製過程中使用一些圖形元素。一般我總是在繪製過程中，去獲得一些應用各種元素的靈感，而不是在繪製開始前就一絲不苟地計劃好。由於沒有任何一部分圖像最後總能符合你的預想，所以繪圖的過程就像是旅行的過程……那麼，讓我們出發吧！

ImagineFX
創作
示範影片
參閱光碟

1 力量的強烈反差
剛開始時，我依照自己的想法畫了一幅概略草圖（參閱光碟中的檔案 thumb.tif），適當地掌握我希望這張圖將要表達的內容要點。我們的英雄主角要反抗的，是一個邪惡的龐然大物—這能形成強烈的力量反差！我所要用的角色是我以前用過多次的一從帶有 20 世紀 50 年代風格的巴克·羅傑斯（Buck Rogers）式英雄改變而來。

2 描繪線條
我以概略草圖為基礎，開始畫出線條圖稿，以便後續再上色。在畫線條圖稿的過程中，我的想法有所改變，概略草圖中英雄抽出的是一把槍，這裡我修改為僅用他的雙手去威脅那個巨型人獸。這更加重了整個衝突的不平衡感。他的姿勢很誇張，這正符合我想要表達的意思。請參看光碟中的檔案 sketch.psd。

3 調整構圖
這裡要使用一個封面的版型。封面版型中大致設定了封面的出血、裁切線以及雜誌標誌（還有 UPC 條形碼）的位置和輪廓。我將圖像稍微移動和調整，使圖像的重要部分都包含於封面的「安全」區域內，這個區域是最後一定能印刷出來的區域。這裡的版型是用於美國風格漫畫的版型（包含出血在內的尺寸是 17.46cm×26.52cm）。通常我會將版型直接拖移到檔案視窗中，然後再進行縮放或變換，以獲得所需要的尺寸。➡

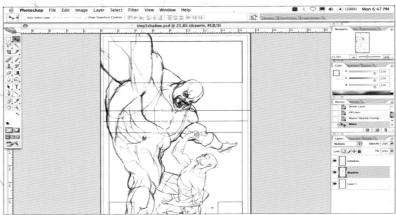

4 賦予光影

在這個步驟，我畫出了陰影的草稿，作為處理光影的參考。在沒有參考的情況下描繪時，我需要某些東西來聚焦。這個步驟並無規則可循。由於繪製每一部分圖像，都像是一段截然不同的旅程。正因為如此，我才興致昂然。在這種情況下，我會將線條畫稿所在的圖層的混合模式，設定為色彩增值模式，然後在其下方新建一個圖層，同樣設定為色彩增值的混合模式，不透明度設定為50%。然後使用預先設定好的筆刷，還描繪光影變化的草圖。

5 抓起蠟筆

在為圖像畫上陰影後，我開始著色。英雄的衣服顏色選為紅色，而壞傢伙的則選為黑色，這是自然而然的選擇。背景的顏色我選為粉紅，這有兩個原因，一是可以使整幅圖像從頁面中突顯出來，二是我本身就喜歡粉紅色。這些著色都是在線條畫圖層和陰影圖層之下的圖層內進行的，該圖層的混合模式也設定為色彩增值。接下來，我添加了一個色階圖層和一個色彩平衡調整圖層，以獲得我想要的效果。結果出人意料卻令人十分高興──圖中那些不太乾淨的色塊，在調整圖層的作用下，最終獲得的效果就像是有紅褐色，從灰色背景之下穿透出來一樣的效果。

6 醜陋的大傢伙

在描繪這部分時，我改用 Painter，但這純粹是個人偏好而已。其次我要做的事情，一般被認為是不太好的操作：我會去渲染細節，而不是將這部分當做一個整體來描繪。這個細節是我所需要的，我從一開始就很喜歡這個細節；這個細節會凸顯角色的特質，成為我之後繪製過程中的參照標準。這個細節就是那個大個子摔角選手的頭部。我很想表現他那厚厚的嘴唇和富有光澤的面具。

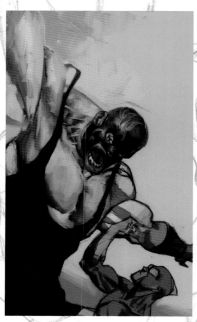

7 勤加練習

現在是開始著色的時候了。我喜歡使用預設的工具來繪製，例如調色刀。我幾乎不用什麼別的工具，因為我非常喜歡調色刀的那種感覺和處理效果。也許你可能會說，不使用軟體所提供的各種筆刷，是不是有點太限制自己了，但這確實是我有意識選擇的。我的繪製不是特別精確，所畫的都很清晰地透出光澤。對於我來說這正定義了什麼是著色──可以看見作品是如何完成的。這也為這一部分圖像增加了生命和動感，使角色在過度渲染的迷茫眼睛，增加幾分不安的眼神。

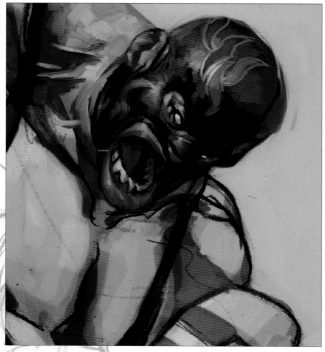

Shortcuts
【快捷鍵】
前景色/背景色
×
在Photoshop中，此快捷方式可在前景色和背景色之間切換。

8 詭異的解剖學構造

在解剖學的基本構造上，圖中摔角選手身體某些部分的結構誇張到極點。我並非一定要用最寫實的方式，繪製作品中的解剖構造，但即使是依照我的標準，圖中的構造也極為誇張。我希望角色呈現某種過分誇張的感覺。原本我可保持摔角選手龐大的身軀，同時賦予解剖學上合理的結構，但我想將他描繪得非寫實些，以呈現出一種諷刺的效果。

9 天哪！你打斷我的手臂了！

雖然手臂也許並沒有真正被打斷，但必定遭受到了極度的扭曲。這些表現方式是描繪圖像時的基本關鍵。你最好是在繪圖過程中能發現這些重要的元素，然後進行修改，並改正自己的錯誤。為此我創建一個額外的圖層，放在整幅圖像的最上方，以便進行圖像的繪製和修整。

技法解密

身體力行

如果你在描繪一個姿勢或者一個動作時遭遇問題，可以自己去練習這個姿勢或動作。我曾經邊學漫畫過一小點兒經典的2D動畫，那時候我就學會了這一招。頭腦所能做的或所能想像的畢竟有限。如果你要畫一個猛揮拳頭的人，那麼就站起來，揮動你的拳頭，體會一下這個動作，領會一下你的身體是如何完成這個動作的：哪一塊肌肉在做什麼，身體的重量是如何平衡的等等。

10 描繪皮膚質感

我還記得一些以前藝術學校上墨、著色課程中，所學到的許多基本技巧，其中一點就是要在皮膚的色調中，融入一點背景的顏色。著色其實就是對人眼的「欺騙」，以創造出某種幻覺。我在這幅圖中想玩的一個把戲，就是要「欺騙」讀者的眼睛，讓讀者以為真的看到兩個人在打架，而不只是看到一個 2D 平面上的圖像。當把背景的顏色融入皮膚後，就代表將畫面中的不同元素整合在一起，而背景和圖像之間不再有僵硬的區隔─因為我們已經將它們放到了相同的場景中，這樣一來就能夠使讀者產生身歷其境的感覺。

11 畫布大小

我再次使用了封面的版型，以確保所有內容的位置都已經妥善定位。我發現在畫面的上方，應該還需要更多的空間，因為那個摔角選手的頭部可能會被文字蓋住（當你為大型漫畫公司繪製封面時，封面標題的設定，通常不在你的工作範圍內）。在 Photoshop 中，我打開畫布大小對話框，在整幅圖像的上方和右側增加一定的空間。然後再調整版型的大小，使摔角選手的頭位於 Logo 的方形區域之外，最後再剪裁圖像位於版型以外的部分。

12 增加紋理

描繪到這個步驟，我想稍事休息，所以開始在 Photoshop 中，替封面增加一些紋理，並進行些微的調整。我從專屬的紋理檔案夾中，找出一個網點的紋理圖。若要繪製這個紋理，可以先新建一個灰階檔案，然後使用像素化濾鏡中的彩色網點濾鏡，使檔案填上灰色（你所選擇的各項比例，會影響最終獲得的紋理效果），最後再做一些調整即可。我將它拖曳到我的圖像上，然後使用 Alpha 色版為其著色，以使其適合於背景的粉色。然後再擦除一些地方，以獲得我所希望的粗糙質感。

Shortcuts
【快捷鍵】
縮放

Ctrl/Cmd+T
使用該快捷鍵可對圖層上的任何內容進行縮放。同時按下 Shift 鍵可等比例縮放。

13 進一步調整

現在該加入更多的調整圖層了。同時我也開始加入一些圖像元素，以完成整幅圖的繪製。我想給英雄的拳頭加上一個對話框。有一句德國諺語說的是，當你把拳頭指向某人的臉─大略翻譯過來的意思是「聞起來像填墓一樣」─這就是關於墓碑說法的來源。這在任何西方文化中都是能夠成立的說法─拳頭和墓碑都是不祥的東西！我掃描一幅黑色的圖稿，獲得了這個對話框，然後對其進行縮放以符合我的需求。

➤

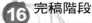

14 添加 UPC 條碼

在封面版型上有一塊區域為 UPC 條碼區域：這是為商店準備的條碼區。我不用費心考慮條碼的問題，所以我在繪製封面時，就當做是在繪製一本自己出版而沒有 UPC 條碼的漫畫書的封面。但是我確實很喜歡那個條碼區，總想對它做點什麼。我想起一幅很老的 Marvel 公司的漫畫封面，在這幅封面中，一張蜘蛛人的面孔占據了 UPC 條碼的位置。我一直都很喜歡這個創意，也想在這裡做類似的事情。我在紙上畫了英雄的臉龐，然後掃描到圖像中，並透過 Alpha 色版進行混合，然後將其貼到封面上的一個 UPC 條碼大小的方框中，最後在方框中進行增加陰影和著色等處理。

15 呈現苦痛的感受

我在紙上畫了一個標題—Dolor Comix—並將其掃描到圖像中。Dolor 在西班牙語中代表痛苦，這可以在摔角選手和畫中所描繪的場景中，將要呈現痛苦之間的關聯性。然後，我再次選擇了 Alpha 色版，賦予線條色彩，同時為那幾個字母也填上顏色。我嘗試使其與右下角的 UPC 條碼區相匹配。這幾個手寫體的字母，很符合我所喜歡的那種圖形設計的拼湊風格。此外，我還為整幅圖像增加了一個紋理，這是從我手邊的一頁 60 年代的漫畫掃描而獲得的材質。這個紋理是我最喜歡的紋理之一，因為它可以替完成描繪的圖像，增添一種結晶狀的質感。

技法解密

線條圖稿的著色

若希望獲得不同紋理的顏色，例如網點色調，可以先選取畫布，進行複製，然後切換到色版面板，新建一個 Alpha 色版，然後按下 Ctrl/Cmd+V，並將圖層拖移到面板底部的虛線圈上。回到圖層面板，新建一個圖層，進行反轉，然後加以填色，再取消選取。這樣你就可重複地載入該色版，然後替選取區域填色。

16 完稿階段

現在要做的就是完成這幅畫作，然後將它複製到我的 Effect 檔案中。最終所獲得的圖像很接近於我最初的構想，但在繪製過程中，整個圖像又有所變化，這些變化使得它在我眼中變得更為完美。很顯然的，你若是替某個出版商工作，那麼在對圖像進行一些調整或增減視覺元素時，必須事先與編輯溝通，但是通常並不會獲得太多自由揮灑的餘地。就像任何其他的工作一樣，你必須謹守分際。有時客戶可能希望你在創作中即興發揮，畫出更精彩的作品；但有時候則必須依照草圖或者最初的約定進行創作，並且要力求接近原來的構想。

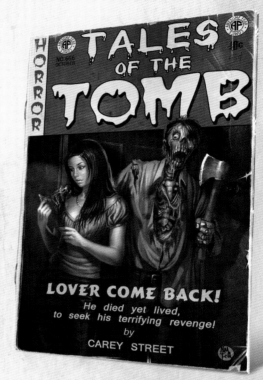

Photoshop
繪製超噁的
漫畫封面

阿里·菲爾 用 EC 漫畫公司的風格,創作經典
恐怖小說的封面。

藝術家簡介

阿里·菲爾(Aly Fell)
國籍:英國

阿里·菲爾在 Cosgrove Hall 電影公司擔任動畫師,此外他還是一名 3D 動畫繪製者和模型師。最近他很享受作為一名自由插畫家的工作。目前他已經合作出品兩本奇幻藝術書籍。
www.alyfell.com

光碟資料

 請參閱光碟中的阿里·菲爾檔案夾。

科 幻漫畫、小說漫畫和恐怖漫畫一直以來對於我有很大的吸引力。我生於 70 年代,讀過《噩夢》(Nightmare)和《心理》(Psycho)等漫畫,看過克里斯托弗·李(Christopher Lee)飾演的「吸血鬼德古拉(Dracula)」亮閃閃的牙齒,這些都讓我品嘗到恐怖故事的滋味。這些精彩故事從 30 年代起一直到 60 年代、70 年代都牢牢占據著雜誌攤。當我產生想要重新創造這些

故事中,那種情緒和感覺的慾望時,我發現在 Photoshop 中就可以輕易地做到這一點。這裡我將帶你領略一下我的整個創作過程。由於這些漫畫都是關於情緒的情節,所以我會著重在解釋選擇文字、顏色和表達情緒的方法,對於繪製技巧則不會著墨太多。
在做類似這樣的工作之前,可先上網瀏覽一下漫畫及其封面,看看是否可以激發靈感,這是一種很不錯的做法。想要創作出一幅引人入勝

的封面,除了深入發掘自己的靈感,還得對期望達到的效果有所理解。
我將從封面的基礎繪製開始,講解從草圖到最終圖像的整個創作過程,然後示範如何呈現老化效果。這個繪製內容有點陰暗和嚇人,所以,除非你已經準備去找出閣樓上的不詳和詭異的聲響,到底是什麼在作怪,否則請不要繼續下去。

1 開始繪製

我通常會從少數的概略草圖開始繪製,但這次我對一開始要做些什麼有點特別的構想,所以我先直接把草圖描繪出來。我在 Photoshop 中新建一個檔案,採用常用的 A4 紙尺寸,150dpi。這樣設定便於在之後將檔案增大到 300dpi 時,只要加一倍就可以了。如果在繪製過程中作品要包含的元素越來越多,也可以使用裁切工具來延展畫面。

2 描繪草圖

我在 Photoshop 中選用 Conte 鉛筆筆刷,並勾選形狀動態選項來描繪草圖。這樣可以獲得效果不錯而帶有寫生風格的「或粗或細的線條」。我創作的是一種相當直截了當的創作,背景很簡單。過去老式偵探小說的封面,常常把注意力集中於人像和光線的感覺,而保持簡單的背景,因為背景常常會被文字所覆蓋。

3 最初的著色

我新建一個圖層,並將混合模式設定為色彩增殖。目前我無須擔心細節,只將注意力集中於光源的位置,以及利用色彩來呈現所要表達的情緒。我使用自訂的筆刷來著色。這支筆刷可設定為硬邊圓形,間距設定為 10,並選取濕邊。此外還使用一支雙重筆刷,要帶有很清楚的紋理,例如塑料包裝光線。

4 身體的色彩

從這一步驟開始,就進入著色的基本過程了。我從臉部開始,先塗好臉部的顏色,然後塗上皮膚的顏色,再加上紋理以增進色調和陰影,就這樣逐步繪製出了圖像。描繪恐怖噁心的場景時,最好的方法是從黝黑的背景,逐步添加亮部,使其呈現具有反光的效果。➡

吸睛奪目的封面設計

5 翻轉圖像

要想在素描或繪畫創作的過程中，避免出現明顯的錯誤，不斷翻轉圖像會是一個不錯的方法，這可讓你用全新的視角來觀察眼前的作品。我為此設定了一個快捷鍵，你也可以透過執行編輯 > 鍵盤快速鍵的指令來設定。有了它，翻轉成了我創作的一部分，憑直覺不斷來回切換檢視圖像，而且在習慣性左撇或右撇手繪製彎扭的區域時，翻轉可使這部分變得順手些。

6 合併圖層

通常在完成塗繪主體的色彩之後，我就會合併圖層，不再將過多的精力花在原始圖上。當然這屬於個人的偏好，如果可行，你也可以選擇在新的圖層上進行合併。此外，合併操作還能縮小檔案的大小，提高 Photoshop 的運作速度。

7 改變構想

在繪圖創作的過程中，有時並非總是一路順風，別害怕改變構想。例如素描中的斧頭，本來位於僵屍的腰部，後來我決定往上提高，讓殭屍把斧頭舉高一點，使其殺意更加明顯。為了能更清晰地表現出女孩在做什麼，因此強調她緊握屍手指的手臂。你可以使用套索工具選取原圖中的手臂，然後剪下、貼上到新的位置。

8 角色設計

確定好角色之後，就可以設定一個具體的年代了。若設定在 60 年代，就該有 60 年代的風格，對服裝的研究非常重要。僵屍穿著適用任何場合的普通襯衫和褲子，但在那個年代，女孩的衣服和頭髮很講究。窄裙加緊身上衣，將一個 60 年代女孩表現得恰如其分。

9 處理反光

僵屍非常需要反光處理，我想讓他看起來腐爛不堪、閃耀著冷光，還滲著各種不明的體液。僵屍的主要顏色採用不飽和色調，相當柔和，所以理想的做法是選用動態的硬邊筆刷來添加反光。在諸如眼球和內臟等區域塗上少許鮮艷的顏色，以表達濕漉漉的感覺，彷彿可以聞到僵屍腐臭的味道。

技法解密

放大圖像

裁切工具並不僅僅只用於減小畫布，在整個圖片上拖動裁切工具，並利用邊角小方框，可以將畫布放大到更大的尺寸。不過要確保你的背景顏色，符合你的構想或者與主角的顏色相匹配。

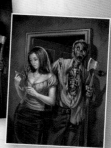

Shortcuts 【快捷鍵】 任意變形 Ctrl/Cmd+T

需要調整選區的大小或形狀嗎？使用這個快捷鍵即可完成。

10 增加陰影

我常常將光線處理留在最後做，如果你也和我一樣，想讓光線變暗些而不要太亮，合併圖像並複製圖層是呈現深色陰影的好方法。只須將最上面的圖層，改變為色彩增殖混合模式並略微降低飽和度即可。現在，整體看起來太暗了。接著，我選擇帶有比較柔和筆刷的橡皮擦，也許還要勾選雙重筆刷畫上少許紋理（可再次使用 Plastic Warp 或類似筆刷），然後開始擦除要從陰影中凸顯的區域。這時人物將從黑暗中冒出來，你可以透過改變施加壓力的大小來控制陰影的區域。

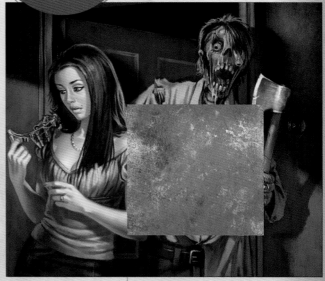

11 覆蓋紋理

我打算在牆上添加少許紋理，以避免顏色太過單調。我用的是自訂紋理，大致上跟一張帶有綠色色調、摻雜白色的受損水泥牆的照片差不多。將其拖至圖畫上並拉長覆蓋全部區域，然後設定圖層的混合模式為覆蓋，不透明度為 55%。最後，擦除不想帶紋理的區域，這樣牆就完成了，既克服了單調感又增強了圖像的立體感。紋理覆蓋非常有趣，會產生很多新奇的效果。不過，紋理覆蓋的前提是能夠提升創作的質感，不能過度使用，否則畫面容易使人眼花撩亂，且讓圖像看起來過於數位化而不真實。

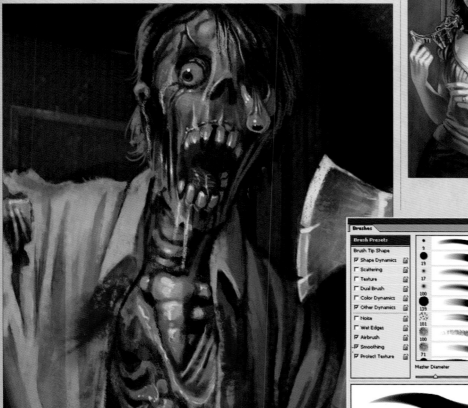

12 放大圖像

如前所述，我比較喜歡先在一個解析度相對較低的圖像上繪製，因此，在添加文字和圖形前，我得將圖像放大約50%來添加細節，並對解析度低時看起來有點模糊的邊緣做清晰化處理，以獲得較佳的圖像後，再開始進行最後的潤飾處理。

13 選擇文字

文字是漫畫封面最重要的組成部分之一，強大且有感染力的字體能與封面協調搭配融為一體。恐怖漫畫的字體通常使用生動逼真的血滴和誇張的色彩。網路上能搜尋到很多免費的恐怖字體，我從 www.ffonts.net 網站下載爬行者體和濕畫體等兩種字體。此外，我還用到了平時最愛的、易讀的 Abadi MT Condensed 等字體。

我決定模仿 EC，將圖像的三分之一都用來繪製通常是彩色背景的文字。自上而下選取三分之一的畫布區域，然後在一個新的圖層上填入柔和的酒紅色，接著在側邊繪製一個奶油色長條用來寫豎直文字。我選用爬行者體為主要字體鍵入 TOMB 和 HORROR，接著選用濕畫體作為第二種字體鍵入 TALES of the …，其中設定 TOMB 的字級為 190 點，並且透過轉換工具來縮放 Tales of the 的大小，然後為 TOMB 繪製陰影，最後著手處理我虛構的出版社 Awesome Fear Comics 的商標。

14 使用路徑

要想讓商標的文字沿著中心圓形排列，我選用了路徑。首先打開路徑面板，使用橢圓選取工具並按住 Shift 鍵繪製一個圓圈。在路徑面板中創建一個新路徑並把它變成工作路徑。選擇文字工具並單擊圓圈的邊緣，此時，會出現文字游標，所有鍵入的文字都會沿著圓圈出現。完成之後，單擊提交編輯，這樣就可以讓文字呈現圓形排列。

Shortcuts
【快捷鍵】
色調/飽和度
Ctrl/Cmd+U
此快捷鍵對調整任何選取區域的飽和度、色調和明度都非常有用。

15 最終的文字

完成標題區域中包括文字在內的各個圖形元素之後，可將圖層合併，並注意各字母的主圖像仍在底下而且互相分開。擦掉部分標題區域，可讓僵屍的頭頂突出來。合併這些圖層之後，我很輕鬆地擦掉了陰影。不過，我還需要創建一個加寬的故事標題和一個虛構的作者。處理這些元素後，剩下的就是選擇字體和確定其在構圖中的位置，最後我再處理圖像底部的深色區域。

16 老舊化處理

為了呈現封面的老舊化效果，我複製圖層到一個新建圖像上，以獲得兩個相同的圖層。我在底圖上填入白色背景，並讓畫布略大於繪製區域。如此一來，能讓圖像周圍出現白邊。對於上方的圖層，我執行選擇 > 載入選取區域的指令，然後選擇復古奶油色為背景色，並使用帶有厚重紋理的橡皮擦筆刷，輕輕地擦除圖像的邊緣。此外，我還可以隨興做出一些小切口的效果。

17 皺褶處理

所有的漫畫封面都會沿著裝訂側增加一些皺褶，或者在四角再畫一兩道折痕。運用紋理覆蓋能創造出摺皺的效果。選擇一個我改編自多個出處的紋理，放大至畫布大小，接著設定混合模式為覆蓋，不透明度調到60% 左右，並擦除一些區域來呈現作品的隨興感覺。最後將圖層合併，並稍稍降低飽和度，就完成這個超噁封面的設計了。 ●

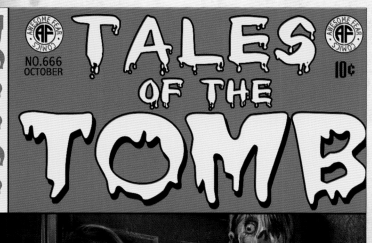

技法解密
轉換文字

輸入文字後，你可以以縮放文字並透過轉換工具進行轉換後，它仍然是可以編輯的文字。只有當你對文字圖層進行點陣化操作（圖層 > 點陣化文字）後，你才不可以編輯你所輸入的內容。點陣化就是將向量文字和圖層等圖片轉變為可編輯的像素。

精進你的漫畫風格

進的畫格

如何敘事是構成漫畫整體性的基本要素

創作示範
檔案
參閱光碟

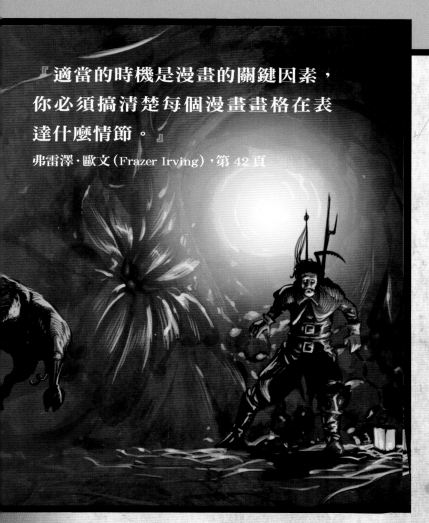

『適當的時機是漫畫的關鍵因素，你必須搞清楚每個漫畫畫格在表達什麼情節。』

弗雷澤‧歐文（Frazer Irving），第 42 頁

弗雷澤‧歐文

這位讀著漫畫書、聽著吉恩‧皮特尼（Gene Pitney）的歌曲長大的英國藝術家，曾經當過保全人員、賣過情趣用品，直到 2000 年運氣才開始好轉。到目前為止，在所有暢銷漫畫中，都能看到這位自稱「國際漫畫界搖滾明星」的作品。

如何將漫畫劇本表現
為非凡的藝術
請看第 42 頁

創作示範

如何創作一本漫畫書

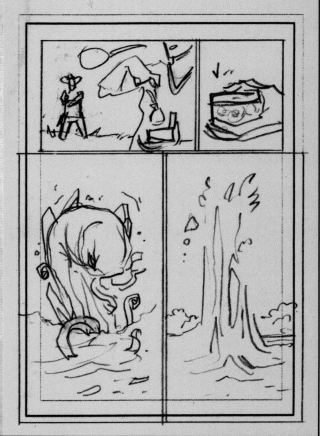

Photoshop

進行漫畫
構思

跟 菲奧娜·斯特普爾斯 學習如何
在創作漫畫書時，掌握的描繪和
講故事的基本技巧。

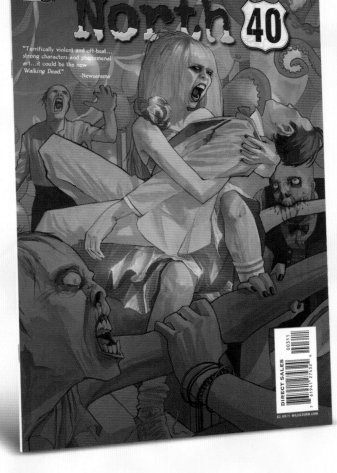

藝術家簡介

菲奧娜·斯特普爾斯

（Fiona Staples）

國籍：加拿大

自 2006 年以來，
菲奧娜一直擔任
漫畫藝術家，她曾
為 Marvel 漫畫公
司、Image 漫畫公司、Devil's
Due 和 DC/WildStorm 公司繪
製作品。

fstaples.blogspot.com

光碟資料

所需資料，參閱光碟中
的菲奧娜·斯特普爾斯檔案夾。

對於習慣創作單幅獨立插圖的藝術
家來說，要創作一本 6 期的漫畫
書系列（如果加上封面，有 138
頁），著實是一項艱鉅的任務。有些藝術家
會因為系列書中不可避免的重複而受到干擾，
有些則被大量的插圖搞得疲憊不堪。他們想
創作世上細節豐富渲染、精美的最優秀漫畫
作品，但是依照他們的節奏，可能要花十年
才能完成這本書。如果意識到這點之後，他
們的創作品質可能很快地急轉直下。

在動筆之前，你應該多嘗試一些繪圖手法，
直到找到可以實現描繪 500 張小插圖為止的
方法。你必須問自己幾個現實的問題，例如，
「我願意花多少時間在這個漫畫上？」、「我
是否非常喜歡這個故事，50 頁以後我會不會

因為感到厭煩而放棄？」

想清楚這些後，漫畫創作就沒那麼辛苦了。
其實，它非常有趣，沒有什麼比表現一個引
人入勝的故事更讓我樂在其中了，故事中包
含個性十足的人物，還有各種奇妙的想像。
用圖片活靈活現地講述一個精彩的故事，既
有趣又令人滿足。而且，漫畫可講的故事種

類有很多，完全沒有限制。

作家愛倫·威廉姆斯（Aaron Williams）為我
寫了最新漫畫的精彩故事，那是行動／恐怖系
列 North 40。我將在這裡以一張頁面為範例，
示範如何將劇本轉換成最終的漫畫作品。

技法解密

面對現實

沒有人願意閱讀沒有畫完的
漫畫，所以一定得現實一
些。別畫那種你從網上小學
就開始寫的 300 頁史詩般
的動人小說。相反的，請你
嘗試五、六頁的短篇小說系
列，或者至少畫一個可以分
為幾期，一期 22 頁的系列。

1 閱讀劇本

不管是自己寫的漫畫，還是與作家合
作，如果能在開始創作之前，至少先閱讀一
期的完整劇本，你將會有很多收獲。我知道
某些藝術家只會讀劇本的前一兩頁內容，但
我無法在不知情的狀況下進行創作。繼續讀
下去，你會領先一步。第一次完整閱讀劇本
時，可以在旁邊放一隻鉛筆，因為對情節發
展的第一反應，往往會產生最強而有力的圖
像。像我認識的所有漫畫家一樣，一邊閱讀
一邊在劇本的空白處，順手記下你的構思。

第 17 頁

畫格 1

威亞特（Wyatt）還在湖邊，向克魯蘇（C'thulhu）發起第五輪射擊。此
外四條繫繩隨著怪獸的掙扎越發閃亮、收緊。銀花鱸魚繞過時，在
克魯蘇周圍出現了一個淡綠色的水圈，其觸角從水下蜿蜒伸出。

畫格 2

其中一隻觸角繞住他一條腿。觸角用力一抽拉，威亞特隔著牛仔褲
的腿產生火辣辣的疼痛。

威亞特：啊！啊！啊……

畫格 3

魚從湖裡躍到岸上，落在阿曼達（Amanda）的腳邊，身上仍然帶著
魔力捆繩。

2 描繪概略草圖

概略草圖的構思是最重要的一步，我通常會先畫一些對話框，主要原因有三個：首先，可以確保人物以正確的順序出現在畫面中；第二，人物說話時，它們可提醒我人物的嘴巴得張開並要表現恰當的表情；最後，可為文字設計師留下有足夠的空間，以便插入標題和對話框，省去圖像被掩蓋的麻煩。

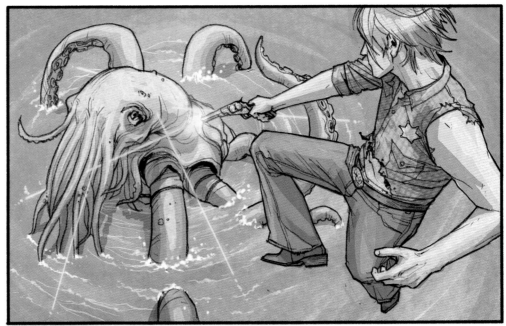

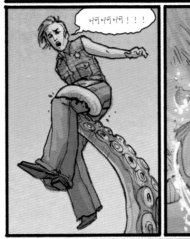

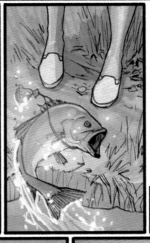

精進你的漫畫風格

3 繪製線稿

依照傳統描繪的方式，現在到了處理墨線圖稿的階段。不過，為了避免困惑，我不這麼說，因為這個圖稿全部採用數位創作。先掃描概略草圖並導入 Photoshop，然後放大至工作尺寸（11 英寸×17 英寸，解析度 600dpi）。繪製好畫格邊綠，並用白色填色，接著降低概略草圖的不透明度，當做粗略的鉛筆稿圖層。最後在圖層上進行精細描繪，直到所畫出的線條夠密實為止。

4 平塗灰色

著色第一個步驟，我選用灰色填滿整個區域，並盡量使各種形體彼此分開且與背景區隔，以便產生景深。即使偶爾看不到線稿，也能僅憑其數值辨別出各個形體。

5 增加陰影和反光

接下來，我創建了一個新圖層，並設定其混合模式為色彩增殖，不透明度為 30%，然後使用黑色塗抹全部的陰影部分。在該圖層之上，再新建一個圖層，並選用白色繪製反光。

6 使用調色板

我合併全部灰色圖層，並在最上面添加了一個新圖層，並設定為顏色混合模式。需要全部覆蓋時，我一般會選用單色顏料（這裡用的是紅色），之後再在其上面新建顏色圖層進行創作。在 North 40 作品中，我想讓人物的色調與背景協調一致，所以第二層是半透明的。

7 書寫文字

North 40 的文字是由經驗豐富的專業大師 Rob Leigh 完成的。他的字體豪放不羈卻又清晰易辨，而且他還很擅長為不同的人物設計獨特的對話框樣式，來暗示特定類型的聲音，這些都得在創作時牢記在心。大多數文字使用了 Adobe Illustrator 繪製，但你要是沒有這個軟體，用 Photoshop 或者手寫也可以完成書寫。

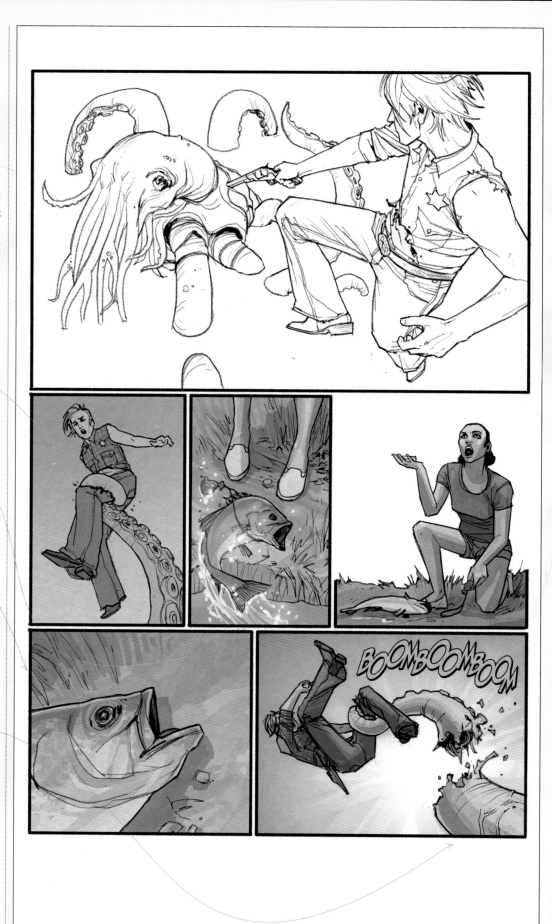

Fantasy Art
essentials

奇幻插畫大師Wayne Barlowe、Marta Dahlig、Bob Eggleton等人詳細示範與解說創作的關鍵技巧，為讀者指點迷津。

　　《奇幻插畫大師》能大幅度提昇你的想像力，以及描繪科幻插畫或漫畫藝術的水準。無論你希望追隨傳統藝術大師學習創作技巧，或是立志成為傑出的數位藝術家，都絕對不可錯失本書中的大師訪談和妙技解密講座等精采內容。

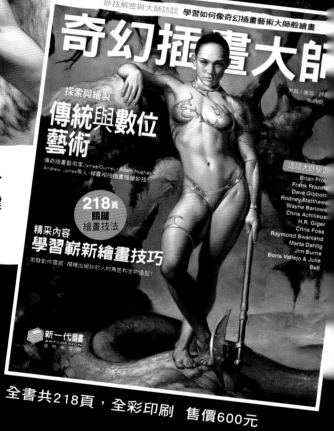

妙技解密與大師訪談　學習如何像奇幻插畫藝術大師般繪畫

奇幻插畫大師

探索與繪製
傳統與數位
藝術

傳奇插畫藝術家James Gurney、Adam Hughes、Andrew Jones等人，傾囊相授插畫描繪妙技！

218頁
關鍵
繪畫技法

精采內容
學習嶄新繪畫技巧

激發創作靈感，描繪出絕妙的人物角色和生物造型！

追隨大師學習
Brian Froud
Frank Frazetta
Dave Gibbons
Rodney Matthews
Wayne Barlowe
Chris Achilleos
H.R. Giger
Chris Foss
Raymond Swanland
Marta Dahlig
Jim Burns
Boris Vallejo & Julie Bell

新一代圖書
ART&DESIGN

全書共218頁，全彩印刷　售價600元

傑作欣賞

來自 H.R.Giger、Hildebrandt兄弟、Chris Achill os、Boris Vallejo 和Julie Bell等眾多藝術大師的驚世之作和創作建議。

大師訪談

透過與FrankFrazetta、JimBurns、Rodney Matthews 等傑出奇幻和科幻藝術家們的精采對談，激發我們的創作靈感。

妙技解密

Charles Vess、Dave Gibbons、M lanie Delon等人及多位藝術家，逐步解析繪製插畫的步驟以及絕妙的創作技巧。

Photoshop

圖解 2000 AD 雜誌的連環漫畫

(李·卡特) 一邊為 2000 AD 創作連環漫畫《死亡的眼睛》這部作品，一邊講述他如何將劇本活靈活現地表達出來。

Artist 藝術家簡介

李·卡特
（Lee Carter）
國籍：英國

李早在 16 歲時就成為了一名專業的藝術家。他曾為 2000 AD 公司、Bizarre Crea-tions 公司和 Mam Tor 出版商創作，他還用業餘時間創作連環漫畫。

http://mrleecarter.blogspot.com

光碟資料

所需資料，請參閱光碟的李·卡特檔案夾。

作 為一個 80 年代後期出生的孩子，我小時候就對聖誕節期間收到的英國漫畫年刊愛不釋手，每年都能讀到 Beano/Dandy 年刊，偶爾還有 Whizzer and Chips 年刊，幸運的話還能看到 Broons 或 Oor Wullie 年刊。

之後有一年，大概在我 7 歲時，有人送了我一本 2000 AD 的年刊，精采的內容讓當時年幼的我深受震撼。其主要情節是法西斯長官爵德（Dredd）保護著法律的未來世界，古代凱爾特戰士斯利安（Slaine），還有追捕星球惡人的鍶狗約翰尼·阿爾法（Johnny Alpha）。

那天所讀的 2000 AD 作品，激發了我的創業神經細胞，我迫切地想要成為一名藝術家。即便到了現在，每週三我也會找時間去翻翻新出刊的 2000 AD 雜誌，每一期仍然都那麼令人興奮。2000 AD 雜誌人才濟濟，例如藝術家布雷恩·博蘭（Brian Bolland）戴維·吉本斯（Dawe Gibbons）、阿什利·歐德（Ashley Wood）和西蒙·布裡斯利（Simon Brisley），甚至影片導

演克麗絲·坎寧漢（Chris Cunningham），也為其不遺餘力地工作。

所以，當 2008 年 2000 AD 的總編輯薩格（The Mighty Tharg）委託我畫一本名為《死亡的眼睛》的連環漫畫時，我為此非常激動，當時我正從概念設計工作脫身，並且正在休假。

這本連環漫畫由科幻藝術家約翰·史密斯（John Smith）創作。接下來，我將示範如何詮釋劇本內容，區分情節和段落，並從鉛筆畫發展為全彩數位的畫稿。

1 閱讀劇本

看完編輯寫的簡單概述—「約翰說，這有點像當代恐怖片，穿插了很多與現實相背離的離奇情節」，我立刻開始考慮創作的各種瑣碎安排。剛拿到劇本時，我認為這是個不小的挑戰，因為我平時都是繪製簡短的故事。我決定逐頁閱讀，盡量不要被它長篇的內容和作者天馬行空的想像弄得頭昏腦漲。

2 理解故事情節

通篇讀完《死亡的眼睛（DEAD EYES）》劇本後，發現劇本的寫作風格並不統一，不過作者透露了豐富的細節，讓我感到寬心許多。有些劇本細節不多，由漫畫家決定確立故事節奏所需的漫畫數量。儘管我當漫畫家已超過了 16 年，還是不太擅長說故事。幸好該劇本內容詳細，作者對時機和步調把握準確，對我的創作幫助非常大。

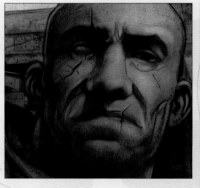

3 腦力激盪

我建議至少要精讀兩遍劇本，並對各角色的重要性做些筆記。這個角色出現了多少次？需要多次畫出這個位置嗎？要定什麼樣的基調？還會變化嗎？連貫性非常重要，我不希望因為沒認真讀劇本而出錯，否則整個故事會因劇本的對話與身體語言或表情不統一而毀於一旦。請務必記清楚什麼時候，需要從不同的角度畫多少次，才能降低創作的難度。

4 畫草圖及做筆記

《死亡的眼睛》故事很長，我要先擬定一些計劃。我對每個角色都做了筆記，也對其個性和樣貌有了粗略的構想。我並不指望一次就能把整個故事的草圖都繪製完成。我先從第一部分的 6 頁開始。約翰已經告訴我要描繪的畫格數量，所以我很快就完成了草圖。草圖只是畫了概略的線條，我必須邊讀劇本邊作筆記，才能完整掌握劇情。基本上，每一幅畫應與當頁的內容對應。

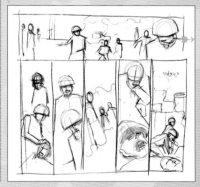

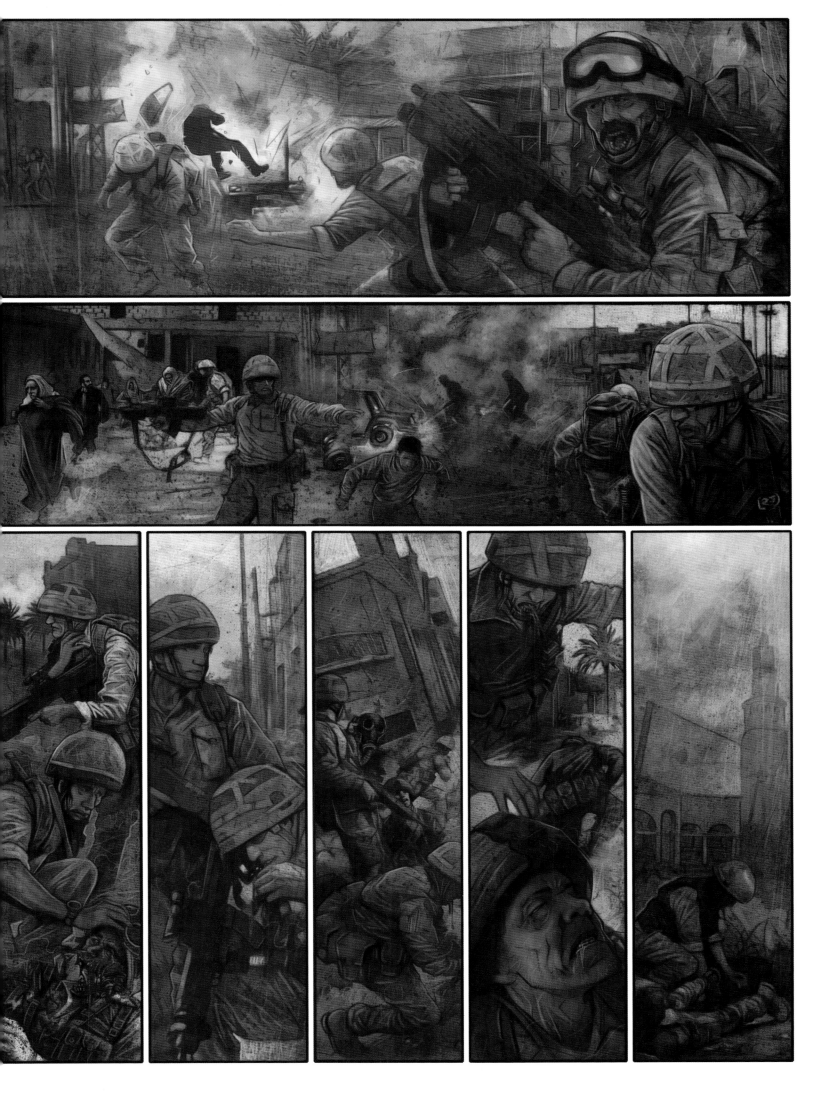

7 設定頁面尺寸

現在，我可以開始準備頁面了。列印的頁面設定如下：畫格區域 189mm×256mm；裁切尺寸 210mm×276mm；出血尺寸 216mm×282mm。頁面解析度應為 300dpi；總尺寸為 216mm×282mm。為了區分出血和裁切區域，我還用尺畫上了輔助線。現在，我將概略草圖掃描並放大。在把概略草圖覆蓋到頁面上後，我就知道接下來要對各畫面做些什麼了。我再次使用尺標和輔助線，我將畫面分成了數個畫格和空隙，接著創建一個新的圖層，並透過橢圓選取工具沿輔助線選取。我喜歡用像素為 15px 的純黑色筆刷勾邊。

5 繪製對話框

老師們總是對我說，連環漫畫裡的第一個角色應該畫在左邊，依照西方人從左到右的閱讀習慣，這有一定的道理。畫出對話框的大概方向可使畫面省去很多細節，因此留出寫對話的位置十分重要，腦子要時刻記得圖像和文字的位置。透過繪製男性的大體輪廓及更為粗略的背景，可讓我對故事的發展有更直觀的了解。此時，應該走出自己的「舒適圈」，我平時畫草圖時，每次都喜歡畫尺寸幾近相似的人物，而現在要創作連環漫畫了，我就應該盡量改變人物尺寸，並嘗試各種相機角度，以便畫出的漫畫更為引人入勝。

8 增加鉛筆畫稿質感

在列印連環漫畫時，我捨棄普通的列印紙，而選擇了有點粗糙的紙張，因為故事充滿了陽剛之氣，所以鉛筆畫稿也不需要太平滑。在處理概略草圖時，我會找一些可能需要的參考材料，這裡，我參考了一些戰士和中東地區的圖片。劇本的大部分內容都需要花費時間琢磨，因為也許作者會要求某種特定的槍或者特定的制服。在精細地刻畫圖片時，構思草圖的作用很大，我通常會先粗略地勾勒出人物，然後覆蓋構思頁面，這樣我就能繼續精心地繪製了。當畫出滿意的畫面後，我就將其轉換到粗糙的紙張上，因為是我自己要為這幅漫畫著色，若由他人進行繪製和上色的話，我選用的鉛筆就會與他人所用的鉛筆不太相同。為了表現畫面的陽剛特性，我會塗抹鉛筆線條，並添加灰色的斑點，來表現一些灰色淡彩的色調，大幅提昇鉛筆畫稿的質感。

9 掃描圖像

因為我的印表機和掃描器都非常小，不能全尺寸列印或掃描，所以我只能一頁頁地列印圖片。保持一個漫畫的連續性非常重要，因此一旦完成了鉛筆畫，我就會將其全部掃描，然後再貼到頁面中。我也很想擴大畫面以便再增加細節，但是會影響到線條的密度和清晰度。我將圖稿複製到頁面，就可以清楚地了解頁面是否合適或需要微調，並且利用明度和對比度指令，也可便捷地將調整適當的明暗度。

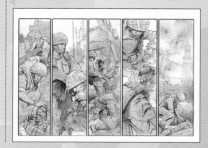

6 創作角色人物

角色人物設計很難讓每個讀者都滿意，幸運的是，讀過約翰的角色描述後，我都能獲得清晰的構想。「超科學的愛捷特狼人掠奪者身穿華麗的阿茲泰克戰袍」只在一張圖中出現，於是我為其增加了更多的細節。對於主角之一，「丹尼爾·泰勒（Daniel Taylor）下士，23歲，隸屬蘭徹斯特軍團，目前在伊拉克服役」，約翰向我描述了一些角色特徵，以便我能更了解其個性，他對丹尼爾日常便服的描寫也有利於我的創作。對於一些更複雜的角色，我則利用 ZBrush 從各個角度進行描繪。

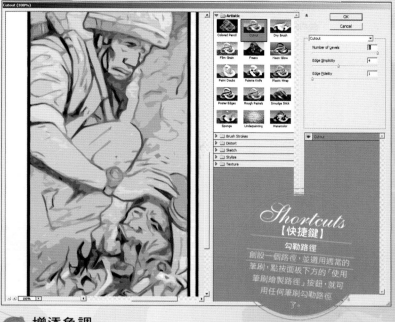

10 增添色調

為了增加鉛筆圖稿的灰色淡彩效果，我在單獨的圖層上複製了四五次以進行多次嘗試，並保持底圖層為 100% 全尺寸，然後使用另外的圖層添加色調。在第一個圖層內，我使用挖剪圖案濾鏡，並將不透明度降低至約 30%。在此外一個圖層上，再次使用上述濾鏡，並進行不同的設定。然後，使用變暗和色彩增殖混合模式來減弱挖剪圖案濾鏡的效果並進行混合處理。

14 最終的潤飾

繪製最後的筆觸是最有趣的環節，前面的步驟有點像是生產線作業，帶動整個畫面的描繪過程，但我還需要加入更多的反光和細節。紋理已經做了很好的鋪陳，現在就要用反光和顏色校正來提升質感。一般說來，我會選用中度的色調和反光，避免圖稿充滿一片暗色的紋理。我通常使用自訂筆刷在新的圖層上描繪，並將不透明度調整為 20%，慢慢地描繪出細節。若使用帶紋理的橡皮擦也是另一個妙招，它可擦出很多有趣的小點。

11 添加紋理

添加紋理可以提高畫面的真實質感，不過我並非很贊同在圖像上添加很多紋理的做法，若用水彩或厚塗壓克力顏料創建自訂紋理，效果會好一些。如果先列印漫畫，然後在此基礎上進行粗略的描繪，則會產生相當特殊的效果。若將紋理覆蓋到漫畫頁面上時，必須注意紋理是否與所有的畫面質感統一。在這個圖稿內，我添加了 5 種不同的紋理。

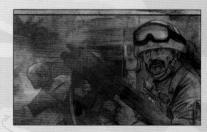

13 整合頁面

我依照頁面的最終尺寸列印圖稿，檢視是否有明顯的錯誤。你也可以借此步驟檢查需要增加反光的區域。由於列印出來的圖稿，通常會比顯示器上顏色深一點，因此頁面不能過分放大，以免某些細節無法列印出來。添加紋理圖層之後，畫面還要稍加修飾，不過維持畫面的平衡很重要，有時過多的紋理會令人眼花撩亂。

12 填塗色彩

填塗色彩是呈現角色位置或場景變更的絕佳方式。我採取每次處理一個畫面的方法，分別在畫面上填塗色彩。我暫時看不到整個頁面的色彩效果，不過我會在後續的步驟中，進行色彩的調整。我將在所有的畫面都粗略地填色之後，就重新將其排列和整合在一起，以確保所有畫面的顏色互相協調。

技法解密
善用參考物

連環漫畫可能會涉及多人對話的團體場景，甚至可能會有好幾頁。要記清人物的位置、說話的人是誰等細節非常的困難，這時兒子的玩偶派上了用場。我把它們擺放好，就可以良好地掌握動作設計、人物姿態和鏡頭的推移方向。

15 統合畫面

漫畫畫面的統合非常重要。若與漫畫家相比，我更像插圖設計師。我想讓畫面中的場景和角色都呈現寫實的風貌，而且隨著故事情節的發展，新出現的角色會越來越有魅力，讓讀者彷彿身歷其境……我想梅肯，誇克（Mek Quake）認出了我了。我得趕緊放棄這個藝術機器人話題吧！梅肯可不喜歡塔爾格藝術機器人出現在別的雜誌裡。

Photoshop
仔細處理漫畫的畫格

弗雷澤·歐文 透過分析漫畫頁面的主要內容，來提示
將劇本轉換成漫畫圖像的基本原則。

藝術家簡介

弗雷澤·歐文
（Frazer Irving）
國籍：英國

身為漫畫藝術家，弗雷澤花大量的時間，運用 Walcom Cintiq 數位板創作出很多面目猙獰的角色。
www.frazerirving.tumblr.com

光碟資料

所需資料，參閱光碟弗雷澤·歐文檔案夾。

在 這個示範中，我將帶領讀者學習如何根據專業劇本創作漫畫的基本步驟。漫畫要依照一定的基本原則講故事，例如要考慮西方讀者如何解讀漫畫，或者如何為對話框留白等，但我發現一些新手作品裡常缺乏這些原則。我接下來要做的就是以「概略草圖」的形式展示構思、情節的發展、節奏和高潮等階段的創作。這些小的草稿有助於想像力圍繞創作主題展開。

描繪概略草圖首先要注意是，這並非最終的完整作品，甚至太詳細描繪都是不明智的作法，因為這將會妨礙你創作時的靈活構思。你可以把概略草圖當成運動前的熱身操，如果進行適當的熱身，正式運動時就不會受傷，你應該為接下來的五公里慢跑，做好更充分的準備。

繪畫也是如此的，尤其是繪製漫畫這麼複雜的創作時，如果故事情節不夠精采，則描繪出來的畫面也會索然無味。

本幅漫畫的劇本來自 Gutsville 第一期，它出自我的一個好朋友斯·斯普瑞爾（Si Spurrier）之手。該劇本的情節很緊湊，情節內容的敘述也較多，不過值得慶幸的是，人物的對話很少，畢竟我可不想讓過多的對話，成為創作優秀漫畫作品的絆腳石。

1 起步階段

這裡我選擇的是六格漫畫的簡單構思。這個階段主要的構想，是讓讀者依照從右到左的順序了解整個情節的發展。雖然基本的節奏如此，但還必須進一步調整。

2 變換角度

為了改變閱讀的順序，我快速翻轉畫格，使讀者的視線與阿爾伯特（Albert）注視怪物的方向一致。我努力掌握情節的節奏，使畫面角色的動作呈現節奏感。畫面的分格可透過橫欄描繪出相似的場景以表現節奏感。

3 精細地刻畫景象

我想在該草圖中做一些新的嘗試。實際上，也許我可以把第二和第三個畫格當作空隙，將它們一分為二或合併成一個大的畫格。當讀者視線往右閱讀時，右側描述的情節馬上會浮現在腦海中，就像我在讀劇本一樣的感覺。掌握故事發展的節奏，是描繪漫畫的關鍵因素，你必須要清楚地讓每個漫畫的畫格，明確地表達出所要的情節和內容。如果將這兩個畫格分開的話，對我來說，節奏就顯得太緩慢了。當我產生這個新的構想之後，忽然對場景的掌握就更了然於心。

為了保持畫面的平衡，我翻轉第一個畫格，使阿爾伯特又回到畫面右側，不過還是把他當作背景，並將注意力放在怪獸身上。

如此一來，英雄角色在畫格裡顯得無足輕重，幾乎看不到他，這也正符合他在讀者眼中的模糊狀態。最後兩幅畫格與之前的類似，但在第四幅畫格中，我新增了巨大的老鼠，並在第五幅畫格內誇張地表現牠的顫抖姿態。

4 描繪對話框

現在我略作修飾，使畫面的動作更清楚點。儘管現在阿爾伯特站起來了，但第一幅畫格基本上沒變，這是為了繪製他被打倒的動作。第二幅畫格是由原來的第二和第三畫格合而為一。儘管大老鼠朝左方奔跑，但並不會影響畫面的效果，因為依照從左至右的閱讀順序，重要的訊息並不會遺漏。此外，我還描繪了對話框和 FX 的位置。

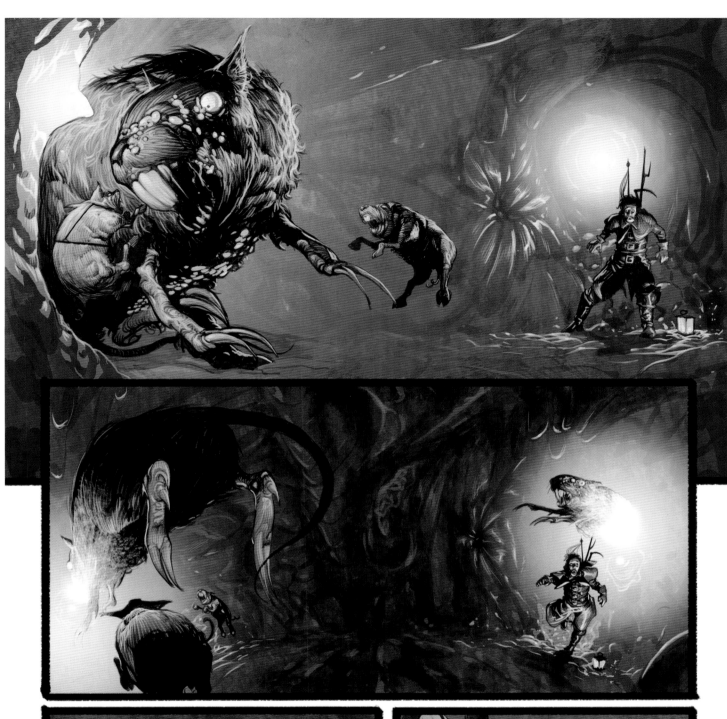
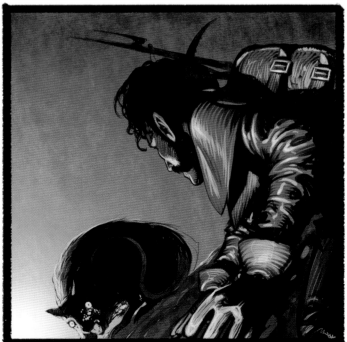

5 清晰的線條

我進一步略作修飾後，線條變得清晰，就可以上墨線了。基本的構圖已經完成，現在我主要描繪每幅畫格的焦點，每個重要的指標性區域都要彼此分開。目前一個頁面有三個主要的視覺元素：第一個是混亂的開始鏡頭；第二個表現會遠距傳物的怪誕大老鼠；第三由兩個瞬間發生的緊湊情節所構成。

6 增加光影變化

接下來我要增加鉛筆畫稿的細節。現在每個角色的位置和方向都恰到好處。目前要做的是運用明暗效果來呈現出故事的重點和場景氣氛，這兩者在敘述故事時非常重要。濃淡合宜的光影可塑造出角色的重要細節，使讀者閱讀時能夠清楚地掌握到角色的特質。在理想狀態下，畫面中應該包含著對比明顯、清晰可辨的視覺元素。在鉛筆畫稿的階段就必須掌握這個關鍵，由於現在你只有兩個色調，大幅縮小了選擇的範圍，所以一定要將色調和光影效果發揮到極致。

7 維持畫面的連貫性

其次我要添加彩色的主題，並替主要視覺元素添加遮罩，覆蓋掉會分散注意力的細節，同時繪製文字對話框的草圖，檢查各部分是否適當串聯。本頁面的對話內容不多，因此保持連貫性至為重要。FX需要依照一定的順序閱讀，因此不妨將人物角色當成物件，使畫面更為簡潔易讀。

8 添加反光

在最初的著色階段（在線條和顏色方面，我盡量依照情節均衡配置），我使用粗筆先勾勒出明亮的重點區域以便凸顯焦點。如果需要吸引讀者目光到對比明顯的區域，必須在重要部分運用明確的陰影和明亮的反光。我在大老鼠上增添反光細節，使該細節從背景中脫穎而出。在老鼠和背景色調相近的情況下，如何處理反光很重要。我也調整了每個主要視覺元素的色調，使其與背景進一步區隔出來。

9 為對話框留白

描繪概略草圖的基本原則，是要將畫格頂端的四分之一留給對話框，但是也可根據實際情況改變。由於對話框的閱讀順序是從左至右，從上至下，這也解釋了為什麼一開始就要先確認閱讀的順序，以減少後續的描繪步驟也必須隨著更動的困擾。

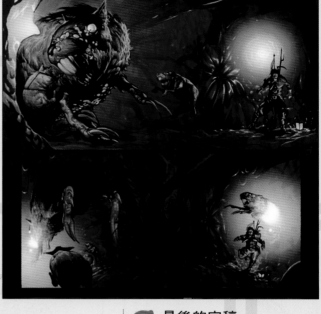

10 最後的完稿

排列好對話框之後，就進入最後的完稿階段。你會發現，我都是透過繪製整幅頁面來呈現閱讀順序，以及讀者需要看的重點區域。儘管我也著重細節的描繪，但是事實上，我在表現動作的實際輪廓時畫得較為簡潔，這樣就可以在其他區域產生細節繁複的錯覺。此外，我還添加了白色的空隙，以呈現第一個畫格是表現一個獨立的時刻，並且避免了過多的黝黑的部分，混淆了讀者的視覺。這些步驟其實一點都不複雜，只須事先做好規劃即可。

Shortcuts
【快捷鍵】
放大/縮小
Cmd+[+]或[—] (Mac)
Ctrl+[+]或[—] (Mac)
在瀏覽整體作品時，可將其放大或縮小，以檢視整體畫面的效果。

技法解密

六格或
九格漫畫

最簡單的畫格規劃是以均等大小的六格或九格漫畫為基礎，這類漫畫通常有三排，每排兩個或三個畫格。這種畫法可在傑克·柯比（Jack Kirby）早期的「驚奇四超人」（Fantastic Four comics）和艾倫·摩爾（Alan Moore）的「守護者」（Watchmen）中看到，這兩部作品都屬於描述清晰、膾炙人口的優秀作品。

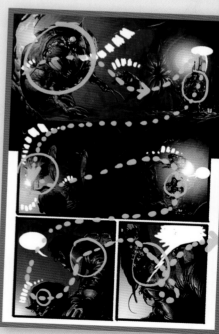

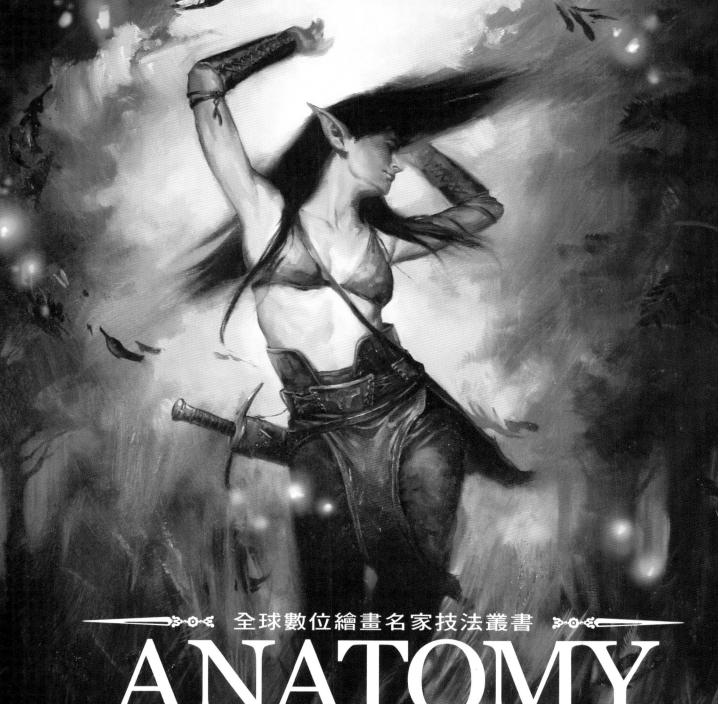

全球數位繪畫名家技法叢書

ANATOMY

人體與動物結構特輯
（一、二合輯）
全書共226頁，全彩印刷　售價660元

人體與動物結構 2
人體動態結構

全書共114頁，全彩印刷　售價440元

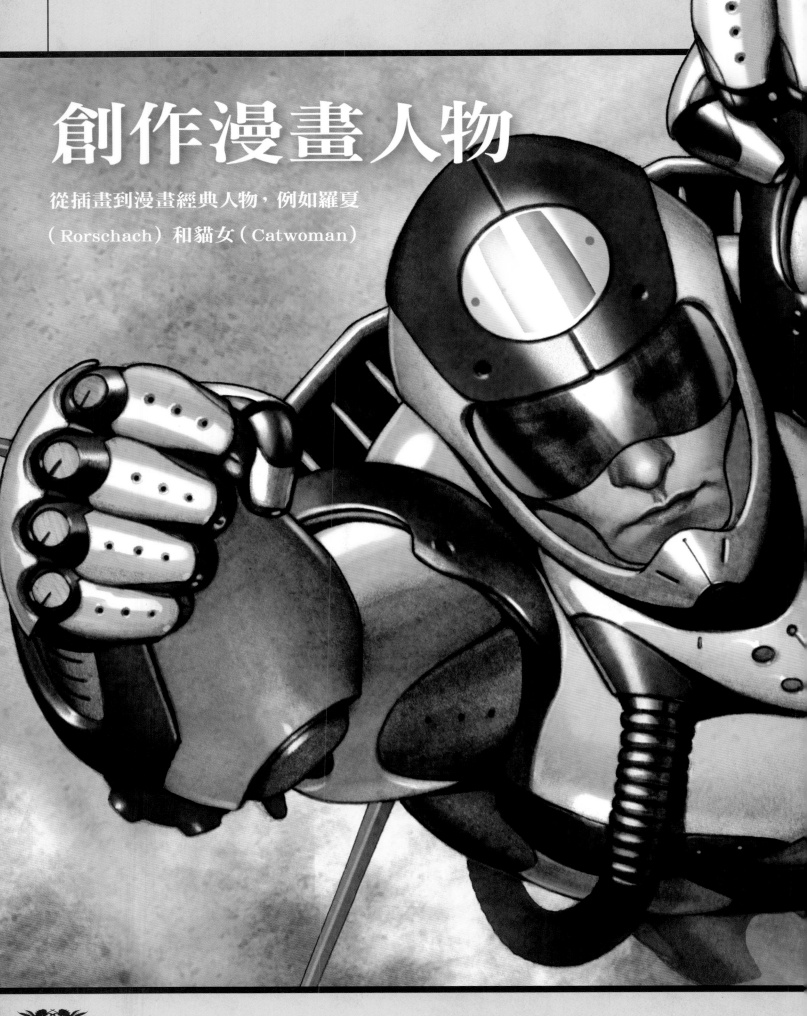

創作漫畫人物

從插畫到漫畫經典人物，例如羅夏
（Rorschach）和貓女（Catwoman）

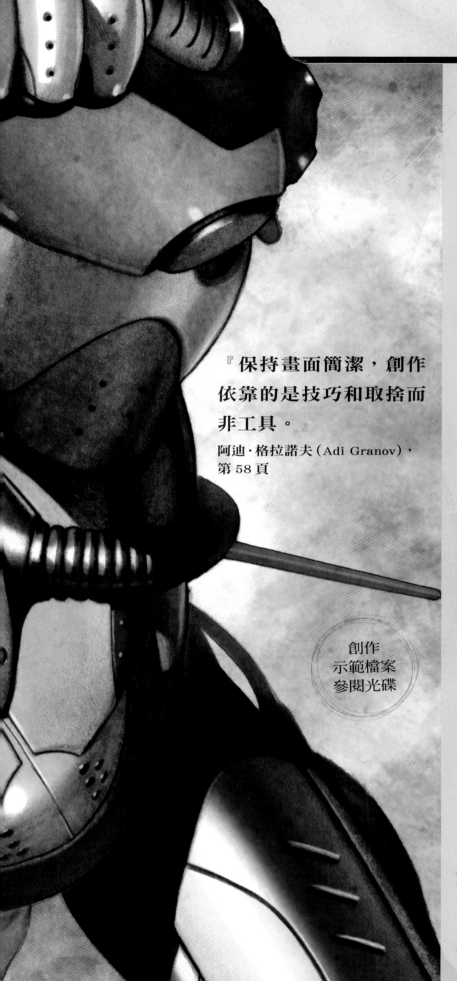

『保持畫面簡潔，創作
依靠的是技巧和取捨而
非工具。』

阿迪·格拉諾夫（Adi Granov），
第58頁

創作
示範檔案
參閱光碟

阿迪·格拉諾夫

插畫師兼設計師，他在極端主義
系列和鋼鐵人電影中，創作了鋼
鐵人這一個角色。他主要為
Marvel 公司工作，並已經替為多
個系列及若干短篇故事繪製了漫
畫的封面。阿迪目前與妻子和一
隻暴躁的貓，一起居住在英國。

畫面雖然簡單，但仍然創造出了
吸睛奪目的畫面效果。
請翻閱第58頁

創作示範

如何繪製經典漫畫人物

用抽象思維勾勒
出魅惑人心的獨
持臉龐：第68頁

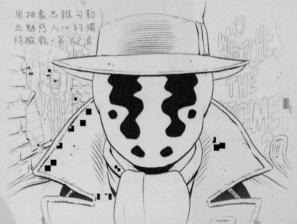

Mixed media & Photoshop

創作動感的
群體漫畫姿態

從最基礎的概念到可以著色的圖稿，**埃爾文·李**將向讀者逐步示範如何使用鉛筆繪製一幅動感的漫畫人物插畫。

藝術家簡介

埃爾文·李
（Alvin Lee）
國籍：加拿大

埃爾文在漫畫領域小有名氣，曾為 Marvel 公司，DC 漫畫公司，Image 公司和 Udon Comics 公司創作。現已轉入電影遊戲和多媒體行業，在 Gnomon Work-manshop 和 Schoolism 擔任教學工作。
www.alvinleeart.com

光碟資料

 所需資料，請參閱光碟埃爾文·李檔案夾。

只 要按部就班地繪製，創作一幅動感的漫畫角色其實非常簡單。你可在草稿上隨意地勾勒，因為當導入特定的列印格式時，原來畫的草圖就很可能就派不上用場了。漫畫追求的是整體的協調，而不是將元素任意地堆疊在一起。頁面中角色的數量會影響構圖的效果，數量不同就會產生不同的排列組合。你可以姑且把漫畫的構圖當做是食物的擺盤：如果了解主菜、配菜和裝飾，你就能想像出這道料理最終的樣貌了。

了解插畫的用途也有利於構思，一般而言，插畫是故事書的封面或者彩色插頁的理想選擇，因為它能表達多個不同的情節。不管是雙頁插圖（跨頁的構圖或者相連的封面與封底）還是單一出血頁，都要巧妙地運用空間。在本創作示範中，我只描繪一幅單頁整版（或跨頁）插畫，在 11 英寸 ×17 英寸的漫畫頁面上特寫 4 個人物。捲起袖子，準備開工吧！

1 幾何式原型

我首先確定如何將角色配置在一起，通常我會先畫幾個菱形、三角形、圓形等的幾何形狀，作為基本構圖的參考，並用圓形代表頭部，畫出了人物的基本外形，然後以特寫方式描繪主角龍（Ryu）。主角的尺寸和在圖中的位置都應被強調。此外，依照三分構圖法原則，人物的排列或畫面中心點的描繪，也應該盡可能排列緊密一點。

2 概略草圖和透視

在圖片上添加透視的消失點，可以呈現人物處於一個 3D 的立體空間，同時也為畫面增添引導視覺的方向線。此外，S 形曲線也能為畫面帶來有趣的流暢性。畫面中各個人物並非都要沿著相同的消失點，但它確實能使畫面顯得更加連貫而有凝聚力。若確保每個角色的頭部都往前看，或者從畫面中心處往外凝視，就能使構圖呈現協調和統整的效果。　➡➡

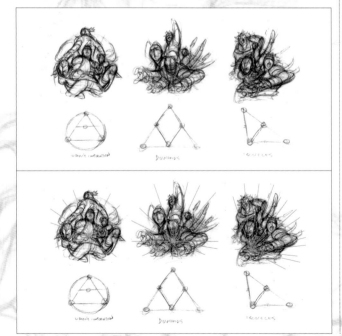

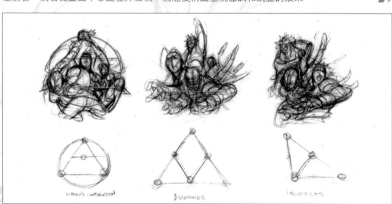

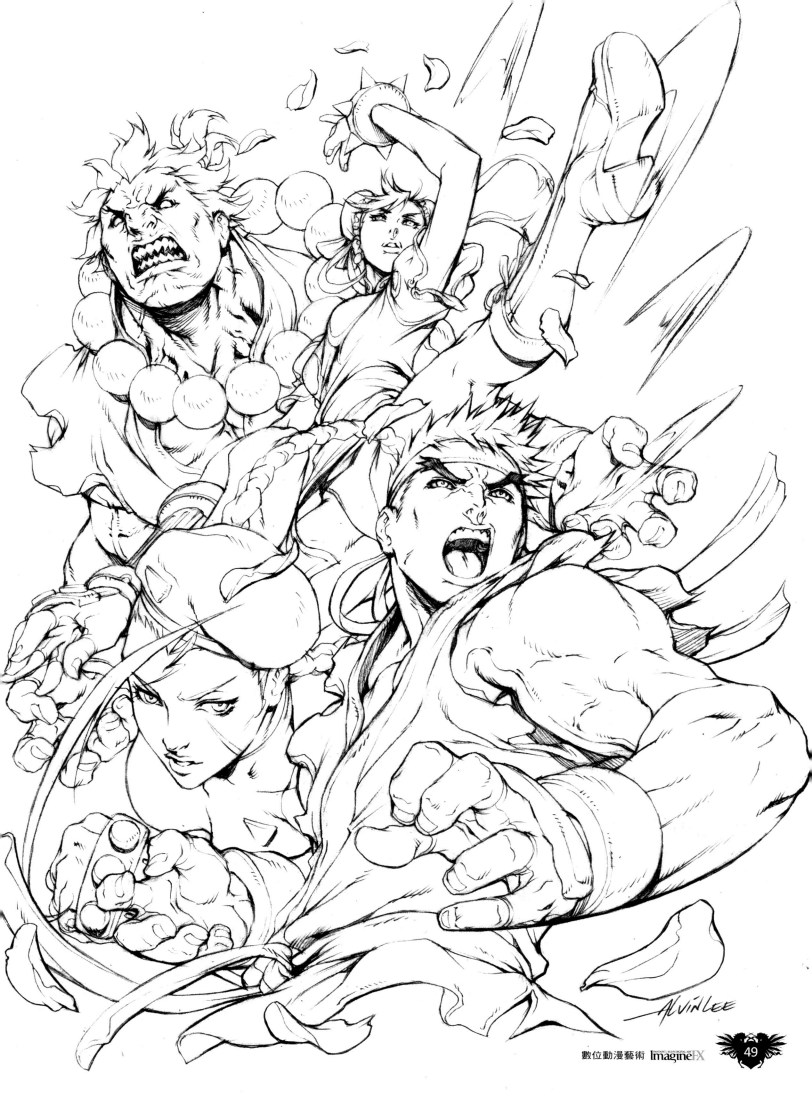

ALVIN LEE

創作漫畫人物

技法解密
提高明度

在使用 2H 鉛筆之前,我先用乾性橡皮擦拭,使藍鉛筆的顏色變淺。這可保留藍鉛筆線並使作品明度提高。這將有利於區分各種顏色,而且藍鉛筆線條在 Photoshop 中更易擦除。

⑤ 動感的透視短縮畫法

運用動感的透視短縮法描繪時,我發現消失點對描繪區域內的動作,以及畫面的統一非常有用。其中一個技巧就是朝著鏡頭方向,依照透視短縮法畫出手臂,以凸顯那些方向性線條。我經常會描繪一些不同的等腰三角形,透過合適的角度來確認主要關節的位置,並以朝讀者視線的方向,依照透視短縮法描繪手臂的動態。

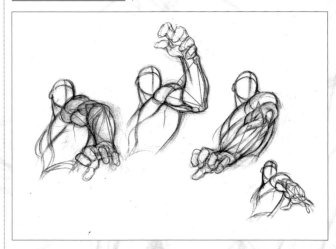

③ 繪製較大的構圖

腦子裡有了大概的粗略草圖之後,我開始繪製較大的構圖,但通常不超過 13 英寸 ×20 英寸。其目的是利用基本的結構和比例,清楚地確定人物的尺寸和姿態。這個階段裡的繪製還是非常粗略的,因為我主要想表現的是畫面構圖內的方向性線條、動作和力道。

⑥ 建構人物的結構

現在依照基本的人體骨骼結構和比例,來繪製所有必要的身體結構。雖然這個階段不需要畫太多的細節,但結構部分我還是會盡量詳細描繪。也許我還會再添加衣服、面部表情或者一些細節,這些處理都會影響構圖。這個步驟所做的準備越多,就越能提早開始繪製鉛筆圖稿。

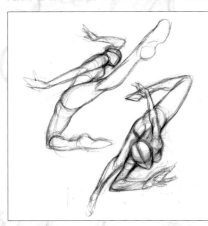

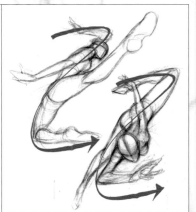

④ 充滿躍動感的姿態

接著要繪製與方向性線條相輔相成的動感姿態了,這裡必須遵循下列基本原則:扭轉、意圖、輪廓、平衡和透視短縮畫法。將排列整齊的肩膀稍作移動,便可產生扭轉的效果,使每個身姿都表達出某種明確的意圖。你應該使用空間和方向性線條,來繪製出人物的整體輪廓,並且讓各個角色的姿態都保持平衡。如果一隻手臂是往前伸展,那麼另一隻就應該往後甩。我採用透視短縮畫法,讓每個角色都呈現具有動態感的樣貌。

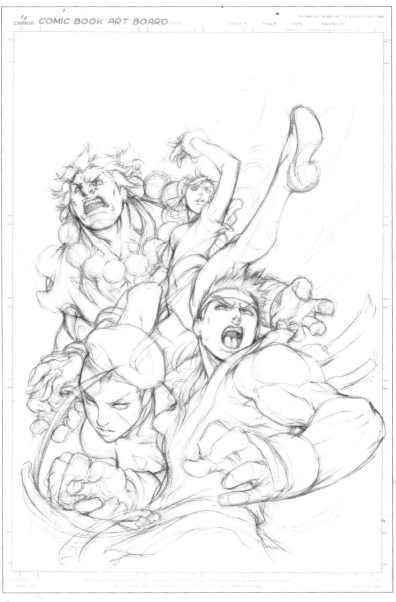

7 掃描及調整版型

掃描並匯入最終的構圖到 Photoshop 中，然後重新調整尺寸為 11 英寸 × 17 英寸，以便和漫畫的圖稿大小相等。透過把構圖置於已經確認裁切線和出血線的自訂版型上，來完成上述調整步驟。如果你需要自訂版型，可先掃描所要使用的圖稿，然後透過新增一個混合模式為色彩增值的圖層，將構圖置於其頂部。你還可以調整構圖的明度或對比度，以便最後描繪和列印時更為清晰易辨。

8 擦除藍色鉛筆線條

在淺色方框、淺色格線或視窗的畫板上描摹構圖，是使用彩色鉛筆粗略繪製構圖和創作漫畫書的傳統技巧。至於選擇何種顏色的鉛筆，其實差異不大，只要能清晰地區隔彩色線條與鉛筆線條即可，因為任何顏色都可以在 Photoshop 中輕易擦除，我個人偏愛使用 Prismacolor 品牌的淺藍色鉛筆。

技法解密

使輪廓線圓滑

為了進一步強調人物的動作，你可以在人物的外形或輪廓上下功夫。在恰當的區域內，將人體各部整合成平滑的外形。其產生的流線形效果，與圖片中的方向性線條相輔相成。我認為在人物的特定一側，或者在要誇張表現的手臂上，適當地使用此一技法，能獲得最佳的效果。

9 添加人體細節並精細描繪

當線稿完成之後，我開始精細地修飾這組人物的人體細節。對我來說，這是整個繪製過程中最開心的階段，現在要做的就是讓我筆下的人物躍然紙上而且與眾不同，而非單純的動感人物大集合。儘管你無須了解人體的每塊肌肉和骨骼結構，但我要說的是，研究主要肌肉群的關係非常重要，否則肌肉和肌腱就會出現錯位和彎扭的現象。

10 畫鉛筆稿時勿貪心

在這個步驟中，我使用 2H 繪圖鉛筆精細地描繪以前藍鉛筆所畫的粗略圖稿。這個過程非常微妙，你必須仔細處理，思考哪些線條要保留，哪些要去除。對漫畫鉛筆稿作者來說，鉛筆線條通常不會包含灰色區域，因為你還要為其上墨線，所以線稿一定是非黑即白。削尖的鉛筆芯能精確地勾勒面部表情、眼睛和頭髮等纖細的區域。 ➤➤

11 立體感和紋理

現在鉛筆稿已清楚地呈現各個人物的樣貌，接著就要運用陰影、交叉光影線或羽化線條，來表現畫面的立體感。在確定光源之後，就可以畫出人物的陰影了。雖然每個人都可以有不同的光源，但為了使畫面統一而不至於雜亂，我選用單一性光源。有些呈現特定風格的線條，可以用來增加粗糙和光滑的微妙紋理，特別是針對女性人物的描繪。在這個階段裡，有時候精簡勝於繁複。

12 鉛筆畫稿和最後潤飾

通常描繪概略草圖要先確定線條的粗細，處理的原則和光源大致類似。光照較多的區域，線條要細薄；陰影濃重的區域，線條要變粗。較為大膽的做法是用更粗獷的筆觸勾勒人物的輪廓，而其他部分則使用較為纖細的筆觸，以創造出對比的效果。在最後潤飾圖稿時，我描繪一些柔美的花瓣，以便和人物角色的陽剛風格形成對比，進一步凸顯角色充滿動態的氣勢。

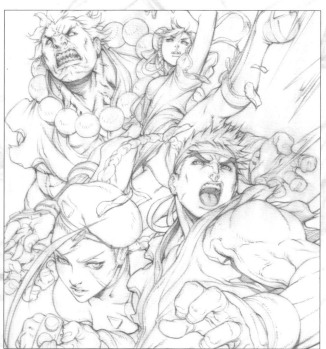

13 清除藍色鉛筆線條

Photoshop 可輕易地清除藍色鉛筆線條。首先掃描全彩鉛筆稿，並將掃描解析度設為 300dpi。接著，執行圖像 > 調整 > 色相 / 飽和度的指令，選擇想要移除的顏色，並向左移動飽和度滑軌至灰色，再向右移動明度滑軌至白色。若還有其他顏色要清除，只須重複該步驟，直到下端的顏色條僅顯示白色為止。然後，將圖片轉換為灰階模式。

14 在 Photoshop 中調整色階

現在獲得的影像是一個灰階圖稿，但因色階還沒調整，影像的明暗對比可能不夠明顯。你可以選擇影像 > 調整 > 色階的指令。在「輸入色階（Input Levels）」框內，向右拖移黑色和灰色的滑軌，可調整出適當的黑色色階；向左滑動白色滑軌，可使圖稿的白色色階更明亮。最主要目的是讓鉛筆圖稿的黑白對比分明，同時避免白色區域出現雜點。

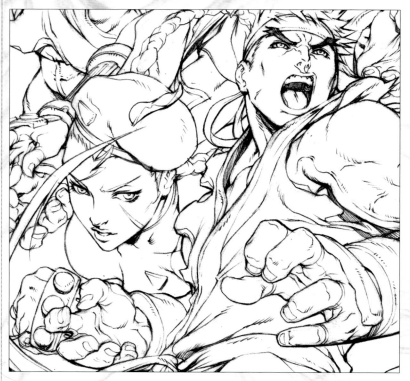

15 清理線稿

在大多數的情況下，圖稿上還是存在著某些沒清除的灰色色塊。由於有些彩色線條可能已經被鉛筆塗抹暈開，因此我會選用「加亮工具」，在工具屬性欄中，設定範圍為「亮部」，曝光度為 20%，接著使用筆刷在灰色區塊內進行塗抹，即可將其清除。完成上述步驟後可儲存檔案，則精彩的作品就大功告成了！

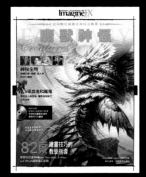
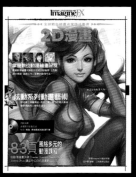
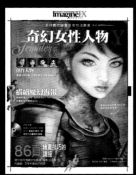
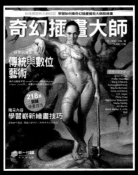

Photoshop
創作超級英雄偶像

 艾利克斯·加納 將從簡單的草圖開始到一幅迷人的作品，為你逐步示範如何繪製神力女超人的圖像。

Artist 藝術家簡介

艾利克斯·加納
（Alex Garner）
國籍：美國

艾利克斯曾為吉姆·李（Jim Lee）的 Wildstorm 出品公司創作作品，後來創立 IDW 出版公司並擔任創意總監。他現在是一名自由插畫家和概念設計師，合作過的公司有 Marvel 漫畫公司、DC 漫畫公司和 Blizzard 遊戲公司等。

www.alexgarner.com

光碟資料

 你所需資料請參閱光碟中的埃爾文·李資料夾。

要創作一張偶像封面是一個大挑戰，我並不是說這個難畫、要求高（當然也很費力），我說的挑戰，是要做到在堆滿各種書報的書架中，能比其他書更搶眼是很難的。工作期限緊迫，要想成功完成的話，制定按部就班的步驟非常重要，這就像一副降落傘，能讓你充滿自信地從藝術的高空縱身跳出並安全落地。

這個示範記錄的就是我的降落傘，它不斷變化，記錄了我創作超級英雄偶像的過程：從粗略的鉛筆稿到數位灰色圖像，以及最後的上色和修飾。你會發現，我選用的大部分 Photoshop 工具和技巧，對糾正我在某些繪圖專案中易犯的錯誤極為有用。不過，錯誤也是好事，在一開始描繪就能從錯誤的泥淖中脫身，能讓我學得更多。

對於本示範中的工具，需要注意的是：除了 Photoshop 以外，我還使用了 Illustrator。如果你根本不清楚遮罩、圖層、圖層遮罩、調整圖層和色版的話，那麼這個講解你可能會跟不上，因為這些我都用到了，更別提偶爾用到的向量遮罩了。不管怎麼樣，我一定盡量清楚地解釋，我是如何用它們創作出神力女超人這個封面。

1 掌握重點

將傳統鉛筆稿掃描到電腦中後，縮小檔案（最大約 800-900 像素，影像解析度為 72dpi）。這可以迫使我綜觀全局而非注意細節，換句話說，檔案不能再放大，可避免我拘泥在微小的細節上。過多的細節在創作初期並沒有必要，甚至有害，目前的主要目標是把注意力集中於主要圖像之上。

2 添加雜訊

先隨意地在畫面中添加雜訊，作為繪製灰階習作的底稿，在幾處區域賦予雜訊後，任意翻轉並調低飽和度，隨後將其合併成為覆蓋圖層。整體來說，當前的畫面雜亂不堪。接著，在最上面新建一個圖層，並設定混合模式為覆蓋，用漸層使神力女超人的臉部最亮而畫面的邊緣部分最暗。最後合併圖層，透過色階調整降低畫面的對比度。

3 處理灰階值

現在我要進行調整灰階值，將最上面的素描圖層的混合模式設為色彩增殖，並在下一圖層使用大號圓形筆刷開始繪製。因為檔案的解析度較低，在這個階段，主要精力還是放在大的形體，及如何讓各灰階值整體自然協調。我計畫為該圖增加兩束光源，一束從前方略偏的側面照射，而另一束則是從身後的太陽所發出的強烈輪廓光線。 ➡

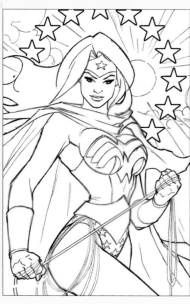

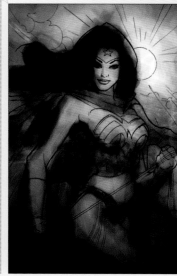

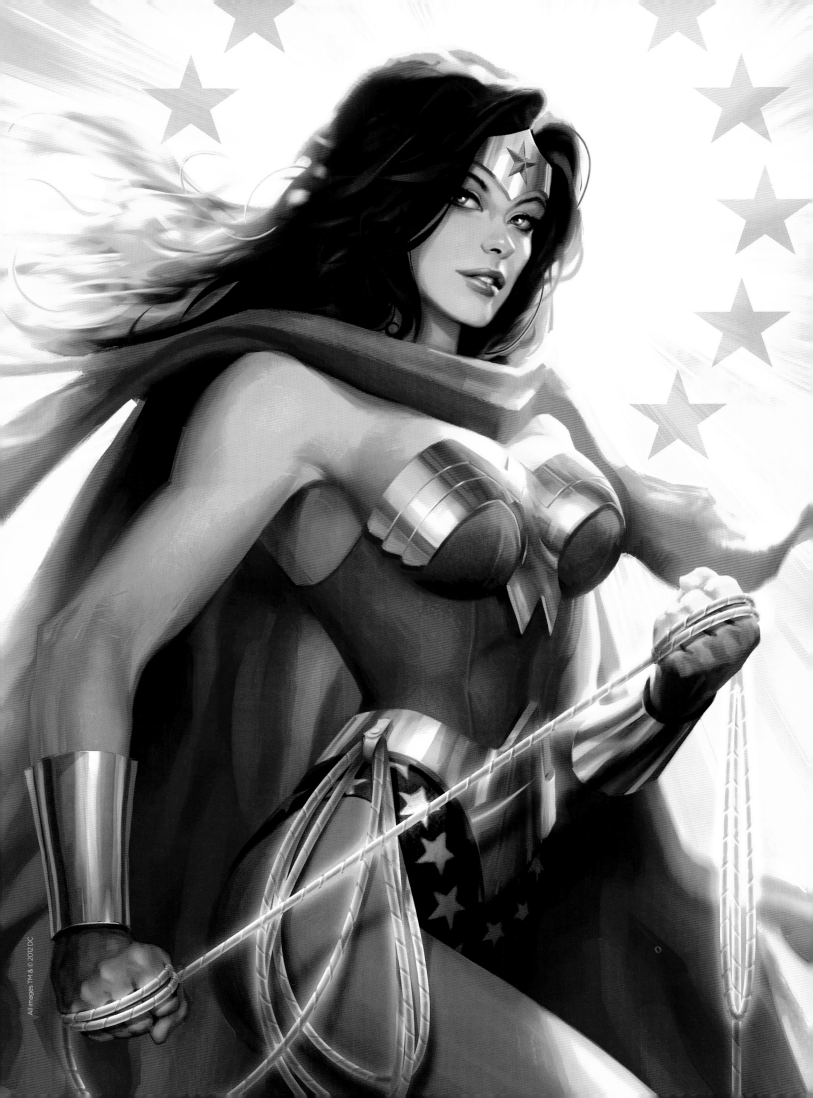

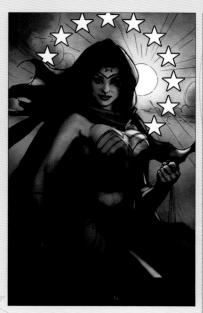

4 可怕的對稱

在神力女超人頭部的位置精細地進行繪製,以展現畫面的焦點。令人高興的是,黑髮圍繞臉部刻畫出了一個完美的高對比度輪廓,背景處的太陽則更是突顯了這一點。不過在繪製時,面部還有些問題困擾著我,若將畫面一分為二就會顯得過度對稱,太像個時裝模特兒而英雄氣質不足,也欠缺生氣。我都開始嚴重懷疑這個作品會達不到原本預期的效果。

5 臉部移植

在創作過程中,如果要做大的變動時,就越早越好。我痛下決心要從頭開始重畫一張神力女超人的臉。我回到繪圖桌前草草地重新畫了一張臉,取人物四分之三側臉的角度,滿懷希望地添上了些許個性和魅力。然後掃描後接合在軀體上。圖片不需要多麼完美,我的線條畫從來沒有運用到最終的上色階段,所以完全沒必要擔心草圖的品質。

6 放大圖片

在檔案仍然是低解析度的情況下,我把這張新繪製的臉調整為灰階圖,很快我就覺得當前的效果比之前好很多且更迷人。隨後將其放到一個臨時的背景中,並利用套索工具針對圖片的整合掌握一個大概的想法。我覺得灰階值總體上非常連貫而且均勻,這意味著可以進行遮罩上色了。不過,在這之前必須放大圖像到至少 300dpi 的影像解析度。

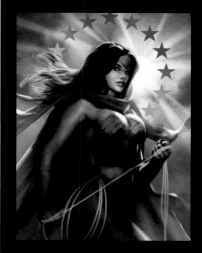

7 建立遮罩

在上色之前,我使用遮罩遮蔽了不同色彩的元素,例如軀體、披肩、頭髮等。從軀體開始,透過快速遮罩模式或在一個圖層遮罩內上色,以建立了一個涵蓋除披肩外的人體所有部分的遮罩。然後打開色版面板,右鍵點擊藍色色版下的圖層遮罩(該圖像為 RGB 模式),選擇複製色版並重命名為 WW。這樣,一個遮罩就建立完成了,再將其保存為色版。關於披肩、背景等元素,透過重複該操作來進行遮罩的建立。

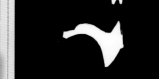

技巧解密
檢查灰階值

添加色彩後,透過檢視 > 校樣設定 > 自訂…> 處理灰階指令可檢視灰階值。透過快捷鍵 Ctrl+Y (PC) 或 Cmd+Y(Mac) 可快速來回翻轉。我經常這樣操作,因為添加或更改色彩有時會極大地改變全部的灰階值和焦點。

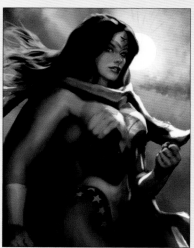

8 因減得加

把所有遮罩保存為色版的一個好處是,當建立完幾個遮罩後,可以執行影像 > 套用影像指令,選擇色彩增殖 / 負片效果或者變亮,就可以從其他遮罩添加和減少選區。此方法非常便捷而且可累積,建立的遮罩越多,越容易遮住其他部分。儘管這些遮罩的操作看起來有點繁瑣,但最終會為你節約時間,而且還能為以後的創作提供較大的靈活空間,尤其是在需要修改的時候。

9 有條不紊

每個元素都用遮罩遮蔽後,就可進行上色了。在圖層面板中,新建一個名為「紅色」的圖層群組,並為該「紅色」群組建立一個圖層遮罩,執行影像 > 套用影像指令,然後從色版面板中添加該新建的紅色遮罩。接著,在該組內新建一個色彩圖層,並用紅色填充。在該紅色圖層下(仍位於「紅色」群組內),新建一個色階調整圖層並調整其色階值,因為每種色彩都不相同。當每個色彩群組都建立完畢後,我幾乎就有了無限多的選擇。

⑩ 減淡可獲得豐富效果

上色完成後，在所有色彩群組上面，新建一個加亮顏色的圖層，使圖像表達出不同的冷暖色調。本圖像的做法是混合減淡暖色，目前，繩索及光束都只是臨時的定位點，只有到最後階段時才添加。留到最後的原因在於其累積特性，有了它們，就更容易加強強度而不會調低。

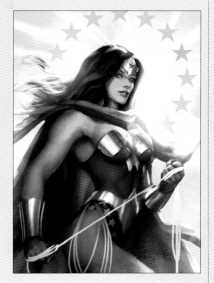

⑪ 給自己評分

現在是客觀評價作品進展的良機，於是在最上方新建了一個臨時的圖層，記下需要糾正的問題區域，並設定還需要做哪些工作的提示。這時你會發現眼前的圖像，與最初的線稿圖在結構上有了很大的變化。

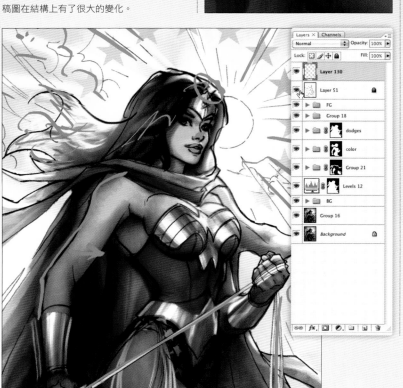

⑫ 瘦身

現在，我的 Photoshop 檔案已經非常龐大，我目前能對最終的畫面做出清晰的判斷了，所以此時可以做些清理工作。備份加亮顏色的圖層為一個單獨的資料夾，以便接下來使用，然後合併圖像就好多了。接下來我集中繪製圖像的細節和進行精細的修飾，同時調整隨時出現的畫面結構問題。

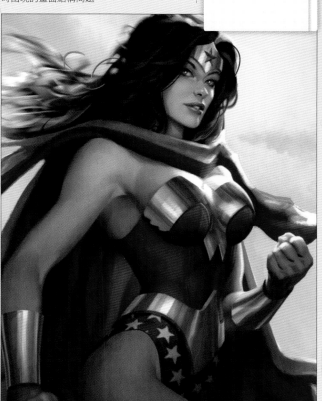

⑬ 繪製繩索

現在創作接近尾聲，我從備用資料夾中開啟加亮顏色圖層，微調色調和飽和度，然後再次進行合併，剩下的工作就是創作神力女超人手握的繩索了。為了畫出細密的優美弧線，我決定使用 Illustrator 的向量圖創作遮罩（使用 Photoshop 也行）。這個非常簡單，只是粗略地畫些拱形弧線，完成後，再回到 Photoshop 中並進行貼上即可。

⑭ 最後階段

現在，我可以在向量圖製成的理想繩索遮罩中進行創作了。儘管我很少使用圖層效果，但內光量和外光量圖層樣式，能迅速地表現出繩索閃閃發光的輪廓。不過，其中有些效果看起來過於強烈，所以要小心謹慎地使用。

⑮ 大功告成

幾天後再看作品，我覺得頭部有點像大餅狀，於是就把頭頂畫得稍微寬一點，並豐富了紅色區域而且做了少許調整。我知道我的一些方法也許看起來繁瑣，但它的靈活性很大。以上步驟為這些方法的應用提供了一種思索的機會，而且一旦透過練習掌握竅門後，你就會覺得一點兒都不難，而且也不會耗費時間。重要的關鍵是為了找尋更好的方法並且永不停歇。

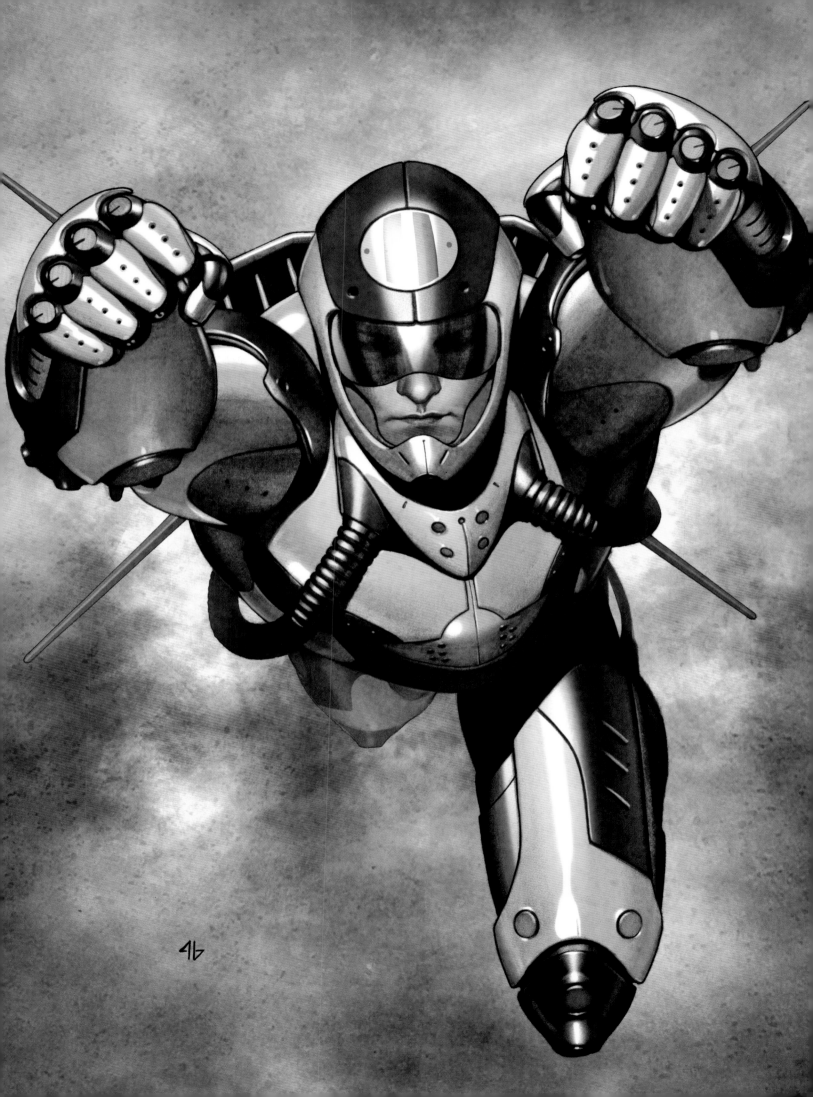

Photoshop
結合數位與傳統藝術

藝術家簡介

阿迪·格拉諾夫
(Adi Granov)
國籍：英國

阿迪因創作好萊
塢鋼鐵人電影和
鋼鐵人漫畫中的
概念藝術作品為
世人所熟知，
也以概念藝術家身分任職於
Nintendo 公司。
www.adigranov.net

光碟資料

你所需資料請參照光
碟中的阿迪·格拉諾
夫資料夾。

跟**阿迪·格拉諾夫**學習如何將傳統紙張上繪製的鉛筆和水墨畫，與數位工具的強大功能相結合。

Photoshop 和 Painter 等現代電腦軟體和像 Wacom 數位板等周邊工具問世後，數位藝術創作進入毫無邊際限制的世界，但這些強大的工具總有一些侷限。儘管大多數繪畫技巧和紋理都能透過數位有效地模仿複製，但是數位作品多少還是會顯得不自然、被動，而且過於耗時，而這些技巧都是傳統創作本身所具備的自然特徵。在與數位色彩的無限選擇相結合時，這些自然特徵正是我們努力要保留的。另一

方面，數位繪圖可以進行無限次數的嘗試，而無須擔心會毀掉佳作。

在本創作示範中，我將講授如何為傳統作品進行數位上色的創作方法。這個方法是我從多年來的嘗試和錯誤中總結出來的。這一技巧保留了原來作品中的所有紋理，並傳達出類似的感覺。

我喜歡用簡單而直接的數位工具來表達效果。正如你在本創作示範中所發現的那樣，我盡量避免使用 Photoshop 中的複雜選項，只選擇

最基本的功能，這不僅可以簡化創作過程，而且對工具的有限使用，也可保留原作的自然流露和純淨的感覺。若過度使用工具，這些自然的韻味往往就會喪失殆盡。

雖然該技巧先進，對光線、陰影和色彩必須有深入的瞭解，但對運用 Photoshop 的技巧要求並不高。

且創作示範的目的是剖析技巧，所以我將透過一系列的紋理運用來設計人物。

我先在 Photoshop 裡畫草圖，當有想法要更改時，可以用它來進行編輯、改編和嘗試各種設計和形體，而不必重新再畫一遍。基於插畫工作的要求，依照比例建立畫布，但畫布的尺寸要很小，以便於我將注意力集中放在整體造型而非細微的細節上。等到畫出滿意的草圖後，再重新調整尺寸至列印尺寸（本圖高為 14 英尺），然後再將其列印出來。

1 概念

從主題到技巧，從最初的想法到後來的實物作品等，大多數插畫創作都要遵循一定的要求。在動筆之初，就必須考慮到這些要求，並圍繞這些要求逐漸擴展概念。以插畫而言，這張圖很簡單，表現了一個屬於我個人漫畫風格的原創人物，並做出英勇的飛行姿態。在設計新的人物時，我一般會從多個角度、不同構思多畫幾幅。但該圖背景簡單，人物單一，而

2 燈箱

我使用燈箱將列印的圖稿描圖到工作的頁面。燈箱只是一個裡面裝有燈泡，外加一個玻璃罩板的箱子，主要用於動畫製作時逐頁檢視圖像。不過，利用窗戶也可獲得相同的效果。

**Shortcuts
【快捷鍵】
轉換前景和背景色彩**
X (PC 和 Mac)
該快捷鍵可以輕鬆轉換兩者
的色彩，在上色時非常有
用。

3 傳統工具

我選用高檔 100% 棉質水彩紙，繪圖時較結實不起毛，並使用柔軟輕質但不易髒污的 HB 鉛筆。偶爾我也會用 H 鉛筆，小心謹慎地加深皮膚的色彩。我選用普通的印度墨水來繪製純黑的圖稿和水彩畫。對於水彩畫，我會用水稀釋墨水以添加些許不同的陰影。

➡➡

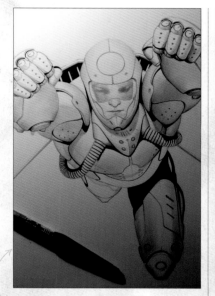

4 **精修設計圖**

列印出草圖後，我就開始精修畫面的設計和風格。我總是先從整體的造型著手，然後在修飾過程中再縮小範圍。先著眼於較大的區域，細節處理可留在最後階段。如果過早地關注細節，反而會導致畫面支離破碎。

5 **上墨線階段**

對鉛筆畫十分滿意後，我開始用黑墨填塗最深色區域。這些區域要注意與畫面光線的平衡，因為英雄是從相當明亮的雲層中飛出，周圍有很多的反射光，所以非常黑暗的區域不會太多。我以這些暗區為依據來確定出色彩深淺的範圍，紙張本身最亮，墨水最黑，其餘均在兩者之間。

6 **精描灰色圖稿**

確定光影的兩個極端後，我開始利用筆墨和鉛筆的深淺筆觸，來慢慢地描摹形態。在較大的區域可先採用稀釋墨水畫，再用鉛筆進行修飾。此時我會特別注意所需材質的紋理和反光的特性，在反光強的部分應畫上明亮的反光，不怎麼反光的區域則應畫得柔和些。

最後，使用純墨勾勒出線條畫以突出形體，使畫面更生動而有立體感。

7 **數位轉檔**

在灰色精描之後，將其掃描到 Photoshop 中，掃描時可依據設計專案對解析度的要求來掃描，本圖設定為 300dpi。因為我的創作頁面要比實際列印尺寸大一些，所以將其調低至了合適的圖像尺寸，因為沒有必要非得要用超大的檔案來進行創作。

打開原始圖像，執行影像 > 調整 > 曲線的指令，透過與原始圖比較來調整影像以便與之匹配。對飽和度的調整也很有必要，因為有些掃描器會使輸出圖像的飽和度過高。其次，將灰階圖設定為背景圖層。

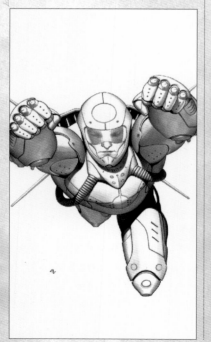

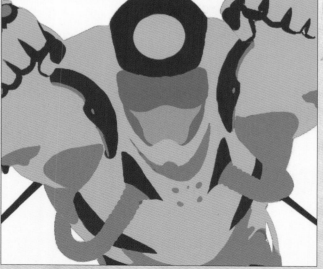

8 **平塗色彩**

新建一個圖層，將其混合模式設定為色彩增殖並命名為 A 圖層。使用硬邊筆刷，為圖像內所有不同的元素填充底色，底色大體上等同於各元素最後的色彩。這一過程被稱為平塗色彩。我盡量選擇與後來要塗的色彩相近，但是在不同的區域填以完成整個圖像的上色時，這些色彩也很容易受到影響。上述圖層是塗色步驟的最重要一環，也將是我的主要工作圖層。

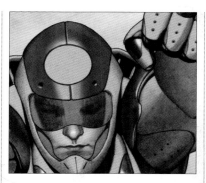

9 排列圖層

底色全部平塗完後,複製圖層兩次,分別為圖層 B 和圖層 C。圖層 B 在上,混合模式設為正常,我把它當做區域選擇的圖層,利用魔棒工具在後續的步驟中選擇不同的色彩。很多藝術家喜歡使用色版選擇區域,但我覺得把各元素置於圖層中,更符合視覺的直覺。

接著,設定圖層 C 的混合模式為覆蓋,並置於圖層 A 下、原始圖之上,這樣就可以替灰色圖層添上色彩,並根據所用的色彩調整灰階值了。將淺色區域提亮,深色區域變暗,然後,選定色彩,使用色相/飽和度指令(影像>調整…)視情況分別調整色相、飽和度和明度。最後,畫面應該呈現出水彩畫般動人的效果。在一些應用場合,該圖像的上色已經足夠,但在本示範中還不夠,我們還想要獲得更豐富的色彩。

11 添加紋理

透過搜集和自創,讓我擁有了一個龐大的紋理資料庫。我對其中的紋理進行更改並加以應用以提高圖像色彩的層次感,使色彩關聯變得更加自然,且能與掃描圖相配。這些紋理可以取自水彩的掃描、粗糙牆壁的照片等任何事物。建立一個紋理覆蓋全圖的新圖層,並將混合模式設定為覆蓋,然後將其置於色彩圖層之上,為整幅畫面帶來協調統一的感覺。

12 渲染色彩

接下來,運用環境光和反光,及濃烈的陰影和反光來刻畫物體,以提高色彩的深度。在原色彩增殖圖層 A 上選擇筆刷工具,在選區圖層上使用魔棒工具選定各色彩區域(否則選區圖層看不見),以便注意力集中在這些區域而不破壞其他。用吸管工具直接從畫布中吸取色彩,從大塊區域開始至細節部分,再運用筆刷逐漸繪製陰影和色調。選擇在色彩增殖圖層上完成這些,就完全不用擔心原始圖的優點會被覆蓋掉。

Shortcuts
【快捷鍵】
筆刷大小
[or](PC和Mac)
可用於快速調整當前筆刷的大小,且不必離開繪畫過程,是節約時間的好幫手。

10 繪製背景

大多數情況下,背景除了主要元素外,還包含用傳統技巧繪製和渲染的諸如樓房、汽車、飛船等其他元素,但本圖的背景是空曠的天空,不包含任何物體造型,所以必須使用數位工具來創作。為了節省時間,我首先借助 Photoshop 的外掛 Xenofex(www.alienskin.com)添加了一個基本的雲彩紋理,然後繪製並調整該紋理至與圖片相符合。在繪製時,也可以參考天空雲彩的照片,但想獲得與圖像相匹配的理想效果和色調就得要花很多功夫。

13 逼真的反光

使用適當的反光強度和清晰度能夠塑造出各種材質的表面,對創作真實的對象至為重要。如前所述,我已經畫了一張考慮好人物各部分組成的灰色圖稿,如太空服的白色部分為光滑、高反光的陶瓷材質,人物臉部的皮膚柔軟但不光滑,光反射在臉上會非常柔和且呈分散狀。在描繪反光和亮光時,我在色彩增殖的圖層 A 中選用了較淺的色彩,使白色的背景色可以透射出來。然後不斷切換從周圍環境中吸取的不同淺色來繪製反射光,使其變得柔和,進而增加畫面的立體感。 ➡

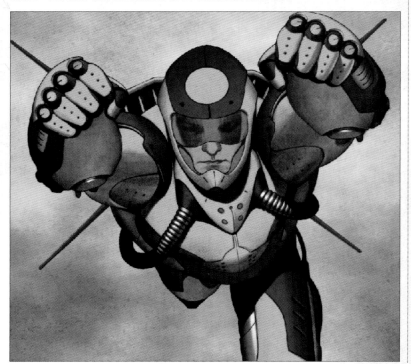

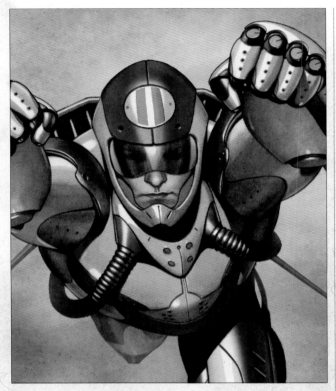

16 創造特效

目前就只剩下人物角色後面的火燄了。火燄來他的噴氣背包,並在周圍雲層中產生反光。我使用一個大號的自訂筆刷,在圖層 A 上繪製火燄,並從最深的橙色開始,慢慢轉到離熱源最近、最熱的白色。

14 添加額外的細節

我覺得頭盔還需要添加一些抽象標誌的細節。在圖層 A 上新建一個混合模式為色彩增殖的圖層,繪製該標誌,然後向下合併圖層。然後在選取區域圖層內選擇區域,並按步驟 12 和 13 所述進行處理。

17 最後的潤飾

完成所有繪製過程後,可合併影像。執行曲線指令,透過調整滑軌來增加亮度反差,使畫面更具視覺衝擊力。

18 調整單調的部分

完成調整之後,插畫總算完成了,並準備交件了。至於我嘛,放鬆,放鬆……呃,開始下一個創作吧。

15 增強氛圍

圖稿基本上已經完成,只剩些許效果和細節必須處理。在圖層 A 上新建一個混合模式為正常的圖層,從周圍吸取不同的色彩,按透視法在較遠的區域填塗以創造景深,並增強畫面的氛圍。此外,柔化一些紋理太過粗糙的區域,並繪製不同的小型投射燈的反光,使畫面呈現更豐富的活力。

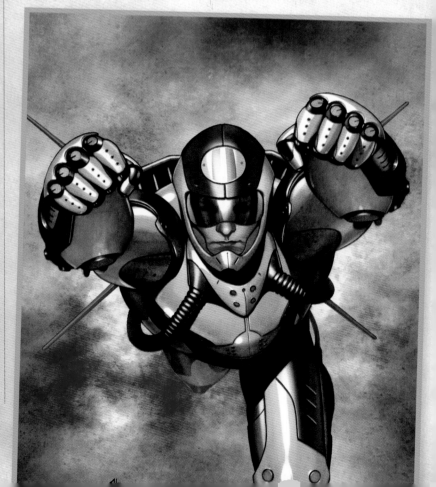

描繪人體結構必備工具書！
教你如何塑造頭像與人體的**最佳指南**！

藝用**人體結構**繪畫教學

ARTISTIC STUDIES
OF THE HUMAN BODY

胡國強 著

人體攝影與素描實例交互對照，
詳細解說人體肌理結構。
以繪畫解剖學解析大師作品，
幫助您培養犀利觀察能力、
充分掌握人體造型重點。

新一代圖書有限公司

菊8高級雪銅紙印刷
全書厚288頁 定價NT440

Photoshop
從黑白稿到彩色圖

跟著**亞當‧休斯** 探討如何為漫畫封面上色的技巧。這時他把描繪的重點放在貓女的臉部——誰不會這樣選擇呢？

藝術家簡介

亞當‧休斯
（Adam Hughes）
國籍：美國

插畫藝術家亞當曾為 DC 漫畫公司、MARVEL 漫畫公司及 Lucas 電影公司進行創作。目前，他為 DC 漫畫公司進行關於守護者宇宙回歸的製作。
www.justsayah.com

如 果你注意到我畫臉時的非結構性畫法，基本上你就能理解我全部作品的創作步驟了。

我通常會在下列兩種方法中選一種：一種是用 Photoshop 替鋼筆水墨線稿上色（傳統的漫畫上色方法）；另一種是用 Photoshop 替灰色麥克筆畫或鉛筆稿上色。我採用的就是第二種。這個方法其實非常簡單，就是將灰色圖當做一張黑白照片，按傳統繪畫來講，可稱之為底稿。

底稿的基本思維是從單色調的插畫開始，可任意使用炭筆畫、鉛筆圖或麥克筆描繪。底稿可大致確立畫作的明暗度，尤其是暗色。如果處理得好，等上色完成後就不用再費心暗色，到時只須花功夫繪製相對亮些的色彩。

在 Photoshop 等軟體中採用此方法的好處是，在傳統灰色圖階段做的處理越多，上色階段的任務就越少。在灰色圖階段我會完整地繪製，這樣上色時就不至於太難做。

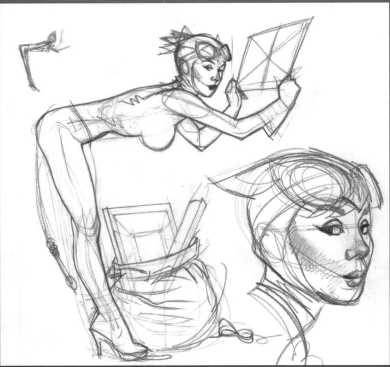

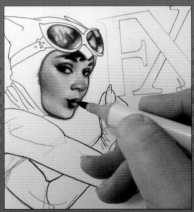

① 畫點甚麼

我的概念素描獲得核准之後，我會畫幾張草圖並修改其缺陷，然後按我的想法呈現出來。我盡量不在最終的美術紙上描繪，因為這常會涉及大量的修正工作，而擦來擦去會破壞紙張的表面質感。等畫出自己滿意的構圖後，就可以轉移至嶄新的空白美術板或紙上，然後用自己認為最適合該創作的軟體來載入該圖畫。

➤➤

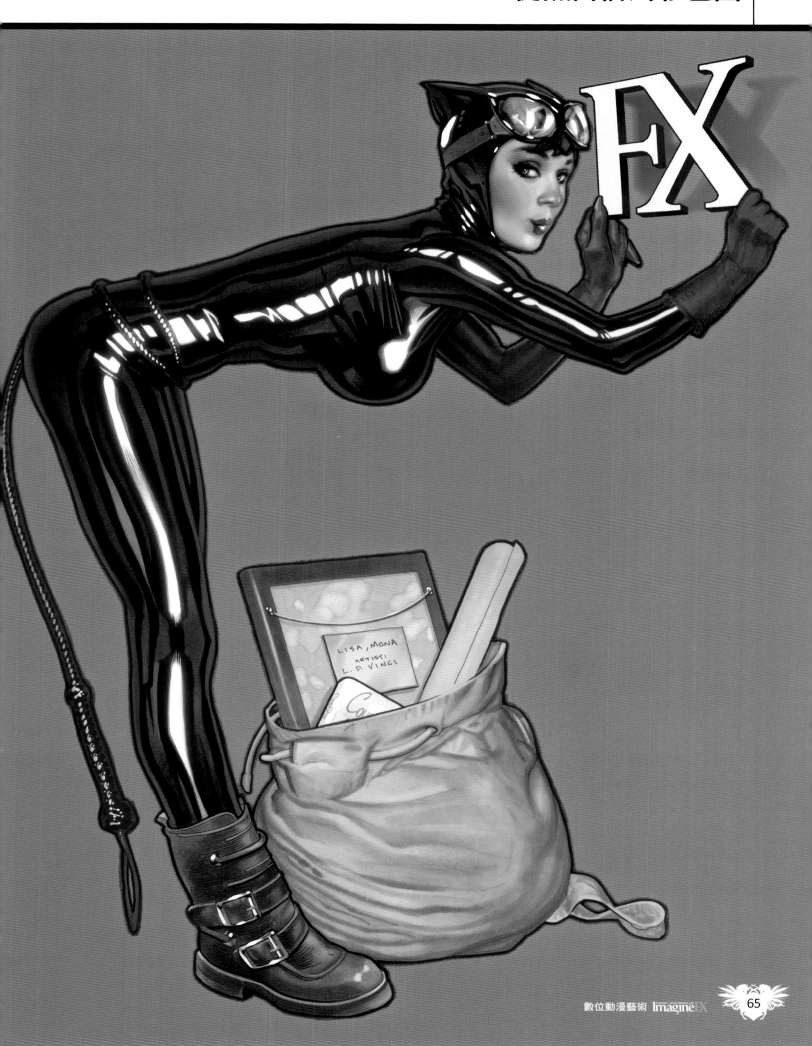

Shortcuts
【快捷鍵】
重複上次濾鏡
Ctrl+F(PC)
Cmd+F(Mac)
這個快捷鍵可重複上次
使用過的濾鏡。

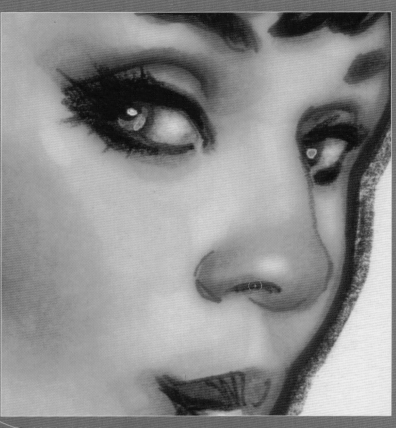

技巧解密

CMYK 下的
全部濾鏡

如果你一次在一個色版內使用濾鏡，就可以在 CMYK 模式下運用各種濾鏡。每個單獨的色版可視為一個灰色圖，結合各個色版就構成彩色的影像。請單擊色版，運用濾鏡，並重複……

② 準備好掃描圖

按照原始尺寸掃描原始圖，解析度為 400dpi，比所需的解析度高一些。如果電腦沒問題，在高於所需解析度的圖像上繪製也是個不錯的選擇。因為畫原始圖時我選用了冷暖兼備的灰色 copic 麥克筆，所以要採取彩色模式進行掃描。不過，如果你喜歡，也可以使用單色繪製並採用灰階模式掃描。開始掃描前，先執行影像 > 模式 >CMYK 模式指令轉換到 CMYK 模式，然後再依據實際需要，整理掃描圖。

③ 色彩繽紛

從底稿到最初的上色階段，你可以使用多個 Photoshop 指令，我比較常用的一個是影像 > 調整 > 綜觀變量指令，可以實時觀看當前的創作的變化。影像 > 調整 > 色版混合器的指令效果也相當不錯。

我使用這些方法，是因為可以多次嘗試灰色像素的飽和度，以避免只用一個混合模式為色彩增殖的調整圖層時，會產生髒兮兮的感覺。為了安全起見，我常常複製當前工作區域到一個新的圖層。

④ 清除多餘的紋理

當臉部的顆粒感超過原計劃的效果時（也許是受了頁面的紋理影響），我常用的方法是再次複製臉部圖層，並執行濾鏡 > 模糊 > 高斯模糊，柔化複製圖層以獲得自己滿意的效果。我會接著立即執行編輯 > 淡化 > 濾鏡。你可以改變剛才圖層的不透明度，也可以改變色彩模式，如果將圖層的混合模式設為「變亮」的話，臉部會變得非常迷人。你也可以嘗試各種模式，找出最適合的表現效果。

⑤ 擦除並修復

現在整個臉部的線條都比較柔和模糊，如果你想重現稜角分明的面容，就必須使用橡皮擦工具，擦除不想要的模糊區域，例如眼睛、嘴和面部其他區域。若得到滿意的效果，就執行圖層 > 向下合併圖層的指令，合併兩個圖層，塞麗娜（Selina）臉頰上的黑色像素立刻就完全消失了，使臉部初具雛形！

⑥ 替臉部添加色彩

皮膚不同部位的血管時有時無，臉部通常在某些區域也多少會顯示些色彩。大多數人的眼睛周圍血管較少，所以色彩也不多，所以我在眼部周圍選擇了一個柔和的羽化區域，進行些許的調整，我執行影像 > 調整 > 色相/飽和度指令，略微調低飽和度。有時將色相滑軌從紫紅/紅色向黃色/綠色方向滑動，可獲得不錯的效果。如果要改變亮度，可執行編輯 > 淡化 > 濾鏡指令，並設定模式為彩色。

⑦ 讓臉頰紅潤美麗

你可以使用同樣的方法描繪眼珠和眼白的色彩。我最喜歡為臉頰和鼻子添加腮紅，使臉部立刻生動活潑。我在臉頰處選擇一個高羽化值的區域（參數：30-60），然後設定前景色（如 C:0 M:40 Y:20 K:0），將混合模式設定為正常，來為臉頰添加淺粉色。接著使用淡化濾鏡，並設定混合模式為色彩增殖，這樣你就可以透過嘗試不同的透明度，以呈現漂亮而紅潤的腮紅。

Shortcuts
【快捷鍵】
淡化濾鏡
Shift+CtrL+F(PC)
Shift+Cmd+F(Mac)
該快捷鍵可更改上一個使用過的濾鏡的不透明度及模式。

12 貓女的其他部位

如果再讓我寫 10,000 字，我可以詳細描述如何繪製其他部位。在對臉部的描繪滿意之後，我調整色階設定出想要的參數。我知道這個方法聽起來很傳統，但考慮到臉色與衣服的明顯對比，我調整整服裝輪廓邊緣的色調，使其偏向藍綠色，以襯托出紅潤的臉色，並與紅色的背景形成巧妙的搭配。

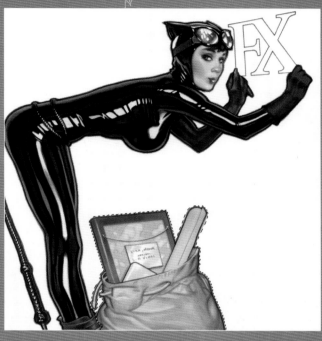

8 繪製玫瑰色鼻子

採用同樣的方法繪製鼻子的色彩，這裡的選取區域更加細膩。若你想獲得沿鼻子往上的柔和漸層效果，同時也想讓這玫瑰色位於鼻底和鼻翼的話，可以先圈選鼻子的區域，並進入快速遮罩模式（按下鍵盤上的 Q），然後使用漸層工具在選取區域內，畫出非常漂亮的向上漸層效果。之後可回到標準模式（再按 Q），採用第 7 步驟中的方法添加色彩，或者再執行影像 > 調整 > 綜觀變量指令。Photoshop 有 13 種不同的方法，可獲得你想要的效果。

10 添加少許不透明反光

使用鉛筆工具，將其縮小成一個筆刷形狀的橢圓，在圖中添加最後的反光。傳統繪畫通常是使用油彩。我把筆刷的不透明度調低，模式設為變亮，然後慢慢在鼻尖、嘴唇和眼睛等區域描繪出反光。如果你喜歡這種處理方式，那麼你可以在草稿階段少畫一些，而在這個步驟裡隨心所欲地盡情創作。

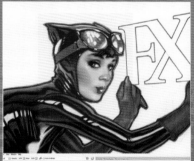

13 紅色的背景

最後的一個步驟就是要讓人物呈現立體感，使她彷彿站在某個空間內，而非一個平面的圖像。運用漸層工具或噴槍工具，在周圍填塗上紅色，並將模式設定為色彩增殖或加深顏色，並且在身體及物品上添加一些紅色的反光。

9 塗抹睫毛膏

選擇一個柔和的羽化區域，使用上述的方法在眼部區域上方描繪少許色彩。在傳統繪畫中，多次塗抹暈染的好處，就是只須要向周圍搓揉一些色彩，就可以讓臉部看起來非常亮麗。

11 重新潤飾臉部

重新選取所完成的臉部圖層，並擦除所有不想要的多餘細節，例如斗篷、防風鏡等。這樣一來，臉部終於塑造完畢。接著就可以處理影像的剩餘部分。上述方法可用於影像的任何部分；透過新建一個獨立的圖層，可專心進行創作，等到獲得滿意的效果之後，再與主要圖像結合。

技巧解密
清除步驟記錄

請選用一種步驟狀態，太多的步驟，電腦就無法順利處理較大的圖檔。在繪圖過程中，如果要復原筆刷 20 次以上的話，那說明也許你從一開始就沒有做好準備。藝術教育有一半都是從避免犯錯中學習如何創作。

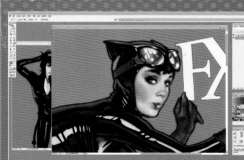

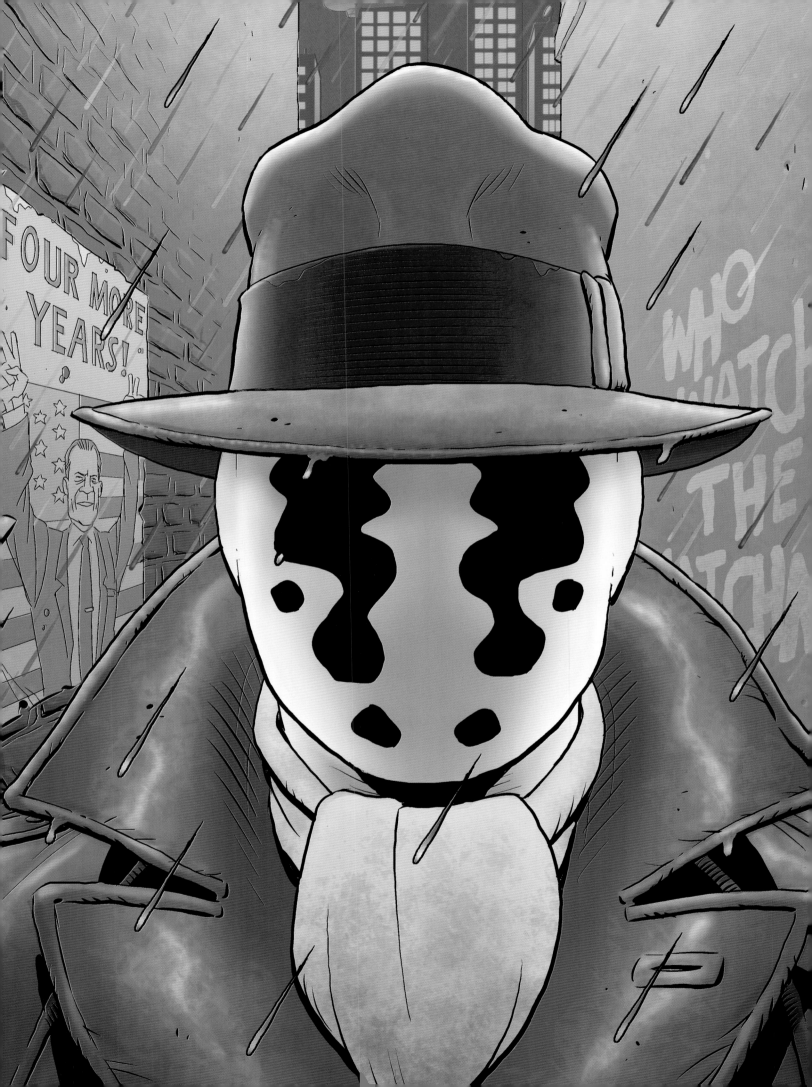

Manga Studio & Photoshop

如何描繪羅夏

《守護者》大師**戴維·吉本斯**將為我們示範如何創作出這個著名角色的獨特圖像。

歡迎來到關於我如何繪製這一指標性人物圖像的解說篇。我和《守護者》的作者艾倫·摩爾（Alan Moore）共同為原版漫畫書創作了這個人物。我將回到當年，回到最開始的階段，向你講述這一獨特作品的創作歷程。

正如你看到的那般，我們竭力想要表現的是一幅筆直、對稱、端正的羅夏頭像。我想大多數人會把他與守護者聯繫在一起。而且，他的臉部的抽象圖樣設計非常有趣（希望可以引人注目）。讓我們開始吧……

Artist 藝術家簡介

戴維·吉本斯
（Dave Gibbons）
國籍：英國

戴維是一位英國漫畫大師，兼藝術家和作家，有時也撰寫評論。當然，他因創作守護者系列而聲名大噪。此外，他還描繪了多個不同的角色，例如超時空博士、超人、俠盜騎兵和大膽阿丹，並為 2000 AD 漫畫公司編寫了許多故事。

www.davegibbons.net

光碟資料

你所需的檔案請參閱光碟中的戴維·吉本斯資料夾。

1 描繪粗略草圖

這是一張經過和 ImagineFX 公司的藝術編輯協商後，所繪製的封面粗略草圖。在 Photoshop 中快速完成的這幅灰色圖像，目的只是檢視所有的封面元素最後是否相互協調。

2 透視

把同樣的草圖置入 Manga Studio 內。Manga Studio 是漫畫創作常用的一套軟體，含有絕妙的鉛筆和墨水工具。它的另一優點是可以快速建立透視圖，線條從一個消失點向外延伸。利用這個透視的消失點，我開始著手繪製磚牆的透視圖。

技巧解密

簡潔的畫面

剛開始描繪鉛筆畫稿時，可任意揮灑創意。你可放大圖稿以添加細節，但通常最好在鉛筆圖中保持大致相同的比例，以避免在早期階段過份注重細節。

3 重新描圖

我使用 Manga Studio 鉛筆工具重描原始素描圖，並稍微調整畫面的構圖，以獲得更佳的比例。重描的線條仍然很粗略，看起來像是鉛筆圖稿，你肯定也這樣認為吧。

4 對稱的草圖

利用 Manga 的對稱工具，沿著一條軸線對稱地描繪以完成草圖。我只須畫出羅夏的帽子左側，對稱工具就會自動為我描繪出右側的帽子，這個功能非常實用。　➡

⑤ 繪製逼真的背景

在這一步驟中，我主要是描繪牆壁。雖然圖中只能看到右側的一部分牆，但我想讓左右兩側呈對稱排列。你只要以對稱方式描繪，便容易完成。請觀察牆上的海報，我在 Manga Studio 中快速繪製，並應用透視變換技巧。儘管這些描繪都屬於機械性的技巧，但是卻有其必要性，並能讓背景元素看起來更真實可信。你得提前適當地做一個規劃，尤其是當所用的軟體讓你很容易掌握你想要的效果時。

⑥ 徒手放大

在 Manga Studio 中畫圖的同時，我還另外在 Wacom Cintiq 數位板上畫了一張圖。Wacom Cintiq 是一個能使用感壓筆繪圖的螢幕。由於 Cintiq 數位板的尺寸小可朝任何方向轉動，所以我可邊旋轉邊描繪，而所畫出的圖像是縱向格式而非橫向格式。這就跟在畫圖板上畫圖方式相同，繪製的感覺也類似。我把對稱的草圖放在下面，然後開始描圖，如果鉛筆描圖也太對稱時，可能會太呆板，所以我只是把底圖當做參考，然後進行正式的描圖。

⑦ 開始上墨

接下來，在 Manga Studio 中新建一個圖層並開始上墨。請稍微調低鉛筆的不透明度（為了清晰易見，在這裡我可能又調高了點），隨後依照正常方式上墨線。你可以隨時轉動畫面，這點類似傳統繪畫的方式。

⑧ 添加細節

我可以將所鍵入的海報文字「Four more years」利用軟體功能處理成透視的效果，但我選用與《守護者》相同的手工調整方式。手工調整文字的方法，是分別用尺標畫出頂端和底端的直線，然後在中間部分鍵入字體，等不需要時再刪除這些線條。如此一來，一切都顯得井井有條了。

⑨ 切換到 CMYK 模式

現在讓我們打開 Photoshop，把 Manga Studio 的黑白圖稿轉換為 CMYK 色彩模式。在需要建立選取區域時，將黑線條置於單獨的色版是非常有效的方法，同時如果你想改變黑色線條的色彩，利用單獨色版也會十分便捷。萬一後續出了甚麼問題，色版也可成為實用的備份。

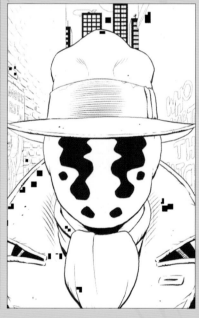

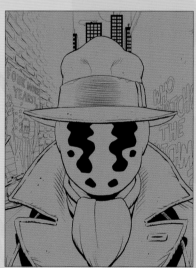

⑩ 開始添加色彩

繪製色彩的第一個步驟是平塗。進行線稿圖上色時，我總是畫一個平塗色彩的版本，而且盡量從大處著手。正如你從上面截圖中看到的一般，我使用一種中間色調的灰黑色塗繪整幅畫面。

11 加深人物

現在我要抽離出下一個主要元素——羅夏本人。因為人物圖像全部採用同一種色彩，所以很容易透過套索工具將帽帶分離。沿著帽帶單擊滑鼠，不用操心還要再次選擇帽帶的邊緣。因為人物整體都屬於同樣色彩，所以可輕易地與背景分開處理。我不用 Cmd/Ctrl+Del 快捷鍵，而是透過油漆桶工具填色。如此，從前景對象中吸取的色彩來填色，可避免多次選取帽帶，並可節省很多時間。

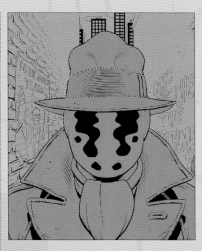

12 建立色版

平塗完成後，複製整個色彩圖層，並在貼入一個新色版內。將該色版命名為「平塗」，你隨時可以回到該色版，用魔術棒選擇任意區域。即使塗繪完某個區域，你仍可以返回整個平塗區域。

13 色彩保持

下面要示範的是眾所熟知的色彩保持，就是將黑色線稿圖的某個區域轉為彩色線條。這在截圖背景時很有用。使用線條色版來選擇線稿圖層，刪除不想保留的區域，隨後在這些區域填入所選擇的色彩。如果在圖層上選擇保留透明區域，就可以保留透明的區域不填入色彩，而不用借助色版。不過色版可以更容易地使選取區域，與你要調整的區域達到相同的效果。

Shortcuts
取消繩索
回車鍵
使用多邊形套索工具時，每按一次回車鍵就可取消一次繩索步驟。

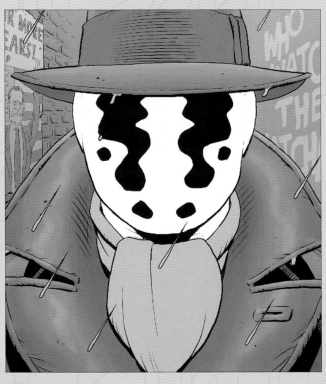

15 渲染色調

現在，我開始在色彩圖層上方進行渲染處理。儘管有時我喜歡直接在色彩圖層上操作，但也可使用兩個圖層，一個設定為色彩增殖模式，另一個為濾色模式，並讓色彩增殖圖層變暗，濾色圖層提亮。如果都用與各自圖層相同的色彩變亮和變暗，畫面的明暗變化就非常自然連貫。我將筆刷、噴槍工具或鉛筆設定為一個較低的不透明度，然後逐步描繪出色調的明暗變化。

16 變得髒兮兮

讓我們使用能夠產生灰塵和髒污紋理的筆刷吧。我忘了到底從哪裡找到這個筆刷（很可能來自 ImagineFX 光碟），這支紋理筆刷可運用在混合模式為濾色和色彩增殖的圖層，並且能讓主題更有個性和趣味性。

17 雨中的守護者

我在圖層上新建一個邊框，看看封面的邊線延伸到何處。正如你所看到的，我用了多個圖層來描繪雨滴。除了線稿圖層中的雨滴，我新建一個名為「小雨」的圖層，透過動態模糊濾鏡隨意畫些雨點。依此類推再添加一個「更小的雨」圖層，藉由色相／飽和度調整其色調，直到在整個圖像上畫滿了雨滴。隨後在「平塗」色版中刪除多餘的雨點。這樣就完成創作啦！希望你能學到這些有趣的技巧。

14 創造距離感

這是背景牆壁的斜向漸層變化。正如你所看到的，我從月亮中央拖出一個漸層，並圍繞月亮的邊緣添加少許朦朧效果。實際上，它只是我所處理的羽化選取區域，用來呈現月亮遙遠的距離感，就像你在灰濛濛的雨夜所看到的月亮一樣。

Poser & Photoshop

在漫畫作品中
混用 3D 和 2D 技巧

丹尼爾・默裡將示範如何充分利用 Poser 和 Photoshop，創作具有捉摸不定、突變怪異特質的動態感漫畫形象。

Artist 藝術家簡介

丹尼爾・默裡
（Daniel Murray）
國籍：美國

丹尼爾從上世紀80年代早期開始一直投身於數位媒體藝術。在其豐富的職業生涯中，他不斷地浸淫在插畫創作，強化本身的素養。他目前擔任 DC 漫畫公司的美術師，同時還是一名全職的警官。
www.alpc.com

光碟資料

你所需的檔案請參閱光碟中的丹尼爾・默裡資料夾。

在涉及連環漫畫冊圖片時，Poser 在某些數位藝術圈人士中的評價很差。但是在本課程中，我將示範如何使用該軟體、Photoshop，以及 CG 模型道具和一個叫做 Michael 4 的 CG 模型軟體，創作一個具有動感的優美圖像。

我絕大多數時候都使用 Poser，先創作出一些需要的元素，然後交由 Photoshop 塑造主角栩栩如生的形象。

接下來的敘述都是使用 Poser Pro 2010 描繪。我的操作技巧比 Poser 第五版熟練許多。這是我不想讓大家失望的理由……

1 選擇一個模型

我使用由 Michael 4（M4）的 DAZ 3D 生成的模型，你可以從 www.daz3d.com 下載。Poser 模型都是預先綁定或與骨骼綁定，也就是說所有的接合點只要安放在正確的部位都是能活動的。與 Poser-native 模型一樣，也可以用 M4 變體功能，幫助你改變身體部位的形狀和面部特徵。褲子和靴子也是從我龐大的資料庫中選用的全 DAZ 3D 模型。

2 設定姿勢

一旦透過選取適當的身體部位，並使用彎曲工具，或者使用其中一個參數轉軸進行操縱，就可完成所設定的基本姿勢，然後我開始調整材質編輯器，使人物呈現所需的質感。

3 添加威猛感覺

我想讓金剛狼在基本姿勢和面部特徵上，都具有威風凜凜的感覺，並且身體細節上也同樣呈現威猛感覺。Poser 具有強大的材質編輯器，能夠處理表面材質、凹凸映射，以及實際改變數位模型的幾何形狀和貼圖替換變形等功能，其基本操作程序是利用透明層疊技巧。所有這些材質或影像映射都可以在材質編輯器中操縱，以產生表面紋理、光澤、反射性、質感和物體所呈現的其他材質特徵。初期使用材質編輯器感覺相當簡單，但是為了真正達到我想要的效果，我建立了本身自訂的著色器，它能產生我所需要的肌理效果。當它與 Poser 光源投射功能結合時，就會產生我想要創造的動態邊緣光效果。金剛狼爪是免費的 3D 模型，可從 http://bit.ly/z4z67A 下載。

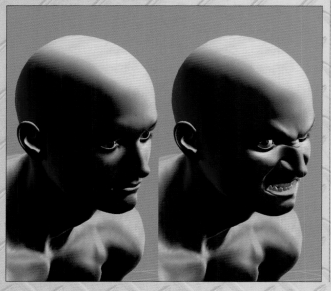

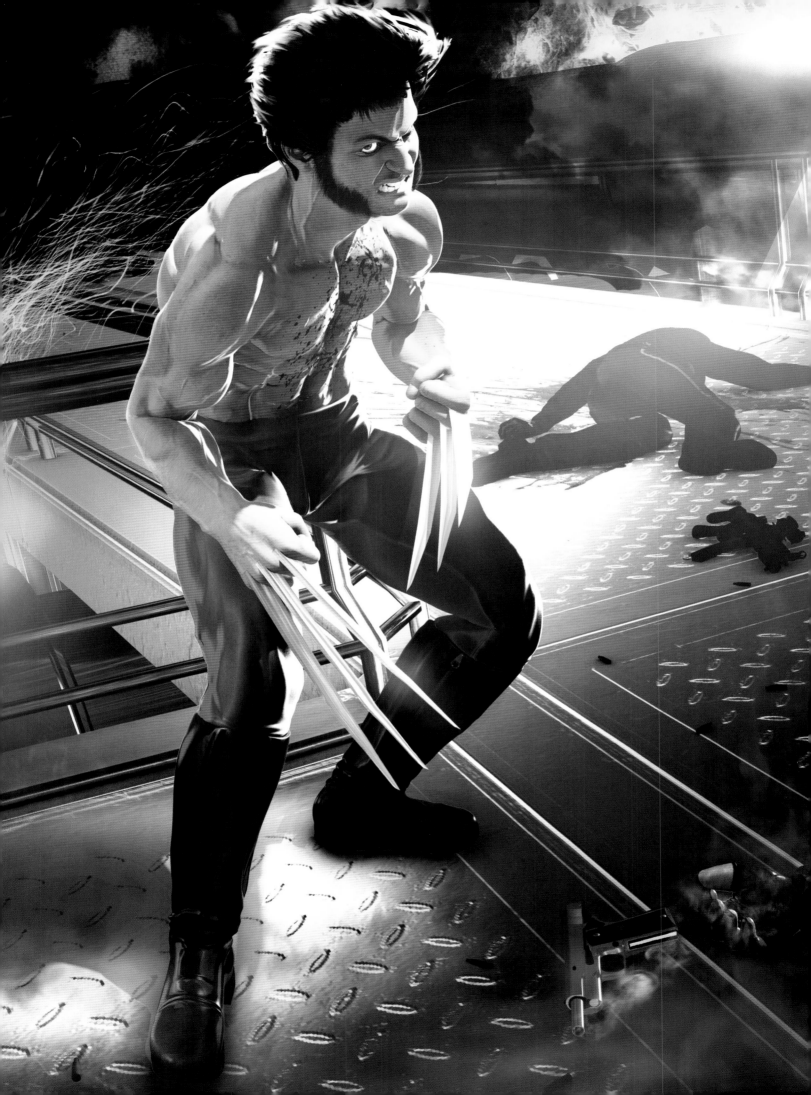

4　檢查姿勢

3D 能夠製作解剖學上正確的模型，同時人們會陷入這樣的思維陷阱「嗯，生理學上它已經正確了」，但是模型看上去仍然不太對勁。切記！視覺上看起來正常，並不代表解剖學上也正確。

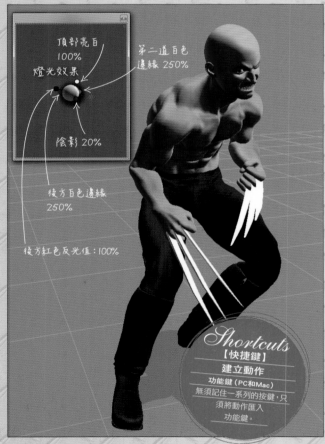

頂部亮白
100%

第二道白色
邊緣 250%

燈光效果

陰影 20%

後方白色邊緣
250%

後方紅色反光值：100%

5　為金剛狼添加燈光效果

既然我們已經為模型設定姿勢並進行了透明層疊處理，我想再添加燈光投射的效果。我替金剛狼設定了四種燈光效果：一束照亮整個人物的背景光，三束邊緣光。背景光僅設為 20%，這恰好使人物從黑暗中顯示出來，而其餘的三束要從後面對準人物。當背景光影與邊緣光相結合（設定為100%-250%）時，就會讓人物呈現出我想要的漫畫外形。

6　維持正常的控制

這裡我應該提醒一下，人物的渲染與背景的渲染要分別進行。我這樣做是為了完全控制人物的燈光效果，並且便於我將人物分離到 Photoshop 中的一個不同圖層，而無須先建立選取區域。

7　修正小錯誤

你可能會發現模型上有些小孔，這是因為我的模型超出軟體的設計能力。我可以在後期修改任何小錯誤，就像喬治‧盧卡斯（George Lucas）所說的那樣。同樣的處理方式也適用於背景。這次使用的 DAZ 3D 模型，在向下彎腰的軀體、前方的手掌、手臂以及銳利的刀刃，都必須單獨分開進行渲染。

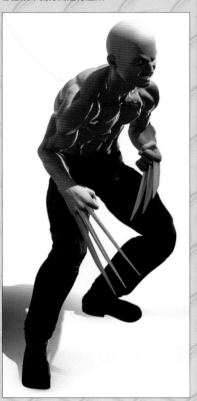

8　渲染整個人物

我對姿勢和燈光都滿意之後，下一步就是進行整體人物的渲染處理。瞧！人物和背景都已經完成處理，各自都可以具有透明背景的 PNG 格式的輸出檔案。

9　輸出和重新著色

既然已經對人物和道具進行了設計、透明層疊和渲染，下面我將所有圖檔輸入 Photoshop。金剛狼、背景、人物和道具都分別在不同的圖層顯示。我從金剛狼開始著手，先調整突然出現的所有裂縫或數位模型瑕疵。目前數位模型還必須以手動方式補修。工具箱內的仿製工具是個好幫手。完成處理之後，我針對整個人物進行重新著色，以便繼續調整細節的效果。

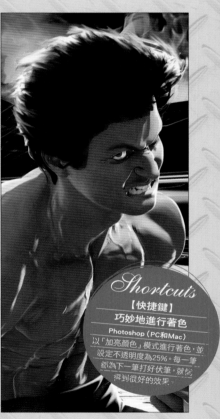

10　為金剛狼繪製濃密頭髮

我建立了一個新的圖層，然後為金剛狼繪製頭髮。你可以使用數位模型頭髮，但是我更喜歡以手動方式繪製。我使用「黑＋棕＋黃＋白」調色，然後進行塗抹，以產生有趣的逆光效果，並與人物的其他部位適當搭配。我在人物身上使用兩種工具：指尖工具和液化工具。塗抹工能有效地繪製布料皺褶和加亮邊緣，而液化工具能夠真正改造原始模型，使其成為獨特的作品。

⑪ 處理「大屠殺場面」

既然金剛狼已經畫好，我便開始處理他的「大屠殺」場面。我們看到很多屍體、一些空彈殼、還有他站立的通道。所有這些元素都必須兼顧，不論是重新著色，或經過擠壓和拉伸處理，或僅僅是稍作調整。這裡我使用減淡工具與加深工具來調整背景，以便突顯出金剛狼。

在我開始創作金剛狼製造的「大屠殺」時，好戲也就開始了。我使用大量的 Photoshop 筆刷，但是主要是煙霧和火燄。金剛狼身後不

遠處的火燄是用我在網路上購買的一個筆刷畫的。我通常在開始的時候使用筆刷，然後再對其進行修改。

後面的煙火仍然是用我從各處獲取的筆刷繪製的。我使用火焰筆刷繪製火焰的大致形狀，並以黑色為底色，然後我複製圖層，使用色相／飽和度指令將其變為黃色。之後，我再次複製圖層，並重複此過程，使影像變為橙色，然後將混合模式設為色彩加深。這樣就會形成很好的火焰效果，並可運用到其他需要同樣效果的地方。

⑫ 合併圖層

既然元素已經湊齊了，我便進行合併圖層，並將人物、元素、背景、火和 FX 各組壓縮到 PSD 檔案內。在人物和元素群組下，我創作了新的圖層並加上了陰影，以便將各單元整合成一幅完整綿密的作品。

⑬ 調整光線

現在只剩背景和人物了。從這一步驟起，我開始使用「亮度／對比」調整圖層進行調整。我還在各圖層使用色階和曲線的調整指令，充分發揮各圖層的效果。我開始增加新的圖層，以添加煙霧、濺血和燈光的元素。對於背景和前景的焦點，我使用減淡工具將光源聚焦到一個特定區域，然後合併所有圖層。

⑭ 進行細微調整

因為已經到達最後的階段，所以要調整曝光或自然飽度、色彩等設定，以稍微改變影像的整體感覺，使其達到我所尋求的色相變化效果。最後我會使用大筆刷減淡或加深影像，以便再次將影像調整到適當的效果。最後我會稍微銳利化影像，將其調整到最理想的狀態。

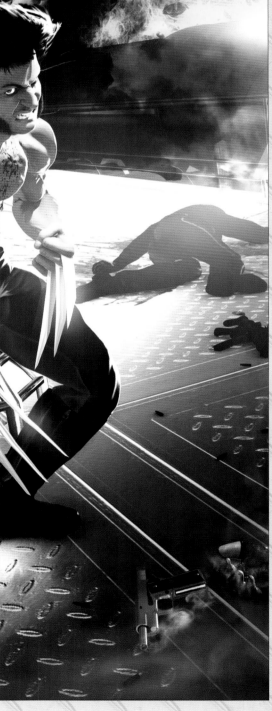

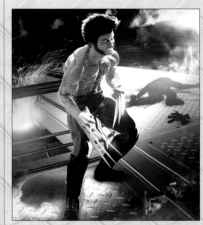

⑮ 展現漫畫英雄形象

使用 Poser 製作的金剛狼指標性形象終於完成了。雖然軟體絕不會（也絕不應該）取代傳統的插畫繪製技法，但是若要把英雄角色繪製得栩栩如生時，它還是一個頗為有用的工具。●

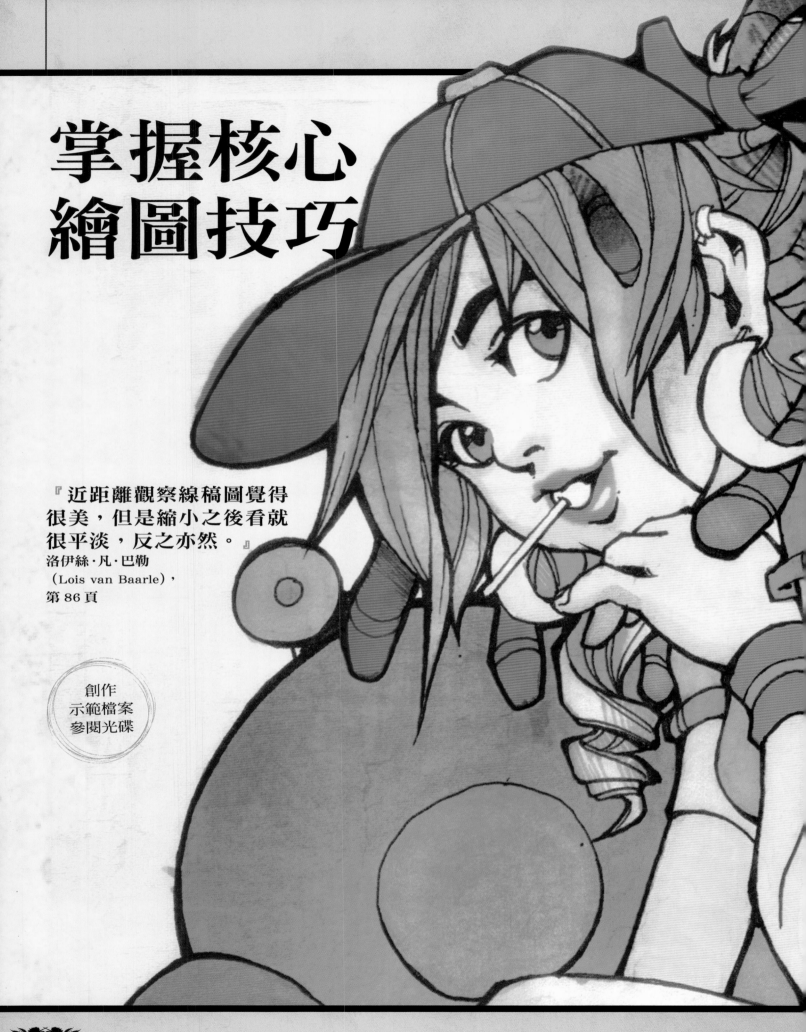

掌握核心繪圖技巧

『近距離觀察線稿圖覺得很美，但是縮小之後看就很平淡，反之亦然。』
洛伊絲·凡·巴勒
（Lois van Baarle），
第 86 頁

創作
示範檔案
參閱光碟

洛伊絲・凡・巴勒

洛伊絲是一名自由職業插漫畫家
兼動漫畫家,從開始會拿鉛筆起
就一直在繪畫。先後在比利時和
荷蘭生活並學習動畫,因此,她
在不同的地方會稱美國、比利時、
印度尼西亞及法國為「家」。

學習新方法:從厚實
簡模到平滑典雅。
請翻閱第86頁

創作示範

了解漫畫製作的基本原理

掌握強化故事性
的技巧,第78頁

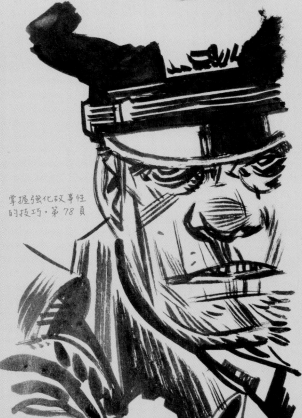

THE GOLDEN RULES OF
漫畫創作
的黃金法則

湯米・李・愛德華茲 帶領讀者逐步欣賞一流視覺故事的創作方法。

藝術家簡介

湯米・李・愛德華
（Tommy Lee
Edwards）
國籍：美國

在近 20 年的藝
術創作生涯中，
他創作了《問
題》和《奇蹟
1985》等漫畫
作品，設計的遊戲包括「終
極動員令」等。他曾為《星
際大戰》等書進行過創作，
還為《哈利・波特》等電影
繪製過概念設計圖。
http://bit.ly/xC99ru

不管是創作電影的一個關鍵概念、雜誌跨頁，還是思索漫畫書的畫面和頁面排版，漫畫家有可能會毀掉或者精采地詮釋故事內容。對於這些創作，我通常兼具設計師、演員、導演、燈光師、服裝設計師和研究人員等多種角色。只會描繪出漂亮的圖片肯定不夠。繪製漫畫書是非常艱苦的工作，但也是最有意義的視覺故事陳述方式。憑著故事劇本和一個具有無限可能性的空白畫板，我將向您示範講述故事的方法。在發揮個人想像力的同時，也給觀眾帶來趣味無窮而又清晰可循的閱讀體驗。

1 理解故事的脈絡

本課程所引用的例子大多數都來自我的 Image 漫畫系列 TURF。我和喬納森・羅斯（Jonathan Ross）共同編排故事和人物。我對很多構想曾經再三推敲。當喬納森發給我最終劇本時，我已經非常清楚自己要創作的對象是甚麼。我想對劇本有全面性瞭解，因此詳細閱讀劇本，了解故事情節的發展。我試著不去嘗試將其轉換為圖像，只單純享受閱讀故事的樂趣。之後我會再重讀一遍以尋覓靈感，這時腦海中會浮現出各種圖像。我開始進行構思，也開始考慮人物、位置、燈光效果、著裝和鏡頭的角度設定。通常我會在記事本上記錄這些構思或者描繪一些塗鴉，免得以後忘記這些構思。等我開始繪製最終的漫畫作品時，我通常都閱讀過四遍劇本，並且擬定了概略的創作方向。

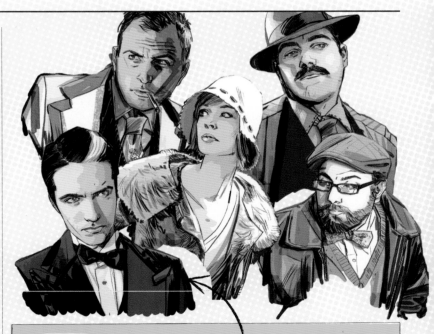

2 塑造角色

塑造具有特質和統整性的角色，可大幅度提高畫面的敘事能力，這對最初草擬人物的特性很有幫助。構思不再只侷限於其服裝，我想像人物的個性和背景，並參考熟識的親友或演員，來刻劃出獨具一格的角色，讓讀者能夠感受到角色的清晰形象。

3 靈感

除了實地探訪可能的故事發生地，我還透過網絡和圖書館進一步研究主題。某個特定時代的照片、繪畫和電影都可以幫助我找到創作的靈感。尋找故事的發展方向，並不僅僅包括如何描繪人物和地點，還包括色彩的選擇、光效、構圖和版面設計。

4 研究與參考

不管故事發生在中世紀的日本還是外太空，都要竭力避免胡編亂造。真實可信的環境使故事情節更加合理，因而更加令人印象深刻。在創作第一期 TURF 之前，我還跑去紐約進行了一場研究之旅。因為很多場景都是發生在 20 世紀 20 年代的警察總部，所以我到那裡拍了很多照片回來。

5 構圖

這是目前最重要的步驟，從這裡可看出創作者是否為專業人員。我最喜歡的步驟是構圖，它是漫畫創作獨有的技巧，而且又最棘手。你必須把講故事放在首位。此時不要太拘泥繪圖技巧。在思考順序和佈局的過程中，你應該隨時拋開繪圖的思維，留下精力以尋找更好的創意。我在 Photoshop 中用 Wacom Cintiq 數位板畫出構圖，並且快速修改或移動元素，標示出光線或顏色相關的概念。

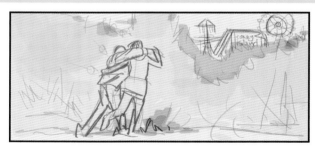
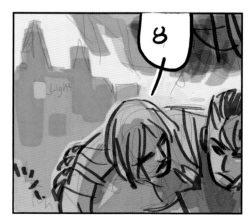
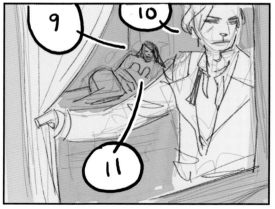
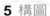

7 清晰的拍攝

你應該考慮把鏡頭定位當做畫面的定位器。在該場景中相機擺放在哪兒呢?有時我會先畫一張樓層圖,決定甚麼人在哪個地方,以及何時進行人物特寫。有了這張圖稿,我可以明確地依照180°直線規則。當人物眼睛以某種方式注視時,會產生一條看不見的直線。把注視對象置於該直線上,是保證畫面拍攝時清晰而流暢的關鍵。

6 畫面的鏡頭定位

每頁漫畫都必須獨立成章,讓讀者看懂。不論看到哪一頁,讀者都能搞清楚故事的發生地點和時間。至少得在一個畫格內清晰地確定人物的空間關係,以便在其他畫格內進行雙人鏡頭、特寫鏡頭等。漫畫家常為自己開脫,說「哦,讀到下一頁你就明白整個順序了。」這不是理由,而是懶惰。

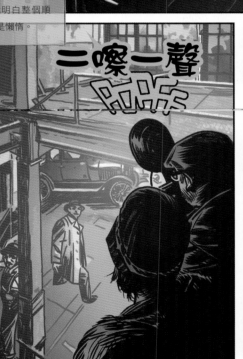

8 相機角度

我們可以透過相機鏡頭,進一步表達故事的情感。這涉及到畫格的訊息量,以及觀看的高度或傾斜度。如果想表現人物在環境中渺小或迷茫時,可採取高俯瞰角度;如果想表現威武強壯,可嘗試從下往上拍;如果故事人物對自己沒信心,可以把後面的空間放大些;如果有什麼過分、古怪或懸疑的事發生了,則採用斜角拍攝。

『在思考場景排序的過程中,你應該暫時拋開繪圖技巧,留出精力去尋找更棒的創意。』

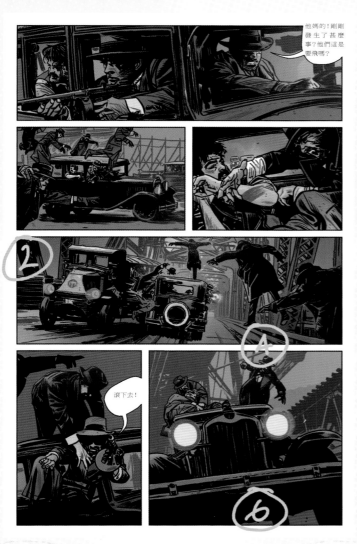

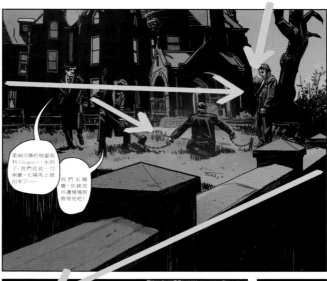

9 動態

第 2、4 和 6 畫格屬於定位鏡頭。我想要表現汽車正在快速行駛，此時用低鏡頭最合適。從讀者角度看來，汽車從左往右行駛的感覺，會比從右往左跑得更快速，它也產生了一條相機定位擺放的直線。如果相機的定位不在這條線上，讀者的視覺上，汽車會轉成從右往左行駛，這種汽車的動態會令讀者無法理解，彷彿汽車突然停頓，甚至感覺到好像換了一輛汽車。

10 布局

西方漫畫文化的閱讀習慣，通常是從左到右、從上到下。有時你也能勉強讓讀者逆向閱讀。上圖是一張典型的漫畫頁面，第二幅圖為定位鏡頭。我將清晰放在第一順位，其次才是相機角度的選擇。構圖是漫畫另一個特有的技巧。現在，我將本頁的畫面的排序和布局，當做一個完整的作品來思考。色彩的明暗度可引導讀者的視線貫穿整體布局。我常常瞇著眼睛觀察一幅畫作、一張精采的電影劇照或者照片來研究如何布局。另外，運用色彩明暗度也是塑造和指引讀者閱讀畫格的形體和角度的好方法。

11 風格與媒材

有時漫畫的項目不同，所用技法也不一樣。有些選擇得出於現實考量，包括預算、時間以及日後還要變動與修改等。不過，項目故事也影響我的媒材選擇。《波斯王子》是一個關於歷史探險的影片遊戲，同時也是扣人心弦的高預算電影。在電腦上用 Cintiq 數位板表現這部生動的小說非常合適。我使用模糊效果，並增加只適合於這本漫畫書的紋理。與 TURF 不同，《波斯王子》設計出有出血頁面，並包含畫格插頁。

12 筆墨 VS 數位

我想讓 TURF 傳達一種永恆的氣息，同時看起來還有點類似舊式漫畫的風格。因此，這個系列中大都採用傳統的構圖方式，包括分離畫格的標準間隔，同時也沒有置入插頁，並完全不採用出血頁。對於 TURF 來說，採用傳統筆墨繪圖的方式，能夠刻畫出出色的歷史場景，同時還能烘托出彌漫在周圍的恐怖氣氛。

13 簡約

依照清晰呈現的原則，簡單地繪製各項圖像非常重要。簡化形式以及明確地表達細節，可避免畫面凌亂不堪、毫無章法。對於以內容為主的頁面，若含有鞋帶、窗戶、牙齒和眼球，你能想像會怎樣嗎？整個布局乃至故事性都將被破壞殆盡。

尖叫聲沒持續多久，除了電梯中的男孩，以及樓下瞞著老婆正和女工廝混的男人以外，沒有人聽到聲響。

但從導師公寓傳來的尖叫並不少見。比爾摩的員工若沒有被要求過去就不上樓，他們不用進入頂樓就能知道很多。

像紐約這種偌大的繁忙都市，總有很多其他聲音，會掩蓋偶爾發生的謀殺。

如舞廳內舉辦的慈善拍賣……

……或第二大街上播放的快節奏高分貝爵士樂。

14 扮演

我為甚麼要看完整個劇本再創作，而不是著重單一的情節呢？劇本可幫助我進行頁面的整體構圖，使人物生動活潑。成功的角色扮演，是創作的主軸。角色面部表情和手勢變化，以及各個角色與周圍環境都應有適當的互動。

還有比較偏僻的地方，一艘三層貨船發出呼哨的聲音，在離康尼島的奇幻屋和搭過山車僅十英里遠的森林裡緊急降落。

讓我想起……

15 位置意識

提到環境，一個優異的故事必須要有明確的位置意識。我發現在 TURF，位置越明確，越能夠讓讀者感受到陌生人和外星人的存在。位置的處理和區隔，必須讀者明白何時切換到其他不同的場景。除了光線和紋理，你也必須考量如何透過色彩強化位置的呈現方式。

16 與他人分享

我和一些朋友建立了一個稱為 BLVD 的虛擬工作室。為了成為最佳的故事講述者,我們經常開會,一起探討不同的項目,評論對方作品。本著相同的精神,你也應該帶自己的作品,去與你所景仰的同行進行探討,並敞開心胸接受他人的意見。有時評判自己的作品很難做到客觀,所以一定要找朋友或家人閱讀你的漫畫,讓他們描述所看到的故事內容。你的作品必須讓他們能明確地說出故事發生的地點、原因、方式和時間。

17 文字風格

在過去的大概 15 年期間,我的大部分漫畫都由約翰・沃克曼(John Workman)進行文字設計。沒有他漂亮的手寫字體,也就沒有我的作品。圖像與文字相輔相成,才能以漫畫書的形式講故事。有些人不願意讀漫畫書,是因為文字氣球遮住他看到的漫畫時,就會感到煩躁、鬱悶。漫畫文字設計也是一種藝術,既然這是一本漫畫書,當然文字你也要閱讀。不過,如果漫畫家沒有認真編排,而是依照事後的想法而補充文字說明時,有時的確會讓人感覺唐突。正如你在我的粗略草圖中看到的一般,文字在各個畫格以及頁面的構圖和布局中,是不可或缺的重要元素。文字本身是一種很棒的工具,透過位置的安排或者風格和音效的編排,可提昇故事的魅力。

> 『文字在各個畫格以及頁面的構圖和布局中,是不可或缺的元素。』

18 掃描

對於我來說,匆忙地趕聯邦快遞的日子已成為歷史。現在我透過 FTP 軟體或者電子郵件,只須上傳作品即可發送給客戶。漫畫得以成形,我的掃描器功不可沒。電腦深刻影響著創作的每個層面,同時電腦也賦予了漫畫家更多的操控力,進而對講故事也產生了重大影響。在某種程度上,漫畫家與劇本作者更接近了,也更有責任要呈現出最優秀作品。

19 色彩

幸運的是鉛筆稿、塗墨和上色都由我本身來處理。除了與作者和文字設計師合作之外,漫畫創作從頭到尾基本上都由我自己掌控。不過即便你做不到這樣,而由別的藝術家為你描繪墨線和上色,你也需要與他們密切合作,把故事完整呈現出來。有時候,不管漫畫畫得多好,色彩會成就或毀掉整個故事。我自己也曾經因為色彩的渲染過度,或著表現不出位置感覺和氣氛而把作品完全廢棄。因此從劇本轉換為圖像的最初階段,一直到上色和列印的最後階段,你都要以故事為中心,緊緊地掌握住故事的主軸。

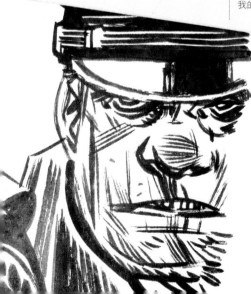

Top Ten

繪製優秀插畫的十種技巧

運用**亞當·休斯**所講述的技巧外加一點實踐練習，你也可以成為插畫創作達人……

10 保持簡潔

描繪過多細節是不明智的作法，除非你是查爾斯·達納·吉布森（Charles Dana Gibson）或富蘭克林·布思（Franklin Booth）。少即是多。如果要渲染，就去渲染女孩兒的頭髮、服裝或者背景。實際上，任何潛藏可愛的區域——臉蛋、皮膚以及彰顯活潑的部位——都要避免過度渲染。

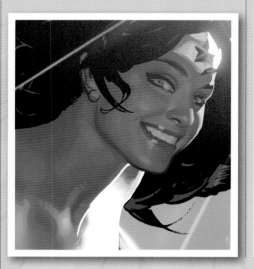

9 精緻笑容

優秀的插畫家應該都能畫出迷人的微笑。我們都曾見過強作歡顏或者面容猙獰，像正在遭受胃腸絞痛這樣的人吧？別描繪這類笑容。絕大多數插畫表現的都是開心女郎，所以要學著畫一些迷人的微笑。

8 把作品帶在身邊

隨身帶著自己的畫作樣本，不管是用刊物撕頁，設計精巧的商務卡還是存有作品照片集的智慧型手機等形式。誰也說不準甚麼時候就要用自己的創作魔力打動女孩。最糟糕的事情，恐怕就是遇到一個可以當做你絕妙模特兒的陌生女子，她卻把你出於職業需求的解釋，誤解為這不過是你想結交女性朋友的老套伎倆。

7 在頭髮上多花些心思

一位大師曾說過：「髮型決定頭型。」即使你的插畫內容是「裸露女郎」，他們也有最好的時尚表達——頭髮！擁抱你內心深處的虛擬髮型師吧！插畫藝術家筆下的頭髮應該是漂亮性感的。如果你還不痴迷頭髮，那麼把一半的繪畫時間都花在頭髮上吧！依你之見，我為甚麼把貓女的頭髮畫得那麼短呢？

5 眼神的接觸

幾乎所有優秀的插畫主角都會與讀者保持眼神的接觸。眼睛是最有效的表達載體，使畫中人如真人般躍然紙上。描繪性感女郎美妙的身軀當然無可厚非，但最好以能體現出獨特的性格。你可利用身姿、臉蛋，尤其是眼睛傳遞她正在想些甚麼。眼睛是在乳溝一英尺之上的兩個光滑而朦朧的亮點。

6 表現個人的品味

沒有哪個插畫藝術家是奮力掙扎而被人硬拉進這個行業的，你是因為喜歡才做的。所以畫你喜歡的東西。不要模仿你崇拜的插畫偶像的作品（以及預設情況下，他們的品味）。相反，畫出你喜歡和欣賞的女孩類型。不管怎樣，欣然接受你對女人的愛慕，並用你的插畫藝術表達出來。當藝術家創作自己喜歡的題材時，藝術造詣會快速精進。

3 前後一致

如果你要多次描繪同一個角色，找一名模特兒兒是一個好主意。當然沒人願意給你當那麼多次模特兒，但是你得記住她的模樣，這樣每次畫出的角色都大體相同。當我創作貓女封面時，塞麗娜・凱爾（Selina Kyle）面部神情的靈感，來自於年輕女孩奧德麗・赫伯恩（Audrey Hepburn）大大的鼻子、小巧的下巴、動人的雙眼。

2 愛上你的曲線

所有藝術都只不過是演繹一場精心策畫的「撞車事故」，將並列有序的圖形打亂成為一堆古怪的色塊污漬或者亂糟糟的筆觸，而將這些組合在一起之後，卻會產生美妙絕倫的畫面。柔軟的畫面形體將插畫藝術發揮到極致，我喜歡將它們比作 S 或 C 等字母的變體，每個形體都呈現不同的角度。任何包含僵硬外形或尖銳稜角的形體，都有損插畫女郎的性感呈現，你必須在別人發覺之前，趕緊處理掉硬梆梆的稜角和直線。

4 讓作品有血有肉

不管是用 Photoshop 還是 Copic 麥克筆創作，都有人間過我要選用哪種色彩繪製「肉色色調」。這話讓專業人士聽見了肯定會被笑話，因為他們知道，根本沒有這樣的色調，而且這也無關緊要。根據你圖像的色彩安排，膚色可以是粉紅色、灰色或者褐色。如果你在繪製一個夜晚場景，皮膚肯定不會畫成肉色的，對吧？

1 畫個不停

過去經常我這樣說，即使現在這也是最好的訣竅：畫、畫、再畫；不停地畫；大量地畫；畫到精疲力竭、手指起泡。為甚麼？因為在我們從事的「精確藝術和微妙科學」中，我能保證你的事就是畫得越多，你的繪畫水平越高。就這麼簡單！不過，可悲的諷刺是為了成為優秀的插畫藝術家，你必須描繪很多的女性，可是到最後你對女性的軀體，會出現如殯葬業者或婦科醫師般的職業冷漠感覺。

Artist insight 藝術家觀點

優化你的數位線稿

洛伊絲·凡·巴勒將分享她鍾愛的數位線稿創作技巧，從厚實簡樸到平滑典雅。

Artist 藝術家簡介

洛伊絲·凡·巴勒
（Lois Van Baarle）
國籍：荷蘭

洛伊絲從能拿得住筆之日起就開始不停地畫畫，2003 年開始數位創作。中學畢業後，她學習動畫製作，目前是一名自由插畫家和動畫設計師。
www.loish.net

光碟資料

你所需的檔案請參閱光碟中的洛伊絲·凡·巴勒資料夾。

如今，我已經畫了將近 10 年的數位線稿，但這仍然是整個創作過程中最難的部分。雖然很多人認為借助 Photoshop 和數位板等數位工具，創作會變得簡單，但是不管選用哪種數位板，數位筆刷的筆觸很難表達如手繪般行雲流水的感覺。從數目繁多的筆刷設定和繪畫工具中，

選擇合適的筆刷本身就是一個挑戰，更不用說放大或縮小所帶來的種種問題。近距離地看線稿很美，但是縮小之後就很平淡，反之亦然。

不過，畫好線稿是一個重要的技巧，是任何數位創作的關鍵起點。線稿可以粗糙帶有紋理，也可以是平滑而包含細節。你可先在紙

上畫好線稿然後掃描，也可全部在 Photoshop 中完成。你可以添加簡單的平塗色和卡通渲染，也可精細上色至最後的細節。數位創作具有無限的可能性。

我將在本創作中，示範繪製數位線稿的不同方法、工具與技巧，其過程包括從畫草圖到完整上色的精緻成品圖。

1 繪製數位草圖

我都用同樣的方法開始描繪每張數位圖稿：首先我會畫一張粗略的數位草圖。這時我著重繪製畫面的形體、結構和流暢性。正如你所看到的一般，第一張草圖只畫了一個大概的造型，沒有服裝、手臂和腳等過多細節。我喜歡用一支帶紋理的寬大筆刷來畫草圖，色彩設定為淺灰色，這通常是 Photoshop 標準筆刷之一。降低筆刷的不透明度和感壓參數，可使畫面呈現出粗糙感，並且避免線條過於銳利和精確，我

覺得太銳利的線條會令人分心，干擾我集中精力刻劃動作和結構。此外，我發現粗略的草圖對頭髮的表現尤其重要，因為隨意地描繪可產生很多漂亮飄逸的筆觸，在後續的處理步驟中，我可以再適當地加以強調出髮絲的效果。

➡

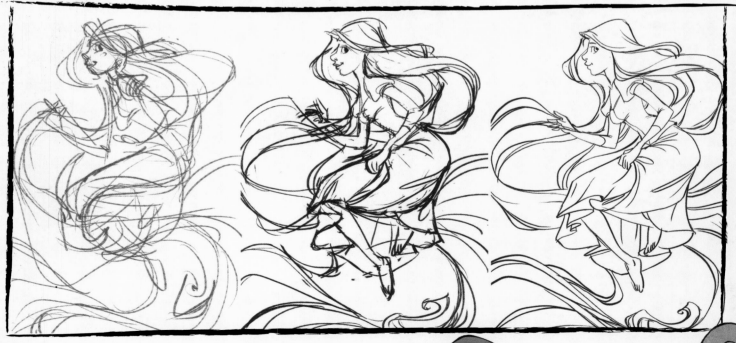

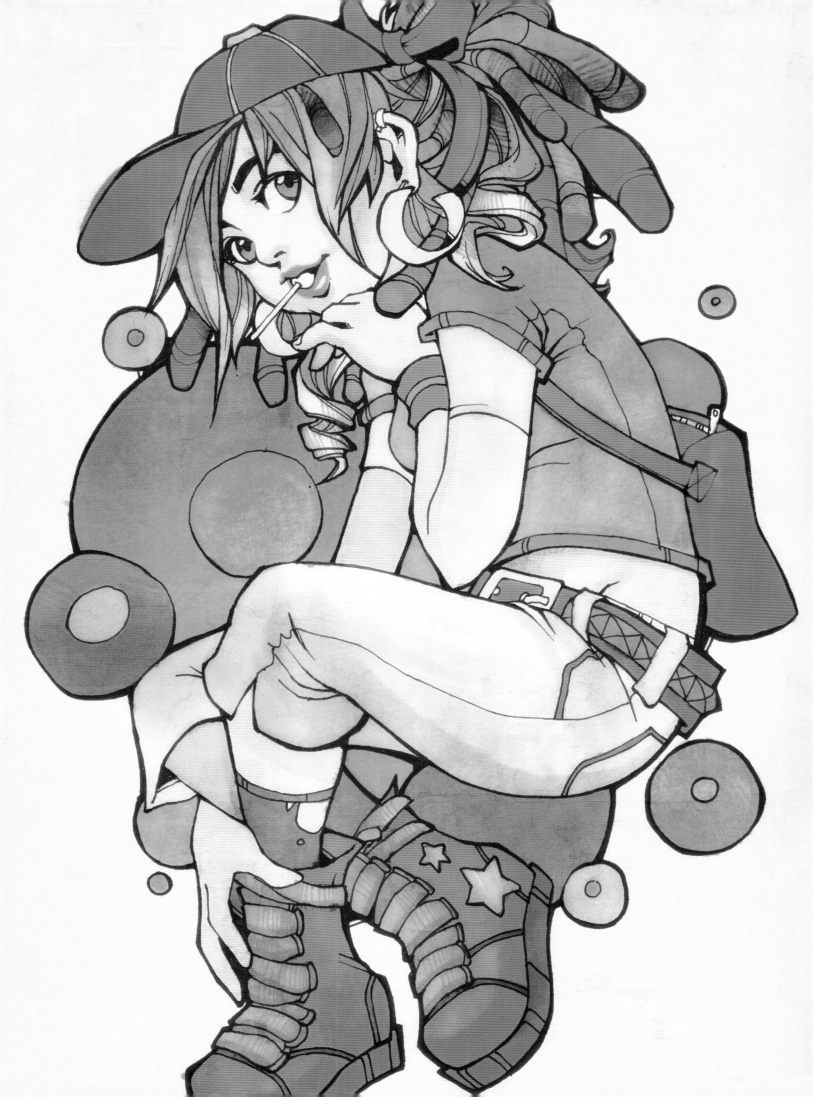

2 在線稿上塗色

創造立體感和柔美感

A 彩色線條

剛開始時，我把平塗色線稿放在下邊，鎖住黑色線條的透明度，然後上色使其與平塗色協調，同時對線條做少許模糊處理。現在，線稿更加圓滑柔和，畫面更加多彩的同時，也減少一些生硬粗糙感。

B 添加陰影

新建一個圖層來繪製陰影，並選用不飽和的紅色，設定圖層的混合模式為色彩增殖，以便於與平塗的底色相呼應。儘管圖像目前已經有了更好的立體感和柔和度，但我仍努力讓線條與畫面其他部分更為和諧統一。

C 在線稿上塗色

我把線稿與上色合二為一，並開始為整個畫面塗色。在線稿上塗色，可以修飾並且使線稿平滑，而不會受其他限制。此外，這樣也可以柔化臉部，產生更平滑、更紓緩的線條，以增加畫面的立體感。

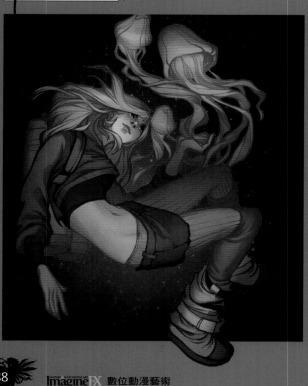

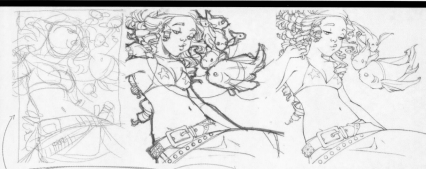

3 為粗略的草圖添加細節

一般而言，草圖是具有動態而富於變化，但線條顯得凌亂而缺乏細節的描繪。從粗略草圖到畫出最終線稿的過程，是一個幅度很大的進展。開始繪製最終線稿之前，我先畫了一張粗略的草圖。這樣一來，我在逐漸增添線稿所需細節的同時，還能保留最初草稿的流暢性。評估草圖非常重要：本幅圖像的中心在臉部，眼睛則由下仰望。為了保留這一點特性，我運用透視法繪製魚和腰帶。儘管草圖畫面有點紊亂而且潦草，但經過修整之後，草圖最終成為線條精確而紮實的圖稿。

4 變化線條的粗細

線條的粗細變化可產生一種流動感，使線條變得更為精緻優美，並可突顯眼睛的表情，使其成為畫面的中心。你可以透過設定鋼筆壓力的參數以獲得粗細的效果，數位筆的壓力越大，線條就變得越粗。你也可以自己動手畫粗線，但是我常常先畫一條細線，然後根據個人感覺，再回頭加粗部分線條。此外，我選用較粗的線條描繪整個人物的輪廓，使她從裝飾性的花朵叢中脫穎而出。

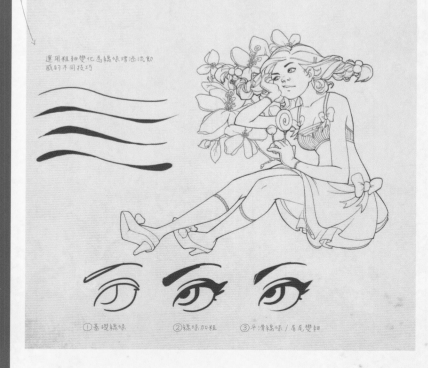

運用粗細變化為線條增添流動感的不同技巧

①基礎線條　　　②線條加粗　　　③平滑線條/首尾變細

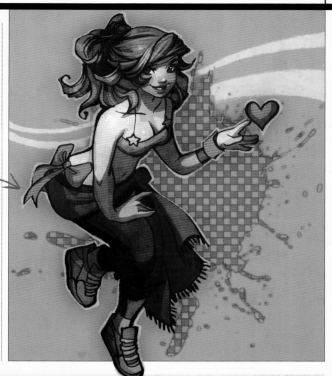

5 繪製厚實有紋理的線條

一般而言,繪圖時必須力求線條的清晰而且流暢。不過,在一些圖稿中也可嘗試厚實而有紋理的線條。在上幅圖像中,我想要呈現某種厚實的粉筆效果,所以選用了一支具有紋理的筆刷,並將不透明度調至最大,流量設定為60%。在繪製過程中,我並沒有特別放大圖像,因為我想讓紋理依照最終縮小的尺寸呈現出來。如果特意放大,也許近看線稿非常生動有趣,但調整為正常大小時,線條可能會太過圓滑。

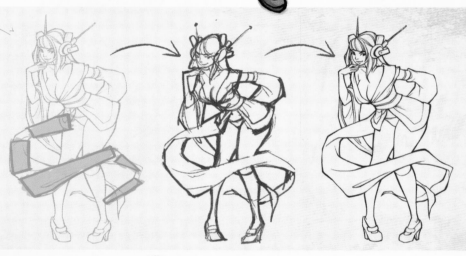

6 凸顯線稿中的造型

在某些圖畫中,尤其像右圖這樣的廣告海報女郎,我喜歡畫些粗糙邊緣和粗短的身形。特意誇張凸顯的技巧能使圖像更具個性和風格,但是必須避免看起來單調而缺乏內涵。儘管在現實狀況中,環繞人物雙腿的飄帶不可能這樣飄動,但短粗線條以及多處皺褶的表現,可增添了飄帶的立體感和動態感。我還進一步加粗了某些部位的線條,並將飄帶想像成塊狀組合,而非圓滑的線狀形態。

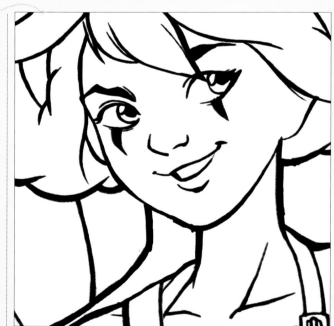

7 以高解析度獲得平滑效果

許多藝術家抱怨數位線條看起來雜亂、像素化或者潦草不堪。若選用高解析度,這個問題將迎刃而解。這個圖稿是在高度為7500像素的數位畫布上完成。當圖像縮小後,線條會顯得平滑筆直。使用的像素越多,越能保持手繪的感覺,同時越容易產生光滑的效果。如果放大至100%,你會看到一些臉部的粗糙邊緣,但是這些問題在縮放或列印時則不容易察覺。

8 選擇創意筆工具繪製長線條

描繪又長又直的線條,是數位線稿創作中最大的挑戰之一,尤其像我一樣,堅持一切都要手繪完成時,創意筆工具便是一個理想的選擇。你可以先畫一條線,產生一條光滑的路徑,線條中的任何抖動之處得以糾正,然後右擊滑鼠,並選擇描邊路徑選項,選取筆刷將路徑轉換為實線。模擬壓力是一個有趣的選項,可以讓筆刷模擬毛筆一樣地書寫。請嘗試使用這個工具創造不同的效果。在右側圖稿中,我使用創意筆工具畫了一些偏細偏長的線條,其餘的線條則選用筆刷工具。我沒有使用模擬壓力選項,我打算以後以手繪方式描繪粗細不等的線條。

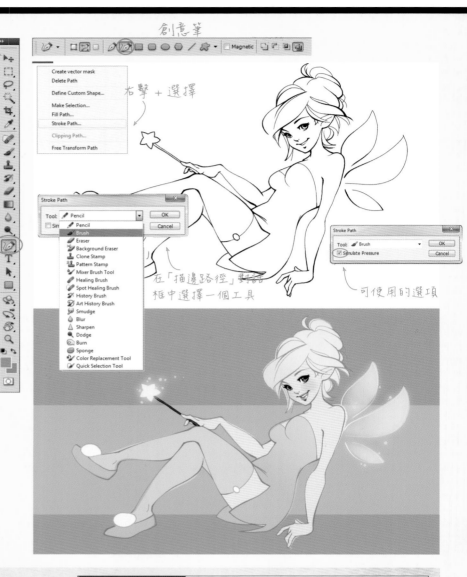

路徑

使用均勻的粗細繪製

使用「模擬壓力」繪製

9 利用鎖定圖層透明像素替線條上色

如果線條畫質太過粗糙,只要改變部分的色彩就會呈現很大的改變。右側圖稿中,我為了讓頭髮和臉部柔和一些,使線條與著色統一,我選用較淺的色彩來處理這些部分的線條。單擊線稿圖層的鎖定透明像素按鈕,然後使用軟質、低不透明度的筆刷為線條簡單上色,這樣就可創造出細微的色彩漸層,不過採用硬邊的筆刷也有不錯的效果。

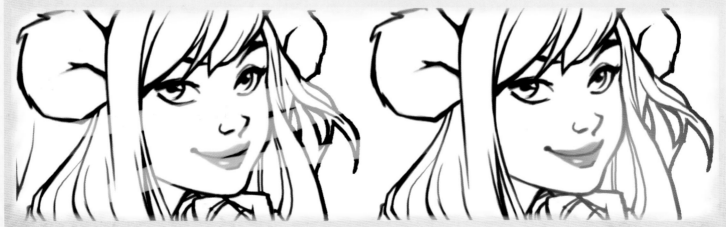

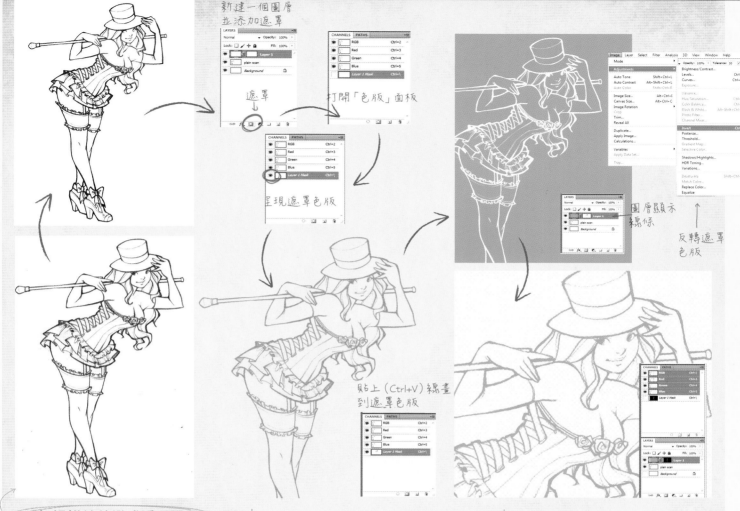

新建一個圖層
並添加遮罩

遮罩

打開「色版」面板

呈現遮罩色版

貼上（Ctrl+V）線畫
到遮罩色版

圖層顯示
線條

反轉遮罩
色版

10 把掃描線稿變成透明圖層

我通常掃描線稿，然後進行數位著色。一個簡單的方法是設定線稿圖層的混合模式為色彩增殖。不過，有時把線稿當做一個有透明區域的圖層，所產生的效果更加令人滿意。因此，我先掃描線稿，調整色階直至黑色線條與白色背景清晰分明。接著選定並複製線稿，然後在新建圖層上，選擇一種色彩進行全部填色後再添加一個圖層遮罩。打開色版面板，選擇遮罩色版，把線稿貼入該色版，然後將影像反轉（Ctrl+I），就可在透明圖層上獲得清晰的線稿。

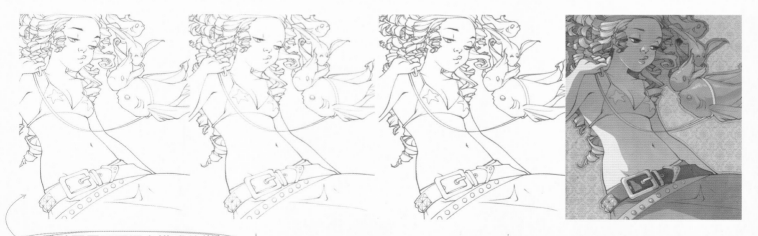

11 體驗圖層不同混合模式的樂趣

當你清理線稿和上色後，你可以嘗試圖層的多種混合模式，以獲得更多有趣的效果。你可進行降低不透明度或改變線條色彩等簡單的操作，使圖稿呈現許多有趣的變化。若選用淺色並設定線稿圖層的混合模式為色彩增殖，可便於著色時，使線稿與不同的色彩數值產生相互影響。有時我喜歡採用複製線稿圖層的技法，然後透過高斯模糊濾鏡使線稿變得稍微模糊，再利用色相／飽和度改變色彩。我覺得上方圖稿中「寵物魚」的褐色稀疏線條和藍色模糊線條結合之後，呈現妙趣橫生的效果。

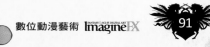

日式漫畫藝術

透過賦予色彩、角色塑造來捕捉
神祕超凡之美

「我添加了周圍的許多元
素 -- 我熱愛電影『銀翼殺
手』的風格，因為場景內
的街道上，瀰漫著煙霧和
霓虹燈的光影」
根澤曼（Genzoman）第 94 頁

創作
示範檔案
請參閱光碟

學習如何使用brunaille軟體以日式漫畫的形式上色。
請翻閱第94頁

根澤曼

崗薩洛・阿裡奧斯（Gonzalo Arias）出生於智利最北邊的一個城市——阿裡卡，他是一個自學成功的奇幻藝術家。他在 Udon Entertainment 公司熱衷於繪製快打旋風藝術形象，其作品《傳奇視野》以英雄、惡棍、怪獸和神靈為素材，現在已經出版。

創作示範

如何繪製正統的日式漫畫

快速表現
人物個性的技巧
第102頁

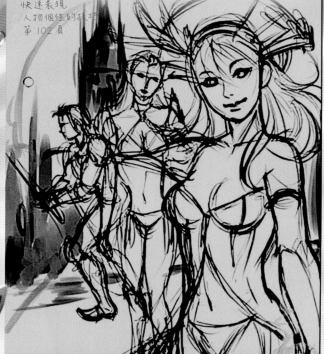

Photoshop

用色彩為
日式漫畫注入生命

如果有一種藝術形式沉湎於色彩，那麼它一定是日式漫畫。請與
多才的根澤曼一起發現如何為你的作品注入活力的技巧吧！

藝術家簡介

根澤曼
（Genzoman）

國籍：智利

崗薩洛‧阿裡
奧斯（Gonzalo
Arias）出生於
智利最北邊的
一個城市——
阿裡卡，他是自學成才的
奇幻藝術家。他在 Udon
Entertainment 公司傾心於繪
製快打旋風藝術形象。
www.genzoman.
deviantart.com

光碟資料

你所需資料見光碟中
的根澤曼資料夾。

上 世紀 90 年代，數位插畫領域發生了一場重大變化，藝術家們從使用典型偏向一般漫畫的色彩種類，轉向增加更具有生機風格的色彩。這種技巧主要是由最熟悉 Painter 軟體並使用純灰色畫

創作的中、日、韓插畫藝術家們，所掀起的風潮。
純棕色畫也是一種類似的技巧，只不過是使用棕色陰影取代了灰色而已。使用這種技巧的藝術家主要關注在如何使用光源生成基礎

版面，這是整個流程的第一步。接著，畫家們會進行著色，然後進行混合和合成。這種方法的主要創意，在於透過簡化決定色彩的過程，以加速色彩和光線的區分處理。

① 構思草圖

我通常會先描繪幾幅草圖，直至掌握到確定的創意為止。我使用 Photoshop 和數位板描繪草圖。我一般使用普通筆刷，並勾選其他動態和形狀動態的功能，以便於用鉛筆勾勒具有相似感覺的草圖。我喜歡用黃色和棕色調著色，可我並不知道原因何在，可能這樣可呈現更具傳統作品的感覺。

② 開始著色

建立一個新圖層並開始繪畫，選擇常用的規格 3 筆刷，並勾選其他動態和形狀動態選項。將畫布尺寸設定為 40cm×31.28cm，解析度設為每英寸 300dpi。

④ 添加基本光影

我只須為圖像添加一些基本光影，就好比進屋開燈後，通常會先看到物體和陰影一樣。我為相同的圖層添加燈光效果，並盡力保持光源方向一致，再選定要加亮的區域。我通常會畫出亮區，然後使用油漆桶工具來填入色彩。在進行到下一個處理步驟之前，我只須要加亮幾個區域即可。

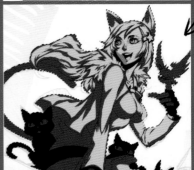

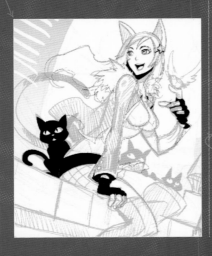

③ 確立人物的體積

填入色彩之後，我將選取區域反轉，再建立新圖層，並將其拖移到一個深色底板上，然後使用棕色進行繪製。這個溝想是使用棕色調來表現光影，能強調人物的體積感。

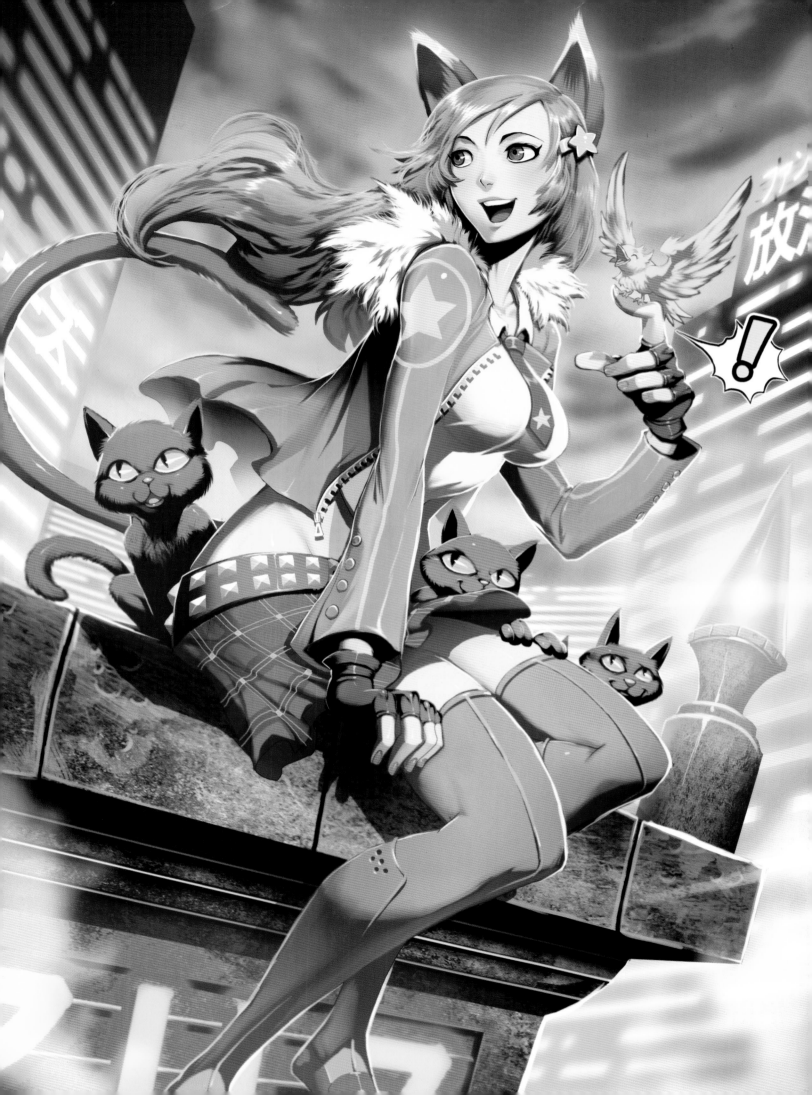

5 繪製中間光影

現在我要添加一些中間光影,就像上世紀 80 年代和 90 年代那些很棒的動漫和遊戲一樣,其角色有三種明亮度,即亮光、中間光影和陰影。我使用淺色,在整個亮區著色,並盡量使區域的光影統一。然後執行編輯 > 淡化指令,並將其參數設定為 50%。這個步驟可以重複操作,直至你完成整幅圖的中間光影效果。

6 混光

我使用 100% 強度的塗抹工具,透過更加柔和的渲染手法來混合及調和所有的光影,因此我在該部分只使用了一個圖層,同時我還添加了一些更具體的元素來為指甲、眼睛和鈕釦等著色,並且還在整幅圖中處理陰影效果。

7 添加並編輯色彩

選擇一個區域,例如上衣,然後執行影像 > 調整 > 色相 / 飽和度指令來填色(也可按 Ctrl/Cmd+U 鍵)。我透過調整色相、飽和度和明度的參數來呈現所需的色彩。有很多色彩調整指令,如色階、色彩平衡、取代顏色和曲線等,所有這些指令我都會用到。最後,我會合併所有圖層,並進行色彩的編輯來統一色相。

8 增加新元素

我已經完成了色彩的編輯,所以現在該增加更多的元素了。裙子上需要一些圖案,同時我又在上衣上添加了一些細節。要想完成這些步驟,我只須要做一些選擇,或者為其添加燈光效果,或者在同一圖層上添加陰影即可。

9 在黑色上著色

從塗墨步驟開始,我便在影像上留出了一些深色的區塊。我建立了一個新圖層,然後開始在上面著色。貓和腰帶是黑色的,所以我只須要添加一點紫色,這樣就可以在保持色彩主題,同時又能為影像添加一些光線和柔和度,然後我使用同樣的基本筆刷設定,來為這些細節著色。

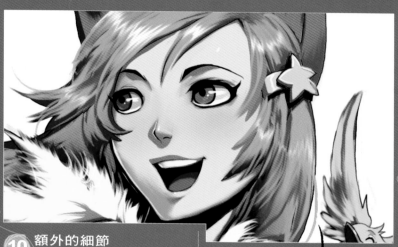

10 額外的細節

作為該過程的最後步驟，我增加了更多元素，例如服裝上的細節、眼部的反光及身體的不同部位等。現在主體已經基本完成了，我準備進行下一步。

13 增加氣氛

雲彩有利於為畫面添加紋理，並有助於形成不同視覺元素之間的對比。為了進行著色，我對主體形狀使用相同的基礎筆刷，並使用塗抹工具進行了混色。如果使用高斯模糊濾鏡，可以讓畫面看起來更加柔和。為了使雲彩統一，我透過繪製一些光線，並在濾色模式下使用射線和漫射光線來添加燈具和霓虹燈等光源效果。

14 創造對比效果

我為藍色背景的上方填色，並進一步使人物和她周圍的環境形成對比。我在樓房上添加了她的影子，並在不同的距離、高度和角度上都添加了更多的霓虹燈，這將有助於形成畫面的深度感。

11 設定背景

這個場景發生在夜晚，所以使用藍色的背景並且設定一個暗淡的色調。接著在建築物上處理紋理，並使用製作陰影的指令，呈現建築物的立體感。我先選定該區域，再執行影像 > 調整 > 色相／飽和度或色階指令來調整亮度。然後繼續為一些細節著色，例如凸顯光和色調的區分。這個過程跟我處理曾經創作的電腦遊戲的紋理有些類似。

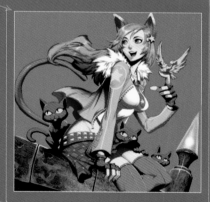

Shortcuts
【快捷鍵】
色彩平衡
Ctrl+B (PC)；Cmd+B (Mac)
這是透過區隔方式，以編輯反光、陰影和中間色調的一種快捷鍵。

12 繪製建築物

我選擇深藍色，並使用漸層工具將其填充至畫面的上方。對於建築物的繪製，只須先選定各自的形狀，並使用漸層工具為其填充黃色和棕色，然後再加入一些線條作為窗戶即可。為了能達到發光效果，可以先使用高斯模糊濾鏡，然後進行淡化處理或使用外發光圖層樣式。我合併了窗戶和同一圖層的建築，並使用自由變形工具產生了透視圖。這個背景讓我想起了《忍者龜》這部老電腦遊戲的開場情景。

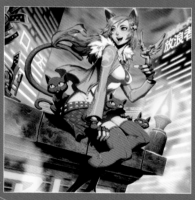

光碟

示範筆刷介紹

PHOTOSHOP：
自訂筆刷

三段式筆刷 (TRI BRUSH)

我使用這種三點式的筆刷和塗抹工具，混合兩種不同的色彩。使用筆刷預設中的其他動態功能，將有助於形成更加協調的混色效果。

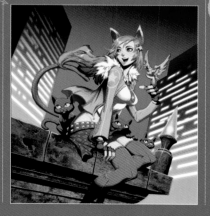

15 創造環境效果

最後，我為畫面添加了更多的環境元素，如煙霧和發光效果。我喜歡《銀翼殺手》這樣的電影，尤其是街道上到處都是霓虹燈廣告牌，到處彌漫著煙霧和水蒸氣的情景。這些視覺元素能幫助我創造出更好的氛圍。我必須在布局的過程中統一所有的元素。我選定了一個區域，確定大小後再刪除一部分使畫面看起來不太規則，在混入斑點後使用高斯模糊濾鏡進行模糊。最後，我合併所有圖層以便進行最後的處理步驟。●

Poser & Photoshop

使用 Painter
創作日式漫畫

帕迪派特・阿薩瓦納 將向你介紹如何呈現召喚魔人劍女孩的超凡美感。

藝術家簡介

帕迪派特・阿薩瓦納
(Patipat Asava sena)
國籍：泰國

來自曼谷的帕迪派特的繪畫風格受日式漫畫和早期動漫的影響。他希望透過不斷地自我提昇和敢於在畫布上嘗試新事物的意志，來創作不同風格的作品。
www.asuka111.net

光碟資料

你所需的資料請參閱光碟中的帕迪派特・阿薩瓦納資料夾。

我 將透過這個作品的創作歷程，示範構思的過程和大量使用 Painter 創作插畫的技巧，我也同樣配合使用 Photoshop 進行創作。你也許知道，Painter 擁有很多筆刷，這些筆刷有著各式各樣的設定，這可能會使很多新手覺得無從下手。我承認在剛起步的時候，也被這些選項搞得迷迷糊糊的，但是在使用了一段時間之後，我就發現了自己中意的筆刷。下面就為大家提供一些有關使用筆刷的建議。

我想勾勒一位美麗的女角色和典型的日本背景下的陰森怪獸，於是我構思出一個手持武士刀（日本武士使用的彎刀）的小魔女，而武士刀成為惡魔靈魂的棲息地。我的構思是將這個怪獸角色的形象定義為「武士刀護衛者」。下面讓我來介紹如何將初步的構想，發展為最終的作品。OK！讓我們開始吧！

1 構思和概念

在開始繪畫之前，我尋找許多與主題相關的關鍵詞，然後在速寫簿中描繪小草圖，以便進一步發展具體的概念。當概念確定之後，我便開始設計基本視覺元素，並密切關注圖像的可讀性和吸引人們注意的焦點。我透過主要元素來吸引讀者的目光，但是現在還不需要忙著進行決定透視和人物的細節。

2 尋覓參考資料

其次我研究一些參考照片，以便描繪女孩的姿勢、和服和武士刀。幸好我的工作室裡有一個日本娃娃和武士刀，它們可以幫助我瞭解造型和材質。研究現實的物件勝過參考照片，但是不論參考照片還是實物，使用參考資料並不是甚麼丟人的事情，因為你將從其中學習到很多東西。

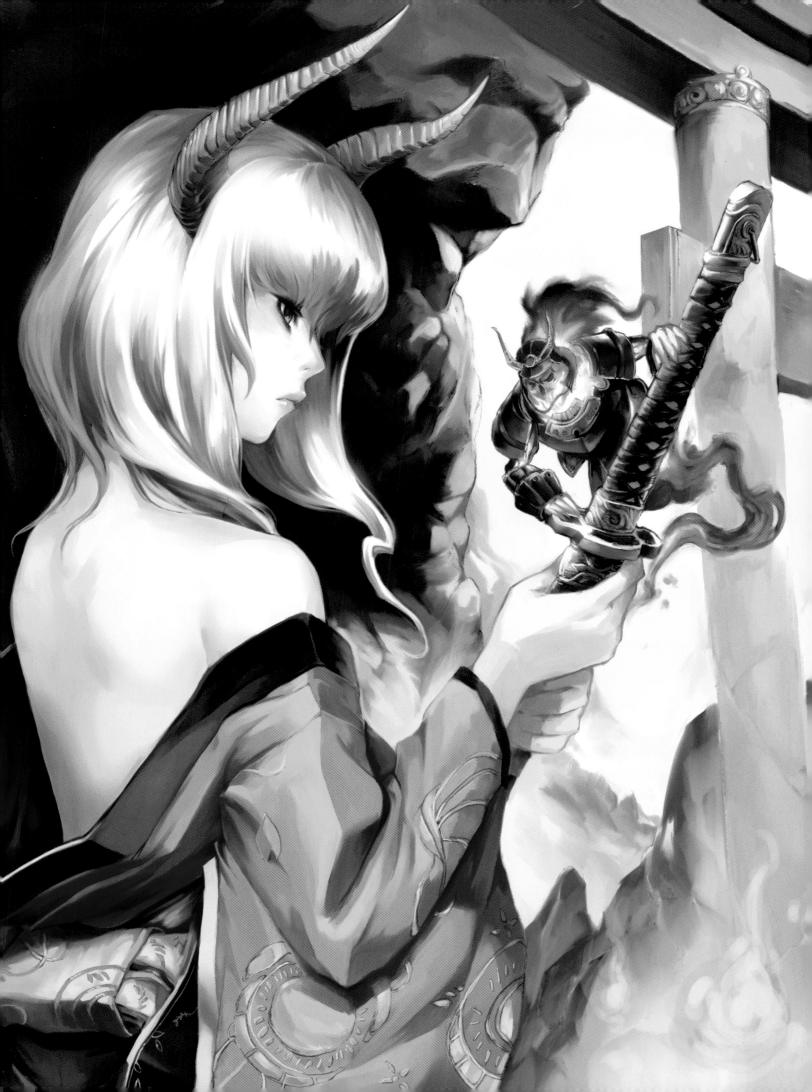

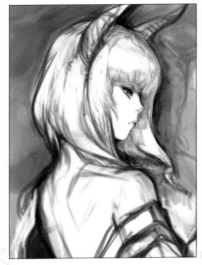

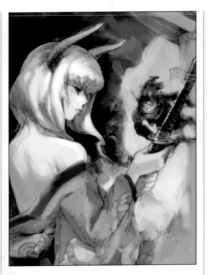

3 繪製草圖

完成概略草圖的繪製後,我將草圖掃描至 Photoshop 中。我粗略地設定了一下人物的特徵、服裝、道具和背景等,以便使圖片看起來更加清晰。在開始繪畫前,我會盡量確定人物的外貌特徵,因為這樣能減少我日後續修改形象的麻煩。

4 修整線條

雖然我使用的是數位板,但是我現在仍然喜歡用鉛筆來清理線條,因此,我將草圖放大,然後列印出來,以便能在燈箱上進行描圖。我用 2B 和 6B 的鉛筆在 11 英寸 x15 英寸 200gsm 的美術紙上進行清理。我覺得用傳統工具比用數位板更快速,但是你必須仔細一些,因為沒有取消鍵,所以我真的必須全神貫注地描繪圖稿。

5 準備畫布

我必須把圖片掃描到兩個獨立的資料夾,因為我沒有 A3 掃描器。我利用 Photoshop 將它們合併在一起,並使用修復筆刷工具和橡皮擦工具清除多餘的筆劃。完成清理和影像定位後,我將線稿圖單獨放在一個圖層,並將圖層混合模式設定為色彩增殖。

6 確定色彩

在開始任何一個繪畫步驟前,我都會先選定我的調色板,接著複製圖稿並將尺寸調低為 658 像素 x800 像素,然後使用普通圖筆刷、色彩平衡設定和圖層組合,並根據配色方案進行調試,直至我對整體效果感到滿意為止。如果跳過這一步驟,結果可能必須花大量的時間,在一個更大的畫布上重複同樣的工作,這要花費更長的時間才能完成。我儲存完成的影像圖檔,並將其顯示在第二顯示器上,便可迅速進行比對校正。

技巧解密
自訂工具

熟練地掌握你的工具,有助於減少花費在繪製圖像上的時間。如果使用 Wacom Intuos 數位板,你可以在數位板的 Express 鍵或感應筆按鈕上,設定一個自訂快捷鍵。我喜歡設定調整筆刷大小,或旋轉及翻轉畫布的快捷鍵,這樣我可以將鍵盤放在一邊,更有效地進行創作。

7 基本著色

選用 Painter 水彩筆刷的簡單水彩筆,依照調色板指令設定來塗圖像的基本色。我在一個新圖層上著色,而不使用原來的畫布,這實際上意味著我著色時不會影響原來的畫布。就算我確實出錯了,我也可以用濕橡膠皮擦工具輕鬆地進行修改。如果我願意,我也可以在畫布上著色,但是這樣一來,我必須先執行圖層 > 數位乾性水彩的指令。

8 在影像上著色

我將數位水彩圖層應用到畫布上,並合併所有圖層。然後我選用油筆刷設定平筆厚塗,在圖像上著色。我小心操作並嘗試控制筆觸的線條。我使用大尺寸的筆刷進行大面積著色,當處理到細節時再將尺寸調小。處理的關鍵是靈活移動,不要花費太多的時間在同一區域著色,因為這樣會使圖稿看起來很呆板。

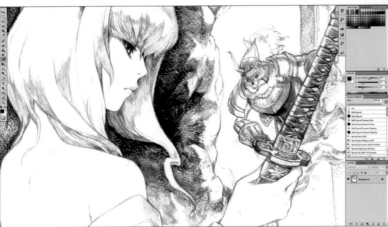

Shortcuts
【快捷鍵】
旋轉畫布

Alt+Space (PC)
Option+Space (Mac)

在Painter中進行拖曳可將畫布旋轉到最佳角度。單擊,可重設旋轉角度。

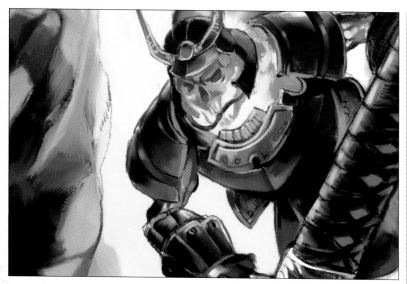

9 增加色彩變化

在著色這一步驟，我通常將色彩的變化，列入配色方案的考量之中，因為一大片區域都使用單一的色調，會使畫面看起來很呆滯。我會改變陰影區域的飽和度，使膚色看起來更飽和、好看、豐滿，而在岩石區域，我會增加色彩的濃度。我相信這些差異是微妙的，而且最終不會和整幅作品的色調衝突。

11 精修細節

我不斷使用小口徑的油筆刷改善背景中的小細節，例如武士盔甲和雙刀等。對於特別微小的細節（例如服裝上的裝飾），我使用鉛筆工具中的覆蓋筆刷設定，然後使用「僅添加水彩」設定中的調和筆工具來調整女孩的膚色，使她的肌膚看起來更為柔美。我試著針對女孩的背部肌膚進行更進一步的描繪，讓角色人物能在場景中突顯出來。

10 創造朦朧效果

在創作惡魔靈魂火焰的朦朧效果時，Painter的混合工具就會派上用場了。我使用小口徑水性筆刷設定，沿著火焰線條著色。然後我還嘗試使用其他設定，產生有趣的火焰效果。這個工具有許多設定可供選擇，具有無限變化的可能性。

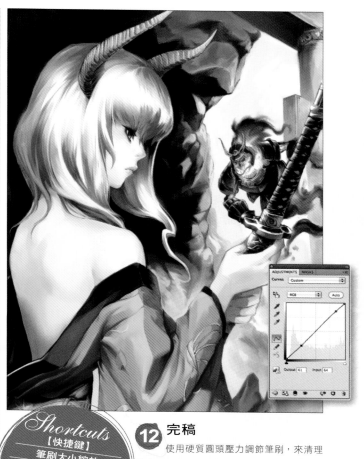

Shortcuts
【快捷鍵】
筆刷大小縮放
Ctrl+Alt（PC）
Cmd+Option（Mac）
拖曳快速縮放筆刷。將其定義至Wacom Express Key會更便捷。

12 完稿

使用硬質圓頭壓力調節筆刷，來清理微小的細節和邊緣。我透過 Photoshop 的強光圖層添加天青的光線強化色調。我在角色的頭髮上添加了一道白光，使其與周圍環境形成對比，然後在黑色背景上補畫了許多惡魔的靈魂，並使用曲線指令進行微調。

光碟

示範筆刷介紹

PAINTER

PAINTER 6
簡易水彩
（SIMPLE WATER）

油筆刷（OIL BRUSH）
沾染平筆厚塗（SMEARY FLAT）

調和筆（BLENDERS）
水性刮筆（WATER RAKE）

我喜歡這幾種 Painter 筆刷是。使用你自己的簡單水彩（Simple Water）筆刷混色，可使影像更具有水彩的感覺。

13 結論

終於完成了圖稿的繪製流程。雖然還有可對圖像進行改善的空間，但是我已經對整幅作品感到滿意了。我希望這次示範已經激發了你嘗試使用 Painter 強大的筆刷設定的慾望。現在輪到你來創作屬於你自己的插畫了。祝你好運！

Paint Tool SAI

創作專屬的
日式漫畫人物

臼田寬子示範如何使用 SAI 繪圖軟體，繪製日式漫畫風格的繽紛背景——部分採用 Poser 人物創作軟體

藝術家簡介

臼田寬子
（Hiro Usuda）
國籍：日本

臼田寬子曾經擔任 Konami 的美術設計師，後轉行為自由藝術家。她主攻大型多人網路角色扮演游戲、完美世界以及各種各樣的畫集，紙牌游戲和小說等。
http://bitJy/qfwsNb

光碟資料

你所需檔案參閱光碟中臼田寬子資料夾。

本 我將在本課程中示範如何創作一組漫畫人物。通常我繪製日式漫畫風格的圖片時，會格外注意人物的容貌，因為日本觀眾喜歡人物獨特的魅力。在繪製角色人物的面部時，你必須明確地呈現出角色的個性或絕技。

我常用的策略是女性人物一定要有一雙稍微大一點的眼睛和小巧的鼻子。相反地，在描繪男性人物時，我會盡量畫得寫實一些，背景也要畫得較為寫實。儘管我會使用誇張的角度賦予圖稿特殊的影響力，但是漫畫背景並不需要寫實的調色板，因為這樣可能產生侷限性。不過，對於我來說這並不成問題，著色是我繪畫過程中最擅長的步驟。

當快速畫出許多縮圖之後，我決定繪製一幅環境清朗有趣、只有三個人物的場景。

2 概略的構圖

在 Poser 6 中，我在相機前為女主角設定了樣板體型。我設想她的右手裡有一根魔杖，左手中呈現具有魔幻的燈光效果。完成草稿的構圖之後，我讓她的眼睛對準相機，並設定另外兩個人物的姿勢。我透過預覽模式渲染圖像（無紋理），這樣我就可以看清楚光線的效果。現在，我準備開始描繪了。

4 添加色彩

我針對其他人物重複上述的步驟。畫完輪廓線之後，我將純色填充到線條內。我先用魔術棒工具選擇區域，然後加以反選。我使用油漆桶工具著色，並選定圖層的不透明區域，以避免輪廓接觸色彩。其次我開始繪製主角的具體部位。我複製兩個線條圖層，並將其中一個合併至色彩圖層。我採取壓克力顏料的繪製技巧，使用筆刷反複描邊，以改善整體畫質。

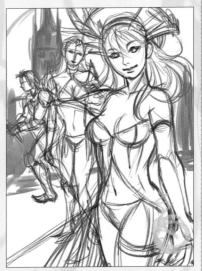

3 確定色調

轉移到繪圖軟體 SAI 之後，我開始使用噴槍工具來柔化線條，並替個別的人物建立單獨的圖層（這樣可使後續的編輯更為容易）。接著我先繪製裸體人像，然後再描繪服裝。完成草圖形象後，我將其添加到模板圖層並降低其透明度。接著我建立一個新的圖層，以便於在模板上繪製線條。良好的構圖會使填色順利進行。我在畫好的主角輪廓和線條圖層上建立了一個新圖層，並且填入粗略的色彩，以便於檢視整體的色調。

1 繪製簡略草圖

首先我先描繪草圖。我使用簡單的圓圈和線條構圖，呈現稍微粗糙的草稿，然後繪製出了人物的姿勢。在 Poser 6 中，你可以使用自訂相機和燈光設定，在 3D 空間創作樣板人物姿勢，然後在視窗中渲染人像。我以前製人物時無須任何參考圖像，但是現在我發現，使用的參考資料越具體，得到的場景的可信度越高。

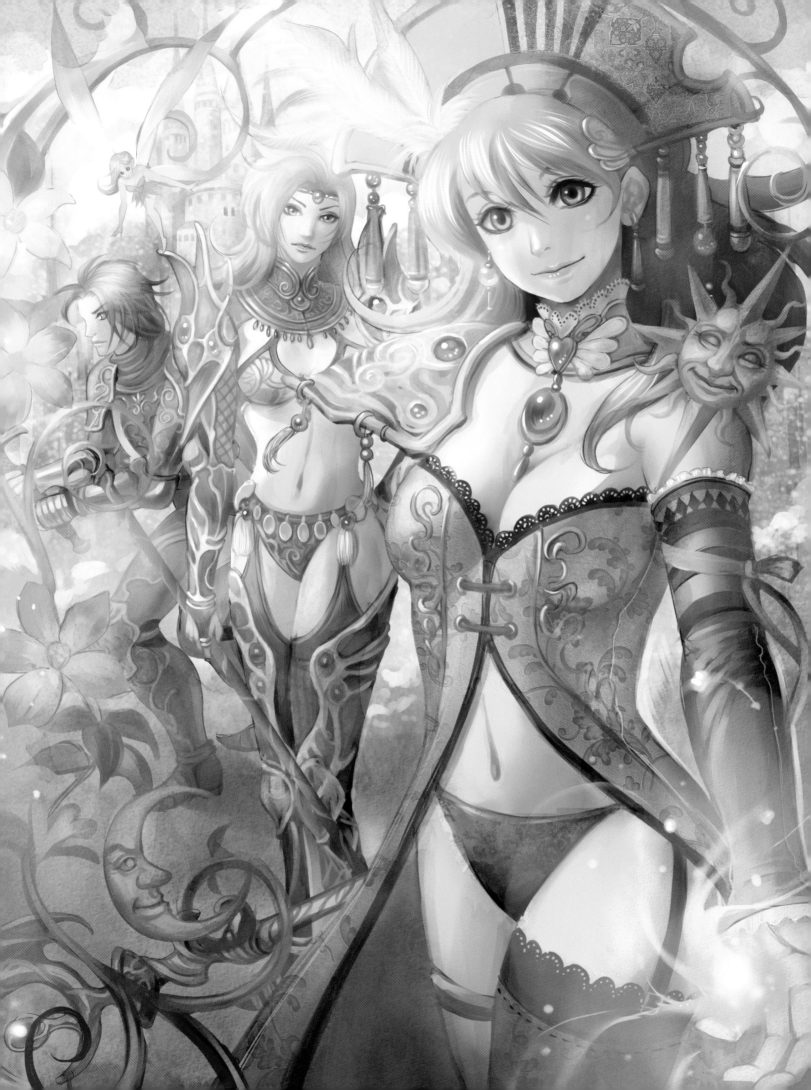

5 繼續著色

我繼續替兩個背景人物著色。由於輪廓會被掩蓋在色彩下面，所以不需要特別精確，只要能夠顯示正確的位置和尺寸即可。如果需要設計飾品和紋理時，我會使用筆刷工具處理。我有時也會使用水平翻轉的指令，從相反的角度來檢視圖像的構圖。

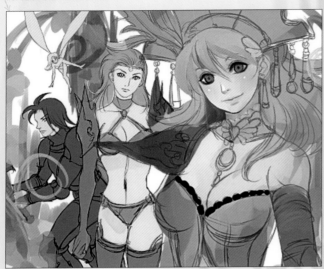

7 檢視背景

在開始著色時，我通常從主角開始設定所要的氛圍。我發現背景人物有些問題，於是使用筆刷工具為男性角色的盔甲上，添加阿拉伯風格的金色花飾。我喜歡使用厚塗著色技巧，如此輪廓就不需要絕對的完美。後續步驟中。你只須透過著色來設定和修改形狀和尺寸。我還喜歡添加層次線條和多彩圖案。我決定添加一些圖樣，以及帶有阿拉伯風格的花飾邊框，加上一點古老風格的裝飾。為了凸顯與美麗的角色人物之間的對比，我增添了太陽和月亮這種圖樣，並在他們面部添加了神秘（可能有點詭異）的表情。

9 調整色彩

由於角色形象的基本元素已經完成，因此我使用色相、飽和度和亮度進行調色。我在圖層上方建立一個混合模式為覆蓋的新圖層，並使用油漆桶工具進行填色，然後改變不透明度和其他設定來營造氛圍。其次我把覆蓋圖層複製到圖片的各個部分（人物、背景、裝飾、物體等）。我合併圖層並打開底部圖層的剪輯工具，並刪除第一個覆蓋層。由於男性人物上方飛舞的精靈還沒有著色，因此下一個步驟將進行著色處理。

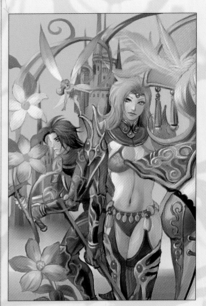

技巧解密

想像

收集參考素材，但是不要過分依賴素材。想像是以知識為基礎，但你還是必須脫離現實進行幻想。日式漫畫超越現實，而繪畫並無捷徑。

6 調整陰影

完成著色之後，我便開始對該圖層進行剪輯圖稿的操作，並添加一個混合模式為色彩增殖的新圖層，然後開始為陰影區域著色。剪輯圖稿操作可保證筆觸只影響人物形象內的區域。我從帶有淺色的陰影開始調整，這會比大塊填塗的效果好。我重新回到著色步驟，並為陰影區建立色彩增殖圖層，然後重複這步驟，直到我對所呈現的效果滿意為止。

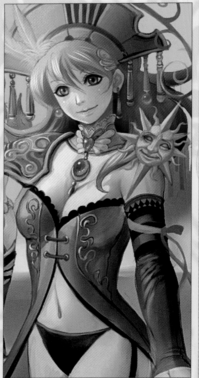

10 潤飾

最後，我開始進行一些潤飾作業。有些細節還需要進一步處理，例如主角的魔杖和飾帶，還有主角左手的魔幻效果等。我逐步依照輪廓處理魔法球和光影變化。

8 善用舊作品

有時後我還會使用以前的舊作品，當做參考資料。我想描繪過去畫過的太陽，所以我找出以前的舊作品。我還在主角的衣服上添加一些金色圖樣。因為我還沒有描繪背景，所以我繼續沿用以往的輪廓和著色圖層。

11 增添發光效果

為呈現魔幻的光影效果，我新建了一個覆蓋模式的圖層和色彩增殖模式的圖層。另外還新建了一個發光圖層，以增添魔法球的光線效果。我想調整它的色調，並增添一點色彩，使它們與主題融合為一體。

14 水彩效果

我喜歡增添一些紋理，所以我用加亮／加暗模式將它們貼到紋理層，然後擦除多餘的部分。另外還有一種創意：添加一些水彩風格的紋理會產生某種傳統的感覺。因此我建立一個新的圖層，並使用筆刷工具著色。其次我將工具效果＞畫布材質設定為水彩 2，同時，我還使用了工具效果＞水彩邊緣（改變參數，以達到你想要的結果）。透過這樣的設定不斷進行著色，你將會獲得繽紛多彩的水彩效果。

12 添加紋理

圖片的景深和色彩有很大關係，所以我透過執行濾鏡＞色相／飽和度指令來加亮背景。我製作了紋理並將其添加至上部的一個圖層，以便將紋理添加到主角的衣服上。我打開底部圖層中的剪輯工具，覆蓋人物多餘的部位。我將圖層模式換為覆蓋模式並使用濾鏡＞色相／飽和度指令來調色，然後使用橡皮擦工具擦除紋理的多餘部分，並使用筆刷和噴槍進行修改。男性人物還需要些調整，所以我使用套索工具和剪下＞貼上指令選定他的臂部，然後進行調整。

13 濾鏡效果

最終的圖像效果逐步顯現出來。為了使畫質更佳，看起來更有傳統繪畫的感覺，我需要更多的紋理。我替主角所戴著帽子添加紋一些紋理。接著我對其他幾個紋理也重複類似的處理步驟。我大幅度地改變了整體的氛圍，並使用多種效果濾鏡。在淺色區域內我盡量少用深色，所以在這些部位添加少許色彩時，我會選用紫色來填塗。

15 添加燈光效果

我決定添加一些閃光效果。這主要是在照片中處理，當然這會增添額外的光線和色彩。我發現這也會使圖片更為生動。為了進行描摹光影，我建立一個濾色模式的新圖層，並填塗一些純色。我選用筆刷工具並改變圖層參數，以便進行色彩的調整。為了增添附加效果，我還加入更豐富的紋理。

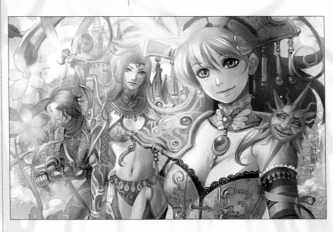

16 最後的修整

你調整的越多，畫面當然看起來就會越為美觀。因此只要你願意，就會不厭其煩地繼續修整圖稿。如果發現需要更多的效果，例如太陽和月亮這些次要的視覺元素，那會是很有趣的發展。但是為了某個主題或作品的需要，決定何時做個了結也同樣非常重要。你應該格外注意這一點——這幅圖稿耗費了我 15 個小時耶！祝你好運！

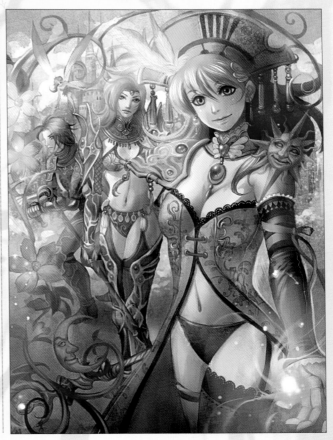

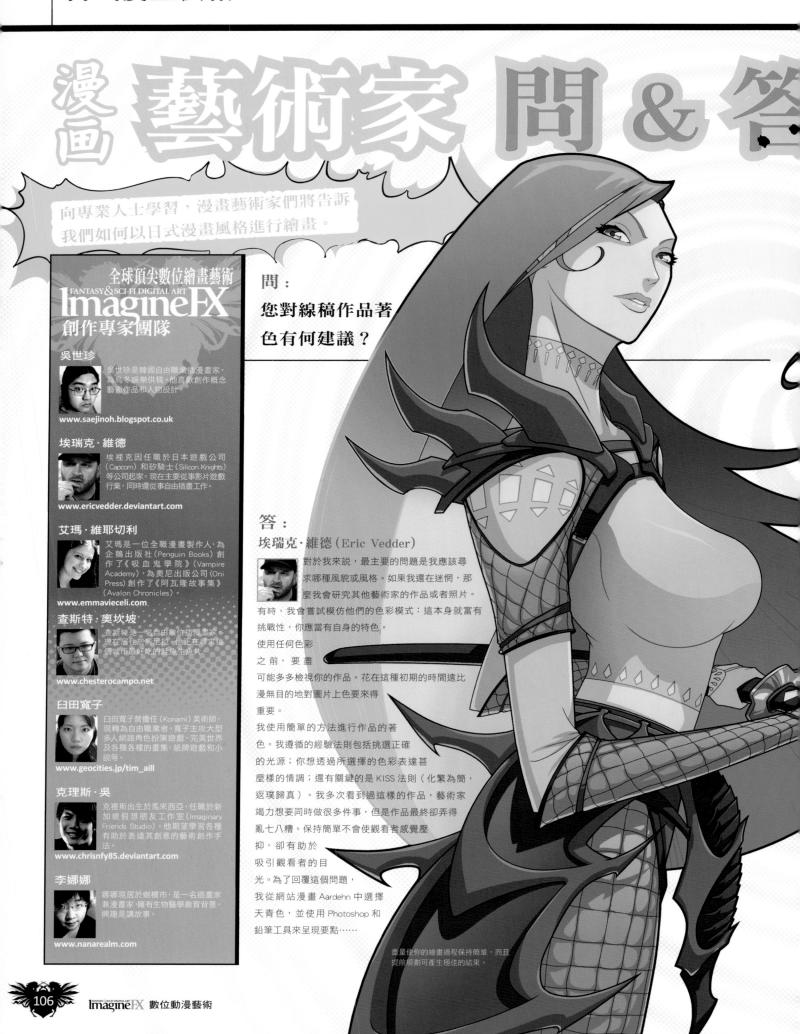

漫畫 藝術家 問&答

向專業人士學習，漫畫藝術家們將告訴
我們如何以日式漫畫風格進行繪畫。

全球頂尖數位繪畫藝術
FANTASY & SCI-FI DIGITAL ART
ImagineFX
創作專家團隊

吳世珍
吳世珍是韓國自由職業漫畫家，
為烏冬娛樂供稿。他喜歡創作概念
藝術作品和人物設計。
www.saejinoh.blogspot.co.uk

埃瑞克·維德
埃裡克因任職於日本遊戲公司
（Capcom）和矽騎士（Silicon Knights）
等公司起家。現在主要從事影片遊戲
行業，同時還從事自由插畫工作。
www.ericvedder.deviantart.com

艾瑪·維耶切利
艾瑪是一位全職漫畫製作人，為
企鵝出版社（Penguin Books）創
作了《吸血鬼學院》（Vampire
Academy），為奧尼出版公司（Oni
Press）創作了《阿瓦隆故事集》
（Avalon Chronicles）。
www.emmavieceli.com

查斯特·奧坎坡
查斯特是一名自由數位插畫藝術家，
現在居住在馬尼拉。他正在尋找這
個城市中最好吃的鮭魚生魚片。
www.chesterocampo.net

臼田寬子
臼田寬子曾擔任（Konami）美術師，
現轉為自由職業者。寬子主攻大型
多人網路角色扮演遊戲、完美世界
及各種各樣的畫集，紙牌遊戲和小
說等。
www.geocities.jp/tim_aill

克理斯·吳
克裡斯出生於馬來西亞，任職於新
加坡假想朋友工作室（Imaginary
Friends Studio）。他期望學習各種
有助於表達其創意的藝術創作手
法。
www.chrisnfy85.deviantart.com

李娜娜
娜娜現居於劍橋市，是一名插畫家
兼漫畫家，擁有生物醫學教育背景，
興趣是講故事。
www.nanarealm.com

問：

您對線稿作品著
色有何建議？

答：

埃瑞克·維德（Eric Vedder）
對於我來說，最主要的問題是我應該尋
求哪種風貌或風格。如果我還在迷惘，那
麼我會研究其他藝術家的作品或者照片。
有時，我會嘗試模仿他們的色彩模式：這本身就富有
挑戰性，你應當有自身的特色。
使用任何色彩
之前，要盡
可能多多檢視你的作品。花在這種初期的時間遠比
漫無目地對圖片上色要來得
重要。
我使用簡單的方法進行作品的著
色。我遵循的經驗法則包括挑選正確
的光源；你想透過所選擇的色彩表達甚
麼樣的情調；還有關鍵的是 KISS 法則（化繁為簡，
返璞歸真）。我多次看到過這樣的作品，藝術家
竭力想要同時做很多件事，但是作品最終卻弄得
亂七八糟。保持簡單不會使觀看者感覺壓
抑，卻有助於
吸引觀看者的目
光。為了回覆這個問題，
我從網站漫畫 Aardehn 中選擇
天青色，並使用 Photoshop 和
鉛筆工具來呈現要點……

盡量使你的繪畫過程保持簡單，而且
提前規劃可產生極佳的結果。

上色的步驟：

為日式漫畫線稿上色，使操作簡單化

1 我使用鉛筆工具和鉛筆擦工具開始著手添加色彩。雖然事實上可使用任何色彩，但是我通常盡量使其與我要繪製的物體的實際色彩類似的色彩。我使用鉛筆工具，是因為它不會導致圖像失真，便於我乾淨俐落地進行各種處理，並按照自己的喜好來改變色彩。

2 現在我選定區域，我記住需要的光源位置，開始進行反光或陰影處理。在轉移到另一種色彩之前，我盡量一次性完成同一種色彩的填色。同時，我還為反光添加覆蓋模式的圖層，為陰影添加色彩增殖模式的圖層。這樣可以使圖片更便於操控，並且可使物體保持簡潔。

3 完成所有底色反光和陰影的處理之後，我有時會使用漸層色填塗，使各區域增添一點變化。我選擇底色和陰影或反光，並選用第三種較深或較淺的色彩，然後在整個選定區域運筆填塗，使選定的色彩呈現良好的對比效果。

問：

繪製日式漫畫風格女性面部表情時，有甚麼規則嗎？

女性的臉部與男性人物相較，日式漫畫風格的女性臉龐通常鼻子和嘴巴小一些，唇部更豐滿一些，眼睛的虹膜較大，眉毛較纖細，且有著可愛的睫毛

答：

查斯特·奧坎坡 (Choster Ocampo)

有幾個關鍵特徵可明顯區分日式漫畫風格中的女性的臉部和男性臉部。這些差異的明顯程度（細微或者明顯）決定了人物面部特徵屬於女性或男性的氣質。

當然，還有一些其他的女性和男性的實際特徵，例如頭髮、服裝和配飾、肢體寬度、肩寬、腰寬、臀圍、肌肉組織、有無喉結或雙乳以及姿勢等。現在，我來講述一下面部的特徵。日式漫畫風格中的女性的臉龐通常有曲線或豐滿的特徵；眉毛、顴骨、下頜骨的輪廓比男性的臉的要柔和，男性的特徵則呈現輪廓分明的樣貌。

有些情況下這些特徵的區分就沒有那麼明顯了，尤其是人物的幼年和老年時期。一個簡單的解釋就是，隨著人物到達青春期和成人期（當其到達性別高峰期時），面部特徵（在其他生理變化中）會變得更加分明。例如女性會看起來更加嬌柔，而男性則會更加陽剛。

為了有效地創作一張不會顯得平淡無奇的日式漫畫風格的女性臉龐，你必須注意人物的年齡、男／女性的個性特點，並且盡量呈現相對應的視覺線索，讓讀者能夠明確地區分角色人物的性別、年齡、特質等等。

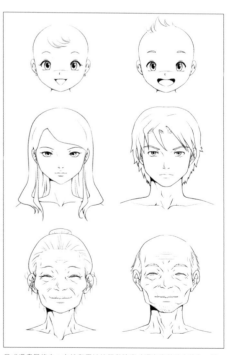

日式漫畫風格中，女性和男性的嬰兒臉龐（還有高齡的人物），除睫毛粗細可能會稍有不同之外，其他的區別並不是很大

藝術家解密

日式漫畫的女性臉龐圓順柔美

日式漫畫風格的女性臉部與男性人物比較時，女性人物角色的面部形狀，具有圓渾柔美的曲線感，而男性的面部形狀則呈現稜角分明的方形樣貌。在創作具有特性的臉龐時，明顯區隔男性和女性的特徵，至為重要。

日式漫畫藝術

問：

如何讓我的人物轉身並使其看起來像同一個人？

答：

吳世珍（Saejin Oh）

表現人物角色的個別姿勢和樣貌圖，並非如你想像的那樣簡單。你必須嘗試從稍微不同的角度，創作同一個人物角色。雖然對於像您這樣的人來說，可能會有點吃力，但是也有辦法使這一過程變得簡單一些。

繪製人物不同角度的樣貌有兩個主要原因，其一是提供參考訊息，其二是便於展示。繪製參考人物圖像通常是為了提高效率，而且透過靈活運用輔助人物進行構圖，你便可以輕鬆創作一個人物的不同姿勢和樣貌。

展示用的人物圖稿要求您必須擁有熟練的表現技巧，紮實的繪圖能力才能勝任。不過，如果花點心思並瞭解它們的原理之後，不論你面對哪個角度，都可以順利繪出漂亮的人物角色了。

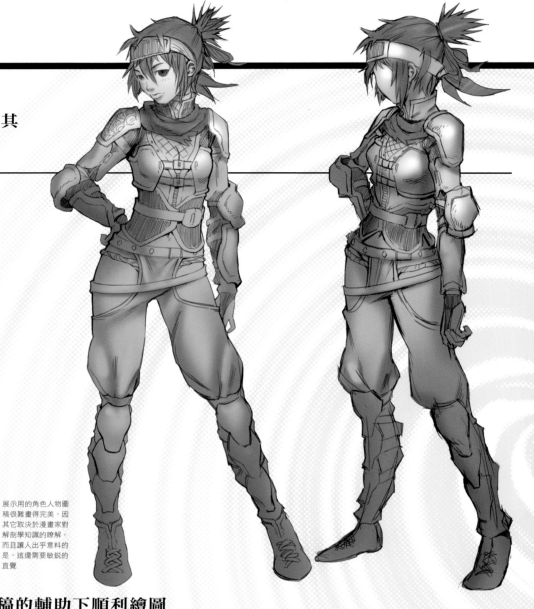

展示用的角色人物圖稿很難畫得完美，因其它取決於漫畫家對解剖學知識的瞭解，而且讓人出乎意料的是，這還需要敏銳的直覺

描繪步驟：在人物角色圖稿的輔助下順利繪圖

1 用於創作 3D 模型或作為人物參考的人物圖稿可以畫在平面上。例如使用水平線僅連接關鍵點，即可傳遞臂長、人物身高和肩膀位置等關鍵訊息。不論其姿勢或視角如何，你畫的線條就是物體的長度。

2 從朝向正面的人物開始繪製，然後畫出引導線（水平線），以繪製人物的第二個視角。你唯一需要注意的是身體和四肢的角度。如果它們與最初的姿勢不同，那麼它們的長度可能也會不同，你必須妥善地觀察和描繪四肢的角度。

3 人物圖稿的版本越複雜（呈現你人物角色的設計），看起來就會越自然、美觀，但是要畫得恰如其分就有些困難了。一旦你將透視角度導入自己的人物圖稿中，則用來引導人物角色的基本線條就會受到干擾。在某種程度上，它們甚至還會誤導你的描繪。

4 在你的人物圖稿中使用透視角度，也就意味著除了人物旋轉的中心點之外，其他物件就無法配對。所以必須視情況進行調整，這要看你是否具備正確的解剖學知識了。請依據解剖學的基礎和你的直覺進行描繪吧！如果你僅僅憑藉人物的身高和四肢的長度來判斷，可能會呈現一條腿或胳膊會比另外一邊長的變形狀態。

問：

請問如何讓漫畫的畫格維持一貫的連續性呢？

答：

埃瑞克·維德 (Eric Vedder)

漫畫的畫格類似電影情節的串聯圖板，兩者都是利用視覺來說故事。除此以外，畫格的規劃還包括道具、素材和觀看者離人物的距離。人物特寫鏡頭會給觀看者一種親密感，通常在人物說話或要陳述重要事情的時候會使用到。相反地，到處都是人物、建築等的廣角鏡頭，則適用於建立背景的視覺元素。

最簡單而又常常被忽視的基本法則是盡量不要跨越軸線。當人物置入背景之後，它們之間就產生一條軸線。這條軸線可確定其位於觀看者的左邊或右邊。攝影機或觀看者不能跨越人物之間的這條軸線，否則會有呈現角色位置顛倒的感覺。如果跨越這條軸線，會分散觀看者的體驗，並誤導他們產生錯誤的視覺體驗。不過，這並非意指完全不可跨越軸線，只是我們的目的是想保持故事情節簡潔單純而已。我在下面的創作中，為了使故事簡潔起見，只採用兩個角色人物，否則事情很快就會變得更為複雜。

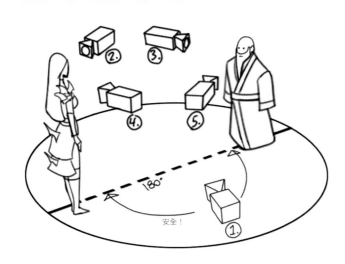

維持畫面簡潔，能吸引讀者目光。除非你有意想迷惑讀者，否則盡量不要跨越視覺的軸線

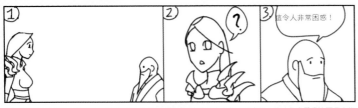

在這幅三格漫畫中，我故意跨越了軸線。我透過相機或讀者的視角聯繫這些畫格，此時你會覺得這兩個人物好像對換過位置，並顯得有些不調和。

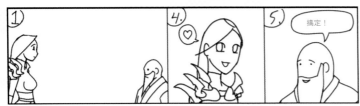

讓相機位於人物的一側，場景就會流暢一點，並且具有連貫性。雖然這只是一個簡單的例子，但奇怪的是，我看過的許多漫畫或電影，都設法跨越了這條軸線，這讓我感到費解，我希望這點小法則會對你的創作有所幫助。

問：

如何繪製衣物的皺褶？

答：

李娜娜 (Nana Li)

衣服的布料是有厚度和重量，同時因為作用於材質的張力和壓縮力，所以會形成皺褶。重力會將使布料垂墜，因此有必要找準體上的支撐點，這就是布料摺線的來源。接合處是皺褶的集中區域。服裝有幾種常見的皺褶類型：尿布型皺褶，兩個支點之間的布料呈現伸展狀態；自由懸垂的布料會產生管狀皺褶；螺旋皺褶是環繞著管狀物扭曲的皺褶；半封閉皺褶是布料纏繞在彎曲的管狀物上，一端受壓力作用而形成的皺褶。

請記住繪製各種皺褶的基本技巧，並將線條放置在合適的位置後，你就會成功地繪製皺褶而不必費心考慮服裝形狀的變化。

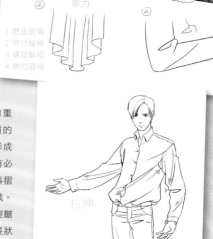

拉伸

收縮

皺褶主要出現在接合處周圍，這裡會累積很多布料，但是皺褶也會出現在形體的兩個端點之間，這裡的布料會產生拉伸現象。

問：

您對於繪製可愛的漫畫寵物有何建議？

答：

克理斯·吳 (Chris Ng)

我基本上都先觀察動物的整體外形。對於可愛的動物的比例而言，你必須將其頭部畫得稍微大一點。其次我們必須描繪正確的姿勢。我使用 Manga Studio 描繪很多動物的姿勢，這讓我的動物看起來更為生動活潑。漫畫的寵物通常比較活潑和受到寵愛，正確的姿勢有助於顯示小動物獨特的個性。

為了使其看起來更惹人憐愛，我替寵物畫了一雙大眼睛，並且讓這雙眼睛看起來有點飢餓和渴求憐愛的感覺。眼睛的反射光可強化動物可愛的感覺。我在 Photoshop 中使用扁平的筆刷進行著色處理，並在覆蓋圖層進行提高亮部處理，同時在色彩增殖圖層使用硬性圓筆創造陰影。

仔細觀察動物的比例、眼睛和姿勢

我畫了幾張草稿，並與構思進行比較。對於展現寵物的特徵，描繪出正確的姿勢和體態非常重要

日式漫畫藝術

問：

請問在繪製漫畫人物時，我如何將線稿畫得更精緻？

答：

娜娜（Nana Li）

因為漫畫是以極簡的表現方式描繪線條書稿，所以這些線條的特質和屬性就會顯得更為重要。通常單一線條可用於描繪形狀，因此線條必須呈現很多樣貌。不同的線條可以用於描述不同的物件屬性，例如柔和與堅硬的線條，或者是平滑與粗糙的線條。各式各樣的線條能使繪畫變得更為生動活潑，所以可以利用各種不同的線條描繪圖稿。我喜歡使用不同張力和平滑度的線條，呈現不同的材質感覺，但要你必須考慮所繪製的物體必須強調何種屬性，例如柔軟線條可強化頭髮的美感，因此頭髮適合採用圓滑、彎曲、纖細的線條。相反地，若要表現丹寧布的堅硬質感，則必須使用較硬挺的直線，才能呈現正確的不料質感。除了表達材質的屬性外，線條也是美麗的視覺元素，並可形成裝飾性圖樣，你可以考慮在整體設計中，採用適當的線條，傳達你希望呈現的角色特質和真實的屬性。

使用放鬆的方式，最適合描繪長而平緩的線條，但是線條描繪的方向突然變化時，手腕會稍微用力和緊張

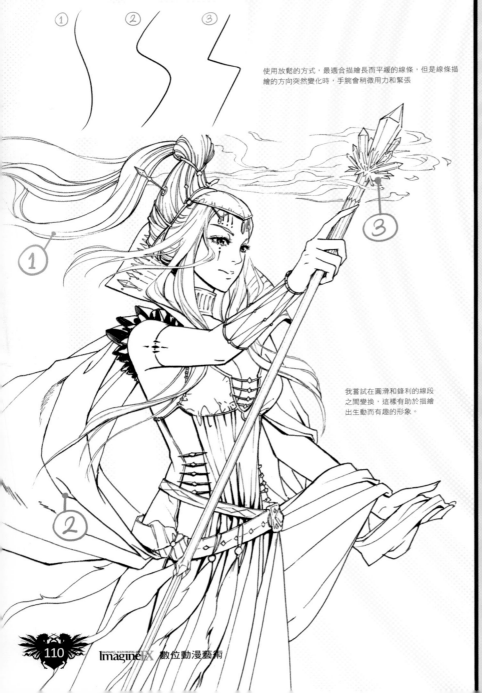

我嘗試在圓滑和鋒利的線段之間變換，這樣有助於描繪出生動而有趣的形象。

問：

我如何使用繪圖軟體 SAI 來創作漫畫作品呢？

繪圖軟體 SAI 是一個簡易的漫畫描繪軟體，並提供一些容易使用的混合選項

答：

臼田寬子（Hiro Usvda）

繪圖軟體 SAI 採用很多 Photoshop 的原理，但對於繪製漫畫而言，這套軟體更為簡潔易用。我首先繪製一些草圖作為素材，然後填塗希望使用的色彩。這一步驟比較粗略，只是為了確認圖稿整體色彩的平衡。其次我替眼睛添加銳利的反光，使它看起來像玻璃球體一般。然後我重複地潤飾她的眼睛，就像我使用壓克力顏料或油彩的繪圖技法。

之後我繼續替她的身體著色。在草圖上確定她的姿勢和大小非常重要。我會先選定她身體外圍的所有部分，在輪廓圖層下建立一個新圖層，使用油漆桶工具並鎖定透明像素的選項。接著我就可以在線條內自由地著色了。

我必須預估光影的變化層次，並新建一個設為為覆蓋混合模式的圖層，然後再新建一個圖層來添加陰影，當圖層模式設為色彩增殖之後，我將其合併並為圖片中其他的元素著色。我重複此項過程以增添著色的效果。在著色處理即將結束時，我加亮了線條圖層的不透明度並將其混入色彩圖層。接著我又進行圖層的合併。最後我替背景和人物的服裝添加了一些有趣的紋理。一旦你熟悉 SAI 軟體的基本工具後，繪圖過程就會順利許多。你可以從 www.sai.detstwo.com/sai 下載試用版，然後自己進行各種嘗試。

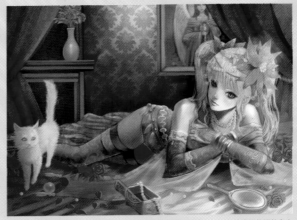

我可以透過剪輯遮罩（Clipping Mask）替圖像添加紋理及著色，以呈現很棒的細節和立體感

問：

我如何繪製黑白的日式動態漫畫作品？

答：

艾瑪·維耶切利（Emma Vieceli）

你特別強調「日式漫畫」這個詞彙，雖然對於我來說這並非很準確的描述，因為實際上不會有專用於一個漫畫流派的特定繪圖技巧。風格只是觀看者的看法而已。因此，我希望這個回覆能夠讓喜愛漫畫的你有所幫助。

現在讓我們將注意力集中到如何將動態添加到一幅簡單的黑白插畫裡。就像以往會遇到的問題一般，我會輕鬆地描繪多幅不同的樣板。我們通常不會只採用一種技法，基本的描繪法則就像描繪其他插畫一樣，你首先要想到的是：我想要表達甚麼？為甚麼這幅圖需要動態？到底發生甚麼事了？圖片的故事背景有助於圖像的定位和概念的確認，這就是我認為漫畫繪製比獨立的插畫的動態性更強的原因所在。

有幾條基本規則適用於動態圖像，其中有些已經應用於我的這些速成的圖稿中，包括動作的對角線、誇張的動作、透視減縮以及打破框架的素材等等。如果面部的表情和動作夠強，甚至臉部採用整套的動態表現方式，人物就會生動活潑。在人物的姿勢和動作方面，如果你的人物是那種飛騰跳躍的忍者殺手，你必須增強角色的動態。飄逸的長帶、飛揚的頭髮和衣服等任何具有動態的物件，都可以增加人物的動態感覺。

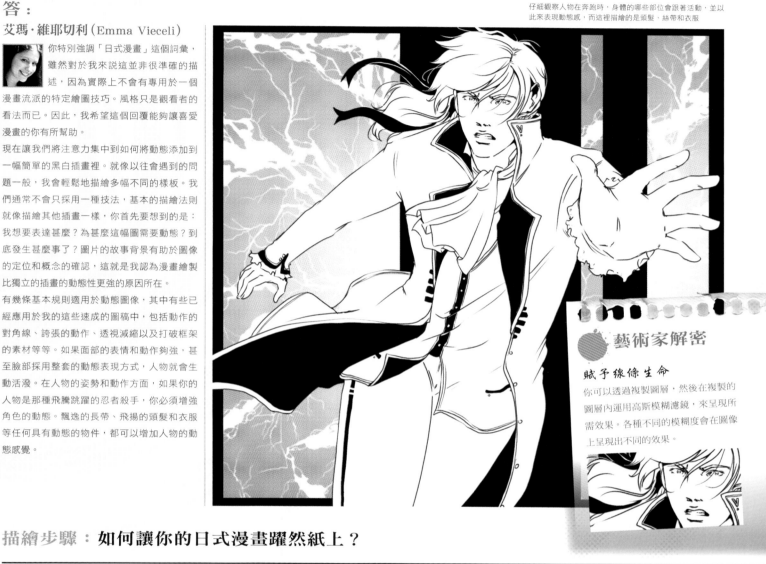

仔細觀察人物在奔跑時，身體的哪些部位會跟著活動，並以此來表現動態感，而這裡描繪的是頭髮、絲帶和衣服

● 藝術家解密

賦予線條生命

你可以透過複製圖層，然後在複製的圖層內運用高斯模糊濾鏡，來呈現所需效果。各種不同的模糊度會在圖像上呈現出不同的效果。

描繪步驟：如何讓你的日式漫畫躍然紙上？

1 扭動的體態、收縮的手臂以及添加飄動的衣服和頭髮，能使圖像呈現動態的感覺。為了添加情感上的動態，我設想這個人物角色看起來有點神秘感，他的表情有點難以解讀。到底他是感到驚訝、害怕、還是不安呢？我希望讓觀看者本身來猜測到底是屬於哪一種表情上的動態。

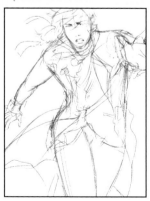

2 如果稍後你想替你的圖像上墨，那麼就不要一直停滯在繪製草圖的階段，你可以使用鉛筆的動態筆觸來呈現希望表達的創意。在剛開始繪圖的階段，你可能無法體會到這個要點，不過在後續的描繪中，你將會發現斷續的線條與流暢的筆觸，會增加圖像的動態感覺，而過分完美而乾淨的線條反而缺乏動感。

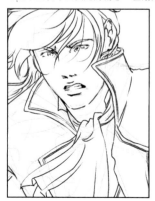

3 當完成整體圖像的構圖之後，我會稍微旋轉一下圖稿，並以活潑而帶點偏斜的背景來完成整個圖稿的繪製。我讓人物突破邊框的束縛，以拉近他與觀看者的距離。你通常還可以添加網目來增添視覺效果。這種讓角色的局部身體突出畫格之外的處理方式，比讓角色全身都侷限在畫格之中，更能呈現視覺的張力和動感。

光碟資料

國家圖書館出版品預行編目(CIP)資料

數位動漫藝術 / 英國IMAGINEFX編著；夏志玲, 張鈺翻譯. -- 初版. -- 新北市：新一代圖書, 2015.11
面；　公分
譯自：How to draw and paint comic art
ISBN 978-986-6142-63-5(平裝附光碟片)

1.動漫 2.電腦繪圖 3.繪畫技法

956.6　　　　　　　　　　104018854

FANTASY & SCI-FI DIGITAL ART
ImagineFX

全球數位繪畫名家技法叢書

數位動漫藝術 HOW TO DRAW AND PAINT COMIC ART

編　　著：英國 IMAGINEFX
譯　　者：夏志玲、張鈺
校　　審：朱炳樹
發 行 人：顏士傑
編輯顧問：林行健
資深顧問：陳寬祐
資深顧問：朱炳樹
出 版 者：新一代圖書有限公司
　　　　　新北市中和區中正路908號B1
　　　　　電話：(02)2226-3121
　　　　　傳真：(02)2226-3123
經 銷 商：北星文化事業有限公司
　　　　　新北市永和區中正路456號B1
　　　　　電話：(02)2922-9000
　　　　　傳真：(02)2922-9041
印　　刷：五洲彩色製版印刷股份有限公司
郵政劃撥：50078231新一代圖書有限公司
定　　價：440元

繁體版權合法取得，未經同意不得翻印
◎ 本書如有裝訂錯誤破損缺頁請寄回退換 ◎
ISBN：978-986-6142-63-5
2015年12月印行